KB079986

미래주의 요리책

국립중앙도서관 출판예정도서목록(CIP)

미래주의 요리책
F. T. 마리네티 & 필리아 지음; 이용재 옮김.
서울: 마티, 2018
244p.; 130×210mm

원표제: La Cucina futurista
원저자명: F. T. Marinetti & Fillìa
이탈리아어 원작을 한국어로 번역
ISBN 979-11-86000-71-7 03600: ₩15,000

요리[料理]
식문화[食文化]

594.5-KDC6
641.5-DDC23
CIP2018029704

Filippo Tommaso Marinetti, 1876~1944
Fillìa, 1904~1936
La Cucina Futurista, Milano: Sonzogno, 1932
Korean translation © 2018 Mati Books

미래주의 요리책

F. T. 마리네티 & 필리아 지음 / 이용재 옮김

마티

일러두기
화살표(↰)로 표시된 본문 각주는 모두 옮긴이 주이다.
별표(*)는 이 책의 "미래주의 요리 소사전"에 용어 설명이 있는 단어에 표시했다.

서문

이미 세간에 도는 또는 앞으로 돌 비판과는 반대로, 이 책에서
그리는 미래주의 요리 혁명은 숭고하며 고매하고 보편적인
방편을 제시한다. 새로운 음식을 통해 이탈리아 민족의 식사
습관을 급진적으로 바꾸고 강화하며 패기와 혼을 불어넣을
것이다. 실험과 지성, 상상력이 양과 지루함, 반복과 경제적
부담을 몰아내는 새로운 음식 말이다.

수상비행기의 엔진이 내는 것과 같은 고속에 맞춘 우리의
미래주의 요리는 벌벌 떠는 전통주의자를 미치고 펄쩍 뛰게
만들 것이다. 하지만 미래주의 요리의 최종 목표는 인간의
미각과 현재 및 미래의 삶 사이에서 조화를 창조하는 것이다.

유명하고도 전설적인 예외를 빼놓는다면 오늘날까지
인간은 개미, 쥐, 고양이, 소처럼 먹어왔다. 이제 미래주의가
최초의 인간다운 식사법을 제안한다. 스스로를 자양(滋養)하는
예술 말이다. 모든 예술처럼 미래주의 요리도 표절을 배척하고
창조적 독창성을 요구한다.

세계의 경제가 위기에 빠진 지금, 미래주의 요리책이
출간되는 건 우연이 아니다. 경제 위기 탓에 위험한 우울과
공포가 찾아왔고, 인류의 미래는 불투명해졌다. 우리는 이러한
공포의 해독제로서 식탁의 낙관주의인 미래주의 요리를
제안하는 바이다.

자살을 막은 저녁 식사

un pranzo che evitó un suicido

1930년 5월 11일, 시인 마리네티는 기묘하고 신비로우면서도 불안한 기운을 풍기는 전보를 받고 차편으로 트라시메노 호수로 떠났다.

> 친구여 그녀가 영영 떠나버린 뒤로 끔찍한 비통함이 가시지 않고 있다네 엄청난 비애에 사로잡혀 살 수가 없다네 그녀를 닮은 누군가(로도 충분치는 않겠지만)를 만나기 전에 어서 와서 나를 도와주게나 줄리오. ⌐

친구를 구하고자 마리네티는 프람폴리니와 필리아에게 전화로 도움을 청했다. 엄청난 천재 항공화가인 그들이 이 위중한 상황에 도움이 될 것 같았다.

기사는 외과의처럼 정확하게 차를 몰아 지저분한 둑과 갈대가 빼곡한 호숫가에서 별장을 찾아냈다. 천국의 분위기를 자아내는 태산목과 지옥의 분위기를 자아내는 상록수 사이에 숨어 있는 별장은 진정한 왕궁에 가까웠다. 차문을 열자 바로 앞 문간에 수척한 얼굴에 손이 지나치게 흰 오네스티가 서 있었다. 필명 오네스티를 쓰는 그, 20년 전 미래주의 식사에 전투적이고 창조적으로 참여했던 그, 희망봉에 과학과 부를 축적한 삶의 소유자, 마음 내키면 훌쩍 떠나는 기질의 소유자, 그가 별장의 퀴지베베*에서 식전의 대화를 이끌었다.

⌐ 1912년 〈미래주의 문학 기술 선언〉(Manifesto tecnico della letteratura futurista)에서 마리네티는 그의 독창적인 문학 기술인 '자유언어'(parole in libertà)와 함께 기존 문법의 파괴를 주창하면서 구두점을 사용하지 말아야 한다고 주장한다(F. T. Marinetti, *Critical writings*, Günter Berghaus ed., Doug Thompson trans., Farrar, Straus and Giroux, 2008). *La Cucina Futurista*에 이 원칙이 반영된 경우에 한해 한국어판에도 적용했다.

　　음식이 차려진 방에는 회한의 붉은 우단이 깔려 있었고, 방에 난 창은 새로이 떠오르자마자 호수의 죽음에 푹 잠겨버린 반달의 빛을 빨아들이고 있었다. 식사를 하며 줄리오가 중얼거렸다.

　　"케케묵은 음식에 물려버렸고, 이런 식사는 자살 전에나 먹는 거라고 믿고 있군. 나의 오랜 친구에게 솔직히 말하리다. 지난 사흘 동안 자살 생각이 넘쳐나 이 집은 물론 공원을 가득 메웠네. 하지만 실행에 옮기지는 못했지. 충고를 부탁해도 되겠나?"

　　긴 침묵이 흘렀다.

　　"이유를 알고 싶은가? 말해주지. 마리네티, 자네도 아는 그녀가 뉴욕에서 사흘 전에 자살했다네. 그리고 나를 부르고 있지. 하지만 기묘하게도 새롭고 놀라운 사실을 알았네. 어제 이 서신을 받았지. 죽은 그녀를… 너무나도 닮았지만 똑같지는 않은 여인이 보낸 것일세. 이름과 신상은 다음에 말해주겠노라며, 즉각 이곳으로 찾아온다고…."

　　다시 긴 침묵이 흘렀다. 줄리오는 멈출 수 없을 것처럼 몸을 떨었다.

　　"그녀를 배신할 수는 없네. 오늘 저녁에 자살하겠어."

　　"정녕?" 프람폴리니가 부르짖었다.

　　"정녕?" 필리아도 부르짖었다.

　　"정녕 자살하고 말 것인가? 당장 풍족하고 아름다운 자네 부엌으로 가세." 마리네티가 말했다.

권위를 빼앗겨 두려움에 시달려온 요리사들이 등장해 화로에 불을 지피자 엔리코 프람폴리니가 소리쳤다.

"우리에게 꼭 필요한 재료를 주게나. 밤가루, 밀가루, 아몬드가루, 호밀가루, 옥수수가루, 코코아가루, 홍파프리카, 설탕과 계란. 꿀, 기름, 우유 각각 열 단지씩과 대추야자와 바나나 1퀸틀 도 부탁하네."

"당장 준비하게나." 줄리오가 분부를 내렸다.

하인들이 즉시 크고 무거운 자루를 가져와 황색, 백색, 흑색과 적색의 가루를 피라미드처럼 쌓으니 부엌이 환상적인 실험실로 탈바꿈했다. 그리고 거대한 소스팬들은 뒤집어 놀라운 조각상들을 지지해줄 장엄한 기단으로 삼았다.

마리네티가 말했다. "항공화가, 항공조각가들이여, 일할 시간이오! 나의 항공시가 펄럭이는 프로펠러처럼 여러분의 뇌로 파고들 것이외다!"

필리아는 그 자리에서 즉석으로 밤가루, 계란, 우유, 코코아가루로 항공조각을 완성해냈다. 밤 분위기의 평면과 잿빛 새벽의 평면이 교차하는 한편, 쇼트크러스트 페이스트리로 소용돌이 치는 바람을 생생하게 표현해냈다.

질투심에 사로잡혀 자신의 창조물을 막으로 가려두었던 엔리코 프람폴리니는 열려 있던 창문으로 번쩍이는 수평선의 첫 빛줄기가 들어오자 부르짖었다.

"마침내 나는 그녀를 내 품에 안았네. 그녀는 어떤 자살 충동도 치료할 수 있을 만큼 아름답고 매력적이며 색정적인

1퀸틀(quintal)은 약 50킬로그램.

존재일세. 그녀를 숭배하시오!"

막이 걷히고 부드럽게 떨리는 신비로운 아름다움의
그녀가 모습을 드러냈다. 물론 먹을 수 있는 조각이었다. 그녀
엉덩이의 모든 움직임을 한데 담은 살결은 심지어 맛있어
보였다. 그녀는 설탕으로 된 솜털로 빛났고, 프람폴리니의 두
동료의 치아 법랑질을 자극했다. 좀 더 위로는 모든 이상적인
가슴을 표현한 달콤한 구가 역동적인 허벅지가 떠받친 볼록
솟아오른 배와 이상적인 거리를 두고 있었다.

"가까이 오지 마시오!" 프람폴리니가 마리네티와
필리아를 향해 외쳤다. "냄새도 맡지 마시오. 저리 가란 말이오.
사악하고 게걸스러운 입의 소유자들이여. 자네들은 내게서
그녀를 앗아가 숨도 쉬지 않고 먹어치울 것 아닌가!"

길게 늘어지는 일출의 햇살, 장밋빛 구름, 새의 지저귐과
물속에 잠긴 채 금빛 섬광에 부서지는 초록 나무에 유쾌하게
고무된 두 사람은 다시 작업에 몰두했다. 날카로운 빛의 평면과
높은 하늘 위에서 비행기의 굉음이 선율로 바뀌는 둥글고
매끈한 장관 속에서, 매혹적인 분위기가 화려한 형태와 색으로
표출되고 있었다.

영감이 깃든 손놀림. 이와 손톱을 이끄는 퍼진 콧구멍.
7시, 주방에서 가장 큰 오븐에서 '금발의 열정'이 모습을
드러냈다. 아래쪽으로 내려가며 커지는 피라미드형 평면의
퍼프페이스트리를 쌓아 만든 높은 조각으로, 각 평면은 입,
배나 허벅지의 곡선을 품어 육감적이었고 미소 짓는 입술도

지니고 있었다. 꼭대기에 가로로 앉힌 인도 옥수수로 만든
원통은 점점 빠르게 회전하며 금색 설탕실을 자아냈다.

마리네티가 디자인하고 지침을 내렸고 줄리오 오네스티는
느닷없이 조각가-요리사가 되어 불안에 떨며 음식 조각을
구축한 뒤 엎어 놓은 거대한 구리 소스팬에 올렸다.

음식 조각은 즉각 햇살만큼이나 아름다움의 빛을
발산했으니, 줄리오는 아이처럼 혀를 밀어 넣어 키스했다.

그 순간 프람폴리니와 필리아도 각자의 작업을 틀에서
꺼냈다. 하나는 올가미 밧줄처럼 구워진 페이스트리로,
멀리에서 곡선 주로로 접어드는 자동차들의 움직임을 합성한
'고속'이었고, 다른 하나는 '비행의 가벼움'으로 은색을 입힌
여성의 발목 29점에 부드러운 발효 반죽으로 만든 바퀴 허브와
프로펠러 날을 단 작품이었다. 줄리오 오네스티, 마리네티,
프람폴리니와 필리아 네 사람은 식인종이라도 된 양 종종
자신들의 창조물을 한 쪽씩 떼어 먹었다.

그리고 오후의 적막함 속에서 품이 많이 드는 작업에
가속도가 붙었다. 맛있는 근육이 제자리로 옮겨졌고, 시간의
조각이 매끄럽고도 불안정한 생각의 돌멩이 위에 까치발을
하고 서 있는 그들의 발밑을 쓸고 지나갔다.

잠시 휴식하는 동안 줄리오 오네스티가 말했다.

"일몰에든 밤에든 그녀가 도착하면, 정녕 예상치 못했던
음식 예술의 장관을 제공해야 할 것이오. 허나 우리는 그녀
만을 위해 작업하는 것이 아니오. 이상적으로 들리겠지만

그녀는 결국 모든 여성 손님의 입을 대표한다오.”

머릿속은 미래주의자답게 차분했음에도 오네스티는 불안해 보였다. 그녀가 곧 도착할까 봐 두려웠던 것이다. 세 명의 미래주의자들 또한 임박한 그녀의 출현을 우려했다. 두려움과 우려는 바닐라와 장미, 제비꽃, 아카시아의 향에서도, 그리고 음식 조각과 더불어 공원과 주방에 감돌던 봄의 맛 사이에서도 감지되었다.

다시 긴 침묵이 흘렀다.

갑자기 '향수와 과거의 형태'를 표현한 초콜릿과 누가의 조각이 끈적하고 진한 색의 액체를 튀기며 파열음과 더불어 무너져내렸다.

무너져내린 조각을 차분하게 다시 집어 드시오. 날카로운 못으로 십자가에 못 박으시오. 신경증. 열정. 입으로 느끼는 쾌락. 천국은 콧구멍으로 느끼는 것이오. 입맛을 다시시오. 다듬은 맛이 무뎌지지 않도록 숨을 멈추시오.

저녁 6시, 고기와 모래의 달콤한 둔덕 위로 커다란 에메랄드빛 눈이 모습을 드러냈다. 두 눈에는 이미 땅거미가 내려앉아 있었다. '세계의 곡선과 그 비밀'이라 이름 붙은 명작이었다. 마리네티와 프람폴리니, 필리아의 합작품이기도 했다. 이들은 인류가 꿈꿔온 가장 아름다운 여인과 가장 아름다운 아프리카의 온화한 매력을 작품에 불어넣었다. 부드러운 곡선들이 하늘 높은 줄 모르고 치솟았다. 경사진 이 조각은 세계에서 가장 여성스러운 작은 발의 우아함을 두껍고

설탕 친 오아시스 야자수 잎으로 감추고 있었다. 야자수 잎
다발은 톱니바퀴로 기계적으로 맞물려 있었고, 더 아래에서는
천상의 시내 소리가 들렸다. 완벽하게 기계화된 먹을 수 있는
조각이었다.

프람폴리니가 말했다. "두고 보게나. 그녀의 마음을
사로잡을 걸세."

공원 문에 달린 벨이 멀리서 텔레파시처럼 울렸다.

미래주의자 마리네티와 프람폴리니, 필리아는 광활한
무기고에서 집주인을 기다리다 자정이 되자 마침내 준비가
끝난 음식 조각의 위대한 전시회 및 시식행사에 초대했다.
호수에서 반사된 파리하고 가냘픈 빛으로 창문이 일렁였다.
창문 쪽 구석에는 산포(山砲) 두 대와 씨름하는 소총과 미늘창
무더기가 초인적 마력에 휩쓸린 양 쌓여 있었다. 그리고
반대편에는 진정 초인적인 음식 조각 스물두 점의 전시회가
전구 열한 개의 빛에 반짝이며 자리 잡고 있었다.

'세계의 곡선과 그 비밀'이라는 제목이 붙은 작품이
특히 애를 먹였다. 과도한 서정-조소적 공기역학에 수분을
빨리기라도 한 양, 지친 마리네티와 프람폴리니, 필리아는
자개처럼 부드러운 전등빛에 저절로 움직이듯 보이는,
자동차의 전조등에 고정된 구름같이 생긴 널따란 덴마크식

우모 양탄자에 드러누워 있었다.

하지만 그들은 두 사람의 목소리를 듣고 곧 자리를 박차고 일어났다. 피곤한 듯한 남자의 목소리와 공격적인 여자의 목소리였다. 다섯 사람은 형식적인 인사를 나눈 뒤 가만히 침묵을 지켰다.

전통적인 미에 그쳤지만 매우 아름다운 여인이었다. 가짜 아이 같은 순진함이 깃들었으면서, 거의 금색이기도 거의 밤색이기도 한 머리칼에 잠긴 듯 좁은 이마 아래 자리한 커다란 녹색 눈이 그녀의 미덕이었다. 두 눈은 황금색 비단으로 간신히 가려진 그녀의 목, 어깨, 늘씬한 엉덩이의 우아함을 빛나게 했다.

"나는 바보가 아니에요." 여자는 나른한 우아함으로 중얼거렸다. "당신들의 이 천재적인 솜씨에 놀랐답니다. 온갖 색 맛 냄새 형태의 아름다운 조각에 숨은 논리와 의도, 개념에 대해 설명해주시길 부탁드려요."

섬세한 야수가 굴을 파듯 여자가 쿠션, 모피, 깔개에 조심스레 그리고 조소적으로 몸을 파묻는 사이 마리네티와 프람폴리니, 필리아는 같은 기계장치 속의 세 피스톤이라도 되는 양 번갈아가며 말했다. 줄리오 오네스티는 땅에 얼굴을 대고 꿈꾸듯 듣고 있었다.

세 사람이 말했다.

"우리는 여성을 사랑합니다. 우리는 종종 여성을 차지하기 위해 기를 쓰고 천 번의 키스로 스스로를 괴롭혔습니다.

나체는 언제나 비극을 입고 있는 것 같습니다. 사랑의
지극한 쾌락에 빠진 여성의 심장은 물고 씹고 빨아 먹기
좋은 과일입니다. 사랑을 향한 모든 굶주림에 이끌려 우리는
이 천재적이고도 절대 만족하지 않는 혀를 창조했습니다.
말하자면 정신의 구현입니다. 매혹, 어린아이 같은 우아함,
독특함, 새벽, 겸손함, 폭풍 섹스, 모든 미친 갈망과 변덕의
폭우, 묵은 속박을 향한 욕망과 반항까지, 모든 것을 여기에서
하나하나 찾아볼 수 있습니다. 바로 우리 손으로 만든,
너무나도 강렬해 비단 눈으로 보고 존경하는 수준을 넘어서
손을 대고 어루만질 수 있을 뿐만 아니라 이로 혀로, 배로
똑같이 사랑에 빠질 수 있는 작품입니다."

　　"저런", 여자는 미소 지으며 한숨을 내쉬었다. "야수처럼
굴지 말고 자제하세요!"

　　"물론 당신을 먹지는 않을 겁니다." 프람폴리니가 말했다.
"깡마른 필리아라면 모를까요….."

　　그때 마리네티가 끼어들었다.

　　"음식 조각 전시회의 도록을 통해 일견 이해하기 어려운
맛과 형태에 영감을 불어넣은 에로틱한 대화를 읽어보실 수
있습니다. 우리는 가벼운 항공예술, 덧없는 예술, 음식 예술을
창조했습니다. 배 속에 도망치는 여성을 영원히 가둡니다.
부산한 욕망의 엄청나게 날카로운 고통이 마침내 해소됩니다.
우리가 미쳤다고 생각하실 수도 있어요. 하지만 반대로 우리를
엄청나게 세심하고 양식 있는 부류로 생각하는 사람들도

있죠. 우리는 위대한 기계 미래의 서정적인 플라스틱 조형의 본능적인 새로운 요소입니다. 새로운 법칙, 새로운 강령을 따릅니다."

마리네티, 프람폴리니, 필리아가 잠에 빠져들고 곧 조용해졌다. 여자는 그들을 잠시 물끄러미 바라보다가 곧 잠이 들었다. 욕망, 이미지, 열정이 깃든 그들의 숨소리가 밤바람에 흔들리는 호수의 갈대가 내는 소리와 어우러졌다.

바이올렛-아주르 색의 파리 떼가 날아올라 전구를 맹렬하게 공격했다. 백열광 또한 최대한 빨리, 무슨 수를 써서라도 조각되어야 하리라.

갑자기 몸을 일으킨 줄리오가 수상쩍은 도둑의 뒷모습을 한 채 소리를 죽이고 세 조각가와 여성이 잠들었는지를 확인했다. 그러고는 무기고로 달려가 치솟은 '세계의 곡선과 그 비밀'을 감상했다. 입으로 사랑을 나누기 위해 무릎을 꿇은 연인처럼 무릎을 꿇고, 걸신들린 호랑이처럼 야자수 잎을 헤집고는 구름을 디딘 작고 달콤한 발을 베어 물었다.

그날 새벽 3시, 그는 고간에서 맹렬한 꿈틀거림을 느끼며 마음 깊숙한 곳의 뻑뻑한 쾌락을 베어 물었다. 세 조각가와 여자는 여전히 자고 있었다. 새벽에 그는 모든 모유의 원천인 유방을 먹어치웠다. 아름다운 눈동자를 감싸는 긴 속눈썹을 혀로 핥았을 때, 호수를 뒤덮고 있던 구름이 주홍색 번개를 무기고에서 고작 몇 미터 떨어진 갈대밭에 내리쳤다.

허무한 눈물이 끝도 없이 흘러내렸다. 눈물이 세 조각가와

여자를 더 깊은 잠 속으로 끌어들이는 듯했다.

아마도 기분을 전환하고자 줄리오는 모자도 쓰지 않고 밖으로 나가 공명하는 천둥소리에 종종걸음을 걸었다. 그는 홀가분함과 자유, 공허함과 열정을 동시에 느꼈다. 즐거움을 주고 또 받는 관계. 소유하고 또 소유당하는 관계. 독특하고도 완전했다.

선언-이상-격문

manifesti-ideologia-polemiche

펜나 도카의 저녁과
미래주의 요리 선언

미래주의자는 23년 전인 1909년
2월에 출범한 이탈리아 미래주의
운동의 시초부터 인류의 창의력,
번식력, 호전성을 위한 음식의 중요성에
흥미를 느꼈다. 미래주의자 가운데서도 특히 마리네티,
보치오니, 산텔리아, 루솔라와 발라가 음식을 주제로 종종
토의를 벌였고, 이탈리아와 프랑스에서 요리 혁신을 위한
시도가 몇 차례 있었다. 그런 가운데 1930년 11월 14일, 갑자기
요리가 시급하고 중대한 사안으로 떠올랐다.

　　마리오 타파렐리가 운영하는 밀라노의 음식점 펜나
도카(PENNA D'OCA)에서 미래주의자를 위한 미식 송가로
자리 잡을 연회를 제안한 것이다.

　　리스타디비반데*는 다음과 같다.

　　살찐 거위
　　달의 아이스크림

'가비' 여신의 눈물

장미와 햇살의 콘수마토*

지중해에서 애호하는 지그저그재그

사자 소스의 양 통구이

새벽의 작은 샐러드

'리카솔리 장원에서 온' 바쿠스 신의 피

작은 아티초크 바퀴의 평균율

설탕실의 비

매혹적인 '친자노'↙ 거품

이브의 정원에서 모은 과일

커피와 리큐어

포르나치아리 밀라노 지사, 마리네티 학술위원, 파리나치 각하,
산사넬리 각하, 조르다노 학술위원, 옴베르토 노타리, 피크
만자갈리, 키아렐리, 스테페니니, 레파치, 라바시오 그리고
미래주의자 데페로, 프람폴리니, 에스코다메, 제르비노 등이
참석해 자리를 빛내었다.

　　참가자 가운데 미래주의적 경향이 가장 덜한 이들이
식사를 가장 즐겼다. 그도 그럴 것이, 미래주의적 입맛의
소유자인 마리네티, 프람폴리니, 데페로, 에스코다메,
제르비노를 흥분시킨 장미 국물을 제외하고 음식은 소심하게
독창적이었고 여전히 전통과 거리를 완전히 두지 못했기
때문이다. 그러나 셰프 불게로니는 거듭 찬사를 받았다.

 Cinzano: 이탈리아의 식전주 베르무트(vermouth)의 대표적인 상표.

'작은 아티초크 바퀴의 평균율'과 '설탕실의 비' 코스
사이에 마리네티는 식탁에 놓인 작은 전신 마이크로 연설할
것을 권유받았다.

"이탈리아의 식생활을 완전히 개선하고 새로운 영웅과
인류에게 요구되는 역동성을 제공하는 새 미래주의 요리의
즉각적인 출범을 선포합니다. 미래주의 요리는 양과 부피에
매달리는 오랜 강박으로부터의 해방과 파스타슈타의 퇴출을
기본 원칙으로 삼습니다. 입에 맞을지는 몰라도 파스타슈타는
구시대 음식입니다. 비만을 초래하고 짐승처럼 먹게 합니다.
영양이 많다고 착각하게 합니다. 그리고 인간을 회의적이며
굼뜨고 비관적이게 만듭니다. 국가적인 차원에서도 파스타
대신 쌀을 먹는 게 더 좋습니다."

연설이 끝나자 거친 박수가 터져 나왔고 참가자 일부는
짜증과 불안을 드러냈다. 마리네티는 그의 생각을 거침없이
펼쳐 보임으로써 빈정대는 무리에 맞섰다. 다음 날 모든
신문에 사교계 여성부터 요리사, 문학가, 천문학자, 의사,
길거리 건달, 간호사, 군인, 농부, 선원에 이르기까지 사회
각계각층의 갑론을박이 실렸다. 리스토란테나 민박집이나
가정집, 이탈리아에서 파스타를 내는 모든 곳에서 즉각 논쟁이
벌어졌다.

토리노의 «가제타 델 포폴로» 1930년 12월 28일 자에
‹미래주의 요리 선언›(il manifasto della cucina futurista)이
게재되었다.

미래주의 요리 선언

무수한 미래주의와 아방가르드 이념의 아버지인 이탈리아
미래주의는 베니토 무솔리니가 입에 담았던 "종종 피에 바쳐진
지난 20년간의 위대한 정치-예술 전투" 에서 거둔 승리에
안주하지 않을 것이다. 이탈리아 미래주의는 반대를 무릅쓰고
음식과 요리의 총체적인 혁신을 가져올 프로그램을 제안할
준비가 되었다.

　　모든 예술 및 문학 운동 가운데 오직 미래주의만이
저돌적인 담대함을 정수로 삼는다. 20세기의 회화와 문학은
사실 아주 온건하고 실용적인, 우파의 미래주의다. 전통에
기생한 채 신중하게 새로움의 가능성을 셈할 뿐이다.

파스타에 반기를 들다
|

철학자들은 미래주의를 '행동파 신비주의'라 규정하고,
베네데토 크로체는 '반영웅주의', 그라사 아라냐는 '미적

1924년 11월 23일 밀라노에서 열린 1차 미래주의 의회(Primo
Congress Futurista a Milano)에 대한 무솔리니의 지지 성명 중
일부.

테러로부터의 자유'라 규정한다. 우리는 미래주의를 '이탈리아 자부심의 부활', '독창적인 미적 삶'을 위한 강령, '속도의 종교', '합성을 향한 인간의 총력 압박', '영적 위생', '실패 없는 창조법', '속도의 기하학적 장려함', '기계 미학'이라 규정한다.

우리 미래주의자는 실용성에 반기를 들고, 모두가 미쳤다고 여기는 신문물의 창조를 막는 전통의 사례와 훈계를 경멸한다.

나쁘게 또는 조잡하게 영양을 섭취한 인간이 과거에는 업적을 일궈내는 경우도 있었지만, 실상 인간은 음식에 따라 다르게 사유하고 상상하고 행동한다. 그게 사실이다.

우리는 이 문제를 놓고 입술, 혀, 입맛, 맛봉오리, 침의 분비를 참조하고 소화의 화학 작용을 탐구할 것이다.

우리 미래주의자는 사랑의 관능이 남성에게는 위에서 아래로 그를 갉아 내려 텅 비게 하는 굴삭기이며, 여성에게는 수평적이며 부채꼴로 작용한다고 생각한다. 하지만 맛봉오리의 관능은 남성이나 여성 모두에게 언제나 상승하는 방향으로 움직인다. 또한 우리는 이탈리아 남성이 제 앞가림도 못하도록 살찐 인간이 되지 않도록 막아야 한다고 생각한다. 이탈리아 남성은 빠르게 몰아치는 열정, 온화함, 가벼움, 의지, 생기, 영웅적인 끈기로 이탈리아 여성과 조화를 이뤄야 한다. 우리에게 이탈리아인의 육체를 나무 철로 된 무거운 현재의 기차를 대체할 깃털처럼 가벼운 알루미늄 기차처럼 민첩하게 탈바꿈시킬 중책을 맡겨달라.

　　미래에 대참사가 닥친다면 가장 날래고 활동적인
인간만이 살아남아 승리할 것이라고 확신한다. 따라서
우리 미래주의자는 자유언어(parole in libertà)와 동시성의
세계 문학에 민첩함을 주입해왔다. 또한 비논리적 합성과
지루함의 극장을 무너뜨린 사물극으로 놀라움을 선사해왔다.
반현실주의로 조소적 가능성을 확장했으며, 장식주의를
배제한 기하학적이고 구축적인 놀라움을 창조했고, 영화와
사진의 추상화를 도모했다. 이제 우리 미래주의자는 고속,
공중의 삶에 더할 나위 없이 적합한 식생활을 정립하고자 한다.

미래주의 식생활의 요건은 다음과 같다.

a　이탈리아의 괴기한 미식 종교인 파스타슈타의 퇴출.
　　대구, 로스트비프와 찜 푸딩이 영국인에게, 콜드컷과
　　치즈가 덴마크인에게, 사우어크라우트와 염장
　　돼지고기 및 소시지가 독일인에게 이로울 수는 있지만
　　파스타는 이탈리아인에게 이롭지 않다. 예를 들어
　　파스타는 천성적으로 명랑하고 열정적이고 너그러우며
　　직관적인 나폴리 사람의 영혼에 오롯이 나쁜 영향만을
　　끼친다. 그들이 설사 영웅적인 투사, 창조적인 예술가,
　　경외를 불러일으키는 연설가, 기민한 변호사, 끈질긴
　　농부가 되었다면, 그것은 매일 잔뜩 쌓아두고 먹는
　　파스타를 극복하고 이룬 것이다. 이런 이들이 파스타를

먹으면 열정을 깎아 먹는 상투적인 아이러니와 회의에
시달리게 된다.

굉장히 지적인 나폴리의 교수 시뇨렐리는 다음과
같이 쓴 바 있다. "빵이나 쌀과 달리, 파스타는 씹지
않고 삼키는 음식이다. 이런 전분 바탕의 음식은
입에서 침으로 대부분을 소화시켜야 하는데 파스타는
그대로 넘어가니 췌장과 간이 소화를 맡는다. 그
탓에 장기의 균형이 깨지고 노곤함, 비관주의, 과거의
집착으로 인한 망향적 무력감이나 중립주의에
시달리게 된다."

화학의 도입

|

파스타슈타는 고기, 생선, 콩류보다 40퍼센트나 영양소가
적어, 페넬로페의 느리게 돌아가는 베틀이나 바람을 찾아
나섰지만 꾸벅꾸벅 조는 오래된 배처럼 오늘날 이탈리아인의
발을 묶는다. 왜 이탈리아의 천재들이 바다와 대륙에 펼쳐놓은
단파와 장파의 방대한 네트워크를 파스타가 방해하도록
놔두는가? 왜 라디오와 텔레비전 덕분에 세계를 일주하는 색
형태 소리의 지평을 가로막는가? 파스타를 두둔하는 자들은
기소된 종신형 죄수처럼 금속구가 딸린 족쇄를 발목에 채워
속박하거나, 고고학자처럼 파스타의 잔재를 배 속에 채우고

다녀야 한다. 파스타가 퇴출되면 이탈리아는 비싼 밀에서 해방되는 한편 쌀 산업은 더 신장될 것이다.

 b 음식을 평가하는 기준에서 부피와 무게 퇴출.
 c 전통적인 조합을 퇴출하고, 야로 마인카브를 위시하여 미래주의 요리사들의 지침에 따라 새롭고 일견 괴상한 조합을 실험한다.
 d 미각의 즐거움을 위해 일상의 평범함을 버린다.

즉각 화학을 도입해 몸에 필요한 열량과 영양을 가루, 알약, 알부민 화합물, 합성 지방과 비타민의 형태로 국가가 제공해야 한다. 이를 통해 생활비와 급료를 낮출 수 있을 뿐더러 노동시간도 단축할 수 있을 것이다. 오늘날 2000킬로와트를 생산하는 데 노동자 한 명이 필요하지만, 곧 기계가 순종적인 철 알루미늄의 프롤레타리아가 되어, 인간은 노동으로부터 거의 완전히 자유로워질 것이다. 하루 두세 시간만 일하고 나머지 시간에는 예술을 논하고 완벽한 식사를 기다리며 한층 고상한 삶을 영위할 수 있게 된다.

 모든 사회 계층이 적게 먹으면서도 충분한 영양분을 얻을 수 있을 것이다.

 완벽한 식사는 다음으로 이루어진다.

 1 음식의 맛과 색깔에도 영향을 미치는 식탁의

고유함(유리류, 자기류, 장식)과 조화.

2 음식의 절대적인 고유함.

'고기 조각'

|

'화성 소스를 곁들인 태양광선의 알라스카 연어'를 예로
들어보자. 일단 물 좋은 알라스카 연어를 썰어 브로일러에
넣고 소금과 후추로 간해 질 좋은 기름으로 노릇해질 때까지
굽는다. 그리고 반 갈라 파슬리, 마늘과 그릴에 미리 익혀 둔
토마토를 더한다.

　내기 직전에 안초비를 고기 위에 격자 모양으로
올린다. 그리고 고기 한 점마다 위에 둥글게 썬 레몬 한 쪽과
케이퍼를 얹는다. 소스는 안초비, 완숙으로 삶은 계란, 바질,
올리브기름과 이탈리아의 아우룸 리큐어 작은 것 한 잔을
섞어 체에 내려 만든다. (펜나 도카의 수석 셰프 불게로니의
제조법이다.)

　다음으로는 '금성 소스의 로자산 누른도요'를 살펴보자.
일단 좋은 누른도요를 손질하고 배 위에 프로슈토와 베이컨
비계를 덮어 캐서롤에 담은 뒤 버터, 소금, 후추, 노간주나무
열매를 올려 아주 뜨거운 오븐에서 15분 굽는다. 굽는 동안
코냑을 종종 끼얹어준다. 그리고 오븐에서 꺼내 크고 네모나게
썰어 럼과 코냑에 적신 빵에 올린 뒤, 퍼프페이스트리로

덮는다. 그리고 오븐에 다시 넣어 페이스트리가 익을 때까지
더 굽는다. 마르살라ꞌ와 화이트와인 각각 반 잔, 월귤나무
열매 네 큰술과 곱게 다진 오렌지 껍질을 섞어 10분 끓여 만든
소스를 만든다. 배 모양 소스 접시에 담아 아주 뜨겁게 낸다.
(펜나 도카의 수석 셰프 불게로니의 제조법이다.)

 3 형태와 색의 독창적인 조화가 입으로 맛보기도 전에
 눈부터 즐겁게 만드는, 입맛 당기는 고기 조각(carne
 plastico)의 창조.

미래주의 화가 필리아가 이탈리아의 다양한 풍광을
상징적으로 해석해 창조한 고기 조각을 예로 들어보자. 거대한
원통형의 다진 송아지고기 리졸ꞌ에 익힌 채소 열한 가지를
채운 뒤 통으로 굽는다. 이를 둥글게 굴린 황금색 닭고기 세
알과 소시지 고리로 만든 기단에 올려 접시 한가운데에 세운다.
꼭대기에는 꿀을 한 켜 입힌다.

적도+북극
|

음식 조각 '적도+북극'은 미래주의 화가 엔리코 프람폴리니가
창조했다. 소금 후추 레몬을 곁들인 굴처럼 맛을 낸, 은근히
삶은 계란 노른자가 적도해를 이룬다. 한가운데에는 거품기로

 ꞌ Marsala: 시칠리아 마르살라섬에서 생산되는 강화와인.
 ꞌ rissole: 이탈리아식 크로켓 또는 동그랑땡. 파이 껍질에 소를 채워
 만두처럼 만든 것도 있다.

단단하게 올린 계란 흰자의 뿔이 우뚝 솟아 있고 화창한 태양을 상징하는 오렌지 과육이 채워져 있다. 뿔의 꼭대기에는 검정 송로버섯으로 하늘 꼭대기를 정복하는 검정 비행기를 만들어 얹었다.

색 향 맛이 넘칠뿐더러 촉감마저 갖춘 음식 조각은 오감을 동시에 만족시키는 완벽한 동시 식사˹다.

4 음식 조각 식사 시, 입술에 닿기 전 감촉으로 느낄 수 있는 쾌락을 위해 나이프와 포크를 쓰지 않는다.

5 향을 예술적으로 활용해 경험으로서 맛을 돋운다. 모든 요리는 향을 뿌리고 전기 선풍기로 북돋우며 식탁에 낸다.

6 코스 사이에 민감한 혀와 입맛을 방해하지 않을 정도로만 간격을 두고 음악을 들려주면 각 요리의 맛의 여운을 잘라주니, 미각의 처녀성을 회복해 새로운 입맛으로 다음 음식을 준비할 수 있다.

7 연설과 정치 화제는 식탁에서 퇴출시킨다.

8 미리 준비한 시와 음악을 깜짝 재료로 활용해 관능적인 강렬함을 불어넣으면 요리의 맛을 돋울 수 있다.

9 코스 사이에 눈과 코 밑으로 일부 참석자만 먹도록 허용된 요리를 재빨리 스치고 지나감으로써 호기심,

˹ 동시성(simultaneity)은 특히 미래주의 회화에서 역동성(dynamic)과 함께 강조된 개념이다. '동시 요리'란 음식에서 오는 자극 외에도 식사를 하는 공간과 시간, 식기, 장식, 동석자, 주변의 소리, 냄새 등 연회 참가자를 둘러싼 모든 것이 자극의 요소가 될 수 있음을 암시한다.

놀라움, 상상력을 자극한다.

10 열 가지 또는 스무 가지의 맛으로 이루어진 동시
또는 변환 카나페를 준비해 몇 초 만에 맛보게 한다.
미래주의 요리에서 이 카나페는 문학에서 이미지와
같은 역할을 맡는다. 삶의 한 영역 전체, 사랑의 열정,
동양으로의 여정 등을 맛으로 표현해 담는다.

11 주방에 과학적 조리 도구를 구비한다. 음식에
오존화된 향을 깃들이는 오존 발생기, 자외선 등
(자외선을 쐬면 많은 음식이 활성화되어 더 잘
동화하고, 어린이의 구루병을 막는 등의 효과가
있다), 즙이나 추출액을 분해하는 전해조 등이다.
이미 알려진 도구를 통해 새로운 도구를 발명할 수도
있다. 예를 들어 밀이나 건과, 약을 빻을 수 있는 교질
분쇄기, 상압 증류기와 진공 증류기, 원심 고압멸균기,
투석조 등이다. 이런 도구를 써 과학적으로 조리에
접근하면 고온으로 활성 물질(비타민 등)을 파괴하는
압력솥의 사용을 막을 수 있다. 한편 소스의 산성과
염기성을 측정하는 화학 감지기를 사용해 약한
소금간, 과하게 넣은 식초, 후추, 설탕 등의 실수로
망칠 수 있는 소스도 제대로 만들 수 있다.

— F. T. 마리네티

파스타와 미래주의 음식을 놓고 세계적인 찬반 논쟁이
벌어지는 가운데 움베르토와 델리아 노타리가 이끄는
«라 쿠치나 이탈리아나»가 조사에 착수했다.

베타치, 포아, 피니, 롬브로소, 두체스키, 론도노, 비알레
등 배웠다는 의사의 상당수가 파스타슈타를 지지한다. 그들은
입맛에 굴복하는, 참으로 비과학적인 접근 방식을 고수했다.
포실리포'의 트라토리아'에서 입에 봉골레 스파게티를 가득
채우고 말하는 양 본새가 사나웠다. 물론 그들은 연구소의
영적 고요함을 갖추지도 못했다. 민족의 숭고한 역동적
의무감도, 엄청난 속도감도, 현대적인 삶의 고통스러운 질주를
이루는 가장 격렬한 모순력도 전혀 갖추지 못했다.

막대한 노력을 기울여 입맛의 선호를 정당화하는 가운데,
그들은 모든 음식이 파스타 이상으로 영양소를 갖추었다는
사실만큼은 인정해야 한다.

한편 몇몇은 향수나 음악 등이 그저 자극제에 지나지
않는다고 말했지만, 우리는 먹는 이의 소화에 도움이 되는
긍정적인 심리 상태를 갖추는 데 영향을 미친다고 보았다.
물론 그게 전부가 아니다. 미래주의 음식에 양념 역할을 맡는
향수와 음악, 촉감'은 점심 직후와 밤에 반드시 필요한
쾌활함과 정력을 고양한다.

' Posillipo: 나폴리의 주거 지역.

'' trattoria: 지방의 소규모 음식점.

''' tattilismo: 직역하면 '감촉주의'이다. 마리네티는 1921년 1월
«코메디아»에 발표한 〈감촉주의 선언〉(Il Tattilismo)에서 베개, 침대,
소파뿐 아니라 이성 간의 감촉에 대해 다양한 제안을 시도한 바 있다. 이
책의 뒤에 등장하는 '촉각기'(tavole tattili) 역시 이 선언문에 언급된다.
tattilismo는 문장의 이해를 돕기 위한 불가피한 경우에만 '촉감' 또는
'감촉'으로 번역했으며, 그 외에는 '감촉주의'로 옮겼다.

파스타의 지지자와 설득 불가한 미래주의 음식의 적은 우울에 빠진 인간들로, 그런 우울감과 우울을 떠벌리기 좋아하는 이들이다.

지각이 조금이라도 있는 파스타슈토 지지자라면 자신의 감정을 정직하게 헤아려보라. 피라미드처럼 수북히 쌓인 파스타를 먹기 전에 블랙홀을 메우는 듯한 우울한 만족감만이 느껴질 것이다. 이 엄청난 구멍은 각자가 해결해야 하는, 치유할 수 없는 슬픔이다. 자신을 속일 수는 있지만 어떤 것으로도 채울 수 없는 구멍이다. 오직 미래주의 식사만이 파스타 지지자의 영혼을 치유할 수 있다.

그리고 파스타의 복부 팽만감은 여성에게 육욕이나 소유욕을 품는 데 방해가 되므로 반정력적이다.

허나 같은 취재에서 지적인 의견을 낸 의학계 종사자도 여럿 있었다.

"습관적이고도 과장된 파스타의 섭취는 비만과 복부 팽창의 원인입니다. 파스타를 많이 먹는 이는 굼뜨고 온화하지만 고기를 먹는 이는 잽싸고 공격적입니다."
— 니콜라 펜데 교수 (임상의)

"다양한 음식의 섭취는 생물학적 법칙입니다. 똑같은 음식만 계속 먹으면 병이 난다는 게 경험적으로 증명되었습니다."

— 상원의원 U. 가비 교수 (임상의)

"좌식 생활자, 지식 산업 종사자와 고기 및 다른 음식을
먹는 이에게 파스타는 해롭습니다."

— 상원의원 알베르토니 교수

"입맛과 시장 가격의 문제입니다. 어떠한 경우라도 한
가지 음식보다 다양한 음식의 식생활이 최고입니다."

— A. 에를리츠카 교수 (생리학자)

"파스타슈타는 다른 밀가루 음식보다 딱히 영양이 더
풍부하지 않습니다."

— 안토니오 리바 교수 (임상의)

"파스타는 복부 팽만의 원인일 뿐만 아니라 빵처럼 잘
씹어 삼키지 않으므로 소화가 잘되는 음식이라 보기
어렵습니다."

— 교수 C. 타르체티 박사

로마의 《조르날레 델라 도메니카》를 포함한 다른 신문도
파스타의 장단점에 대해 취재했다. 취재에 응한 보비노의 공작,
나폴리의 시장은 '낙원의 천사는 토마토소스 베르미첼리만
먹는다'라고 선언함으로써 천사가 되더라도 천국에서

파스타를 피할 수 없음을 승인했다. 참으로 입맛 떨어지는 일이다.

그사이 수백 편의 글이 파스타의 논란을 다뤘다. 마시모 본템펠리, 파올로 모넬리, 파올로 부치, 아르투로 로사토, 안젤로 프라티니, 살바토레 디 자코모 등이 글을 썼다.

로마의 셰프 자퀸토, 파지, 알프레도, 체키노, '엘비라 수녀' 등도 다양한 의견을 내기는 했으나 요리 자체의 혁신을 불러일으킬 수 없는 이들인지라 파스타슈타를 옹호했다.

로마의 《트라바조》가 미래주의를 완전히 옹호했고, 《게린 메스키노》, 《마르크》, 《아우렐리오》, 《420》, 《조베디》 등에 만화가 셀 수 없이 많이 실렸다.

미래주의의 적이 안이한 풍자와 향수 어린 칭얼거림에 집착하는 동안, 파스타를 향한 반감은 날로 지지를 얻었다. 모든 기사 가운데 "F. T. 마리네티에게 보내는 공개서한"이라는 제목으로 《암브로시아노》에 실린 람페르티의 글이 가장 큰 역할을 했다.

친우여,
나 마르코 람페르티가 미래주의 의회 가운데서도 극우에 속한다고 쓴 것을 기억하는가? 친애하는 마리네티여, 자네는 온갖 반목과 소동을 불러일으키는 공격적인 인간이지만 한편 자상하다는 사실을 난 알고 있네. 자네의 말에 귀를 기울이면서도 자유언어와 감촉주의에는 동조하지 않는 이조차

자네를 높이 평가하더군. 내게 친절할 뿐만 아니라 도통 변하지 않는, 보잘것없는 구시대인들 가운데 날 버려두지 않고 자네의 사상에 감복한 이들 근처에 내 자리를 내어주려 한다는 것도 안다네.

이후 나는 내가 용퇴해야 하는지, 아니면 자네에게 용퇴를 권해야 하는지를 놓고 몇 차례나 고민했음을 고백해야 되겠네. 그만큼 우리의 의견은 서로 다르고, 그 탓에 내 존재가 미래주의 집단에 도움이 되지 않는다는 것을 알고 있다네. 그러던 차에 파스타를 향한 자네의 유쾌한 저항, 선언을 접했지. 하, 이것 보게나. 선의에서 싹트는 담대함으로 소생하고 빛을 발해, 순식간에 자네의 파리한 미래주의 명예가 생기를 회복해 극우에서 자네가 이끄는 극좌까지 통합했네. 아, 나는 전력을 다해 절대적이고 광신적이며 필사적인 동의를 표명하는 바일세.

아아, 마리네티여. 비록 자네의 측근 가운데 최연소는 아니지만, 자네가 최근 선보인 공격적인 도발의 기치를 내가 이어나갈 수 있게 해달라고 요청하는 바일세. 자네의 시도 가운데 음식 혁명이 가장 천우신조한 과업으로 보인다네. 사실 가장 어려운 것이기도 하지. 상복부를 유린당한 이탈리아인이 이미 자네에게 반기를 들었다는 것은 알고 있겠지. 물론 감촉주의나 자유언어, 소음 발생기쯤은 받아들일 수 있을지도 모르지. 하지만 파스타를 포기하지는 않을 걸세. 그들은 파스타를 먹어야만 펄펄 뛰며 싸우려 들 걸세. 이탈리아인이

41

세계의 주도권을 다시 찾아야 한다는 점은 이해하고 받아들일 수 있을지 모르지만, 에서(Esau)가 성경에서 죽 한 사발과 상속권을 맞바꾼 것처럼 마카로니 한 무더기에 이 모두를 포기할 걸세.

안타깝지만 이게 이탈리아인일세. 모든 안락함과 권리를 포기할 수 있지만 식욕만큼은 놓지 않을 사람들이지. 아, 마리네티. 자네도 쉽지 않은 싸움이라는 걸 알았겠지! 그래서 나는 자네를 돕고 싶다네. 믿어주게, 우리에겐 용기가 필요할 걸세. 사람들은 비웃겠지. 파스타는 식탁으로 귀환할 테고, 우리는 배와 공허한 심장을 채울 수 있을지 기약도 못 할 걸세.

하지만 문제없다네. 모든 선한 혁명에서 그랬듯 승리는 늦게 찾아오는 법이지. 승리가 찾아오는 사이 우리의 혁명은 메시지를 전달하고 영역을 확장할 걸세. 미래주의 원칙이 이탈리아인을 날렵하고 재빠르고 열정적이며 맹렬하게 만들어줄 것임을 잘 알고 있으므로, 우리는 언젠가 필수 액체 한 방울과 사자 터럭 한 가닥만큼의 제한된 식사처럼 적게, 제대로 먹고 살 수 있는 날이 도래하리라는 걸 설파할 수 있을 걸세. 마리네티, 진정 자네의 이번 선무공작은 20년 전 선언에서 가지를 친 것 가운데 가장 중요하네. 이에 대한 저항을 이해하려면 위장이 완고하고 끈질긴 습관을 가졌다는 걸 염두에 두어야만 하네.

탐식만큼은 절대 포기할 수 없다는 걸 이 나라가 처음 배운 것은 아니라네. 프랑스의 고비노 백작은 독일인에게

경복해마지 않았는데, 그러면서도 독일인이 범죄를 저지른다면
그 이유는 오직 소시지와 사우어크라우트에 있다고 말한
바 있네. 베르미첼리 한 줌 말고는 전부를 내려놓겠다던
풀치넬라는 또 어떤가.

파스타를 향해 품은 거대한 열정은 이탈리아인의 최대
약점이네. 자네는 이를 논파할 백 가지 이유와 미래주의
미각까지 갖췄다네.

복부 팽만과 아둔함을 초래하는 모든 음식 가운데
파스타는 가장 흔하고 해로운 음식이지. 하지만 그토록
해로울지언정 가장 저주받은 음식은 아니라네. 이 점이 자네의
혁명에 걸림돌이 될 수 있으니 잘 고려하게나. 과연 어느
지점을 공략해야 가장 효과적일 것인가?

우리는 스스로를 일종의 노예 제도인 파스타로부터
해방시켜야 하네. 파스타는 우리의 뺨을 분수의 기괴한
두상(頭像)처럼 부풀리며, 식도를 크리스마스 칠면조처럼
팽창시키고, 내장을 축 늘어진 면발로 꼬아 놓는다네. 우리는
배가 불러 의자에 못 박히기라도 한 양 꼼짝 못 하며 멍청해져
변명을 일삼고 한숨만 쉬고 무기력을 느끼게 되네. 누군가는
이를 즐길 수도 있고 어떤 이는 부끄러워할 수도 있겠지. 허나
어떤 경우라도 미래주의 정신이나 젊음, 기민함을 뽐내는
이라면 이를 혐오해야 하네.

친애하는 마리네티여, 요약하자면 마케로니 신화의
위험과 불명예를 완벽하게 이해해야만 할 걸세. 외국에서는

마카로니라고 부르니, 이 명칭만으로 상스러운 비유의 대상인
마케로니가 알프스 너머로 이미 전파되었음을 의미한다네.
한때 스파게티를 손으로 먹었다는 이야기가 전해 내려오는데,
그러한 모략에서도 탐식은 지저분함이나 더러운 습관과
불가분의 관계임을 짐작할 수 있을 걸세. 그런 시기를 지나고
나서야 우리가 포크를 쓴다는 사실을 인정했는데, 그마저도
제네바에서는 이탈리아인이 치아에도 무장한다는 우스개나
뱉어대려고 그랬을 걸세. 하지만 스파게티는 설화의 세계에서
떠나지 않았다네.

　오늘날 온 유럽이 프리모 카르네라 가 얼마나 많이
먹는지 알고 있지. 마치 1894년에 프란체스코 크리스피 가
얼마나 많이 게걸스럽게 먹어치웠는지 알 듯 말일세.
이탈리아인은 탐욕스러운 위장에 베르미첼리를 쑤셔 넣지
않는다면 탈리아텔레 접시를 앞에 놓고 입을 벌린다는 은유가
존재하지 않던가? 굉장히 하찮고 괴기하고 추악한, 우리에게
모욕적인 이미지라네. 이탈리아인이 느끼는 짐승처럼 충동적인
식욕의 무상함을 보여주고자 꾸며진 이미지이지.

　기본적으로 파스타는 영양을 채워주는 음식이 아니라네.
배를 불려주지만 피를 정화시켜주지는 않지. 부피에 비하면
실속이 없는 음식이라는 말일세. 하지만 우리를 은유적으로
비방하는 이들이 말하듯, 이게 바로 진짜 이탈리아 음식의
정수라네. 이탈리아가 즐겨 쓰는 수사처럼 파스타는 입을
채우는 데에만 의미가 있지. 그저 입을 쩍 벌리고 살이나

Primo Carnera: 이탈리아의 권투선수. 키 205센티미터의 거구였다.
Francesco Crispi: 이탈리아의 정치인. 이탈리아 통일운동의
주축이었으며 독일, 오스트리아와 동맹을 맺고 에티오피아 침략을
감행했다.

쩌서 자포자기하게 만드는, 입과 내장에 달라붙어 음식과 하나가 되는 것처럼 느끼는, 배 속에서는 끈적한 공처럼 다시 뭉쳐버리는 것이 바로 파스타의 즐거움이라네. 하지만 돼지나 즐길 만한 즐거움, 잠깐 반짝하고 사라지는 쾌락이라네.

그렇게 삼키는 스파게티는 독이 되고 우리를 잡아 누를 걸세. 배 속에 통나무가 들어앉은 것처럼 불편해지고, 가짜 동전처럼 무거움을 느낄 걸세. 쉽게 움직이거나 말하지도 못하겠지. 생각이 머릿속에서 서로 부딪히고 섞여, 배 속에 넣은 베르미첼리처럼 뒤죽박죽이 될 걸세. 입에는 그저 토마토만이 자극을 줄 뿐이라네. 토의를 한다거나 연인을 만난다면 하늘이 도와야 할 걸세. 위장 경련 탓에 말이 꼬이고 재치는 사라지며 논리는 증발할 테니. 탐식은 신에게 가장 빨리 응징당하는 죄악 아닌가. 파스타의 죄악을 즉각 속죄해야 할 걸세. 배가 늘어나는 만큼 뇌는 쪼그라들지. 재치와 사랑 같은 모든 감정은 속박당하거나 사라질 걸세. 탈리아텔레를 푸짐하게 먹고 토의를 시도해보게나. 아니면 키테라섬에 가보게나. 간신히 일어났다고 해도 몇 미터 못 움직여 발걸음이 멈출 걸세. 잠깐 생각 없이 동물이 된 대가가 이렇게 가혹할 수 있는가!

— 마르코 람페르티

«가제타 델 포폴로»의 수석 칼럼니스트 V. G. 펜니노가 다음의 서신을 F. T. 마리네티에게 보냄으로써 논쟁에 합세했다

소년 시절부터 열렬한 숭배자였던 저인지라 당신이 오늘날 이탈리아의 무관심 및 무지와 벌이고 있는 싸움을 열정적으로 지켜보고 있었습니다. 그러던 차에 당신의 미래주의 요리 선언을 읽었습니다. 우리는 우리가 먹고 마시는 것에 따라 사유하고 상상하고 행동하는 것이 사실입니다. 오늘날 사람들이 영양에 관해 모든 종류의 불확실함, 모순, 실수를 놓고 아직도 입씨름을 벌이는 것이 사실인 것처럼요. 자루를 채우듯 위장을 채우고, 약과 사악한 음식으로 자극하고 독을 불어넣는 게 요리사의 일인 듯 보입니다. 건강하고 활력을 불어넣는 맛있는 음식, 눈에 일단 즐겁고 혀에 닿는 촉감도 즐거운 음식, 적은 양으로 힘을 돋우고 영양을 공급하는 음식, 시골의 풍경이나 열대 정원의 향으로 상상력을 일깨워 술에 기대지 않고도 꿈꾸도록 도와주는 음식을 만들어야 하는데 말이죠.

이탈리아 부엌의 무거운 분위기를 몰아낼 혁신의 바람은 은총을 입을 것입니다. 힘들게 소화하는 탓에 몸은 무겁게, 영혼은 무감각하게 만드는 치명적인 파스타를 향한 투쟁은 은총을 입을 것입니다. (제가 파스타의 사악함을 낱낱이

아는 나폴리 출신임을 밝힙니다.) 이탈리아 반도의 식탁에서
거치적거리고 몽롱한 파스타를 몰아낼 때, 주방이 둔한 주부와
무지하고 식중독이나 유발하는 요리사의 영역이 아닐 때,
반대로 현명한 화학적 조합과 미적 자극의 원천일 때, 적은
양으로 폭발적이며 역동적인 영양의 위력을 최대한 끌어낼 수
있는 식사법을 창조하고 합성할 수 있을 때, 그때 이탈리아인의
의지, 생기, 상상력과 창조력이 정상에 이를 것입니다.

하지만 파스타를 향한 투쟁만으로는 부족합니다.
우리는 다른 우상과 그릇된 전통도 뿌리 뽑아야 합니다. 흰
빵이 대표적인 예입니다. 무겁고 아무 맛도 없을 뿐만 아니라
위장에서 소화 불가능한 덩어리로 뭉치는 쓸데없는 음식이니
풍성한 향에 적절한 포만감을 주는 통밀빵으로 교체되어야
합니다. 한편 쌀은 귀한 식재료지만, 도정으로 유기적인 매력을
깎아내지 않을 때만 그렇습니다. 채소도 인간의 장기에 꼭
필요한 영양분(철분, 황, 비타민, 글로불린, 칼슘, 포타슘,
마그네슘염 등)을 함유하고는 있습니다만, 괴기한 조리법으로
파괴당하지 않아야 이롭습니다. 따라서 요약하자면 많은 양의
동물 단백질과 지방의 섭취로 열량을 얻어야 한다는 이론도
한물갔으니 이제 적은 양의 음식을 장기에 미칠 수 있는 영향을
지적으로 파악해 먹어야 합니다. 그래야 삶을 지탱하려고
마카로니, 고기, 계란이나 먹는 이보다 많은 힘과 에너지를
얻을 수 있습니다.

각 나라마다 환경에 맞는 식사법이 있게 마련입니다.

이탈리아인은 따뜻하고 초조한 화산지대에서 나온 식재료로 만든 음식을 먹어야 합니다. 따라서 세계가 부러워하는 이탈리아의 채소로 만든 음식 4분의 3에 동물 식재료를 약간 곁들여야 합니다. 특히 지식노동자 같은 계층은 조금만 먹고, 군인, 육체노동자 등 신체활동이 많은 이들은 더 많이 먹어야 합니다. (하지만 상황은 정반대죠). 곱게 썬 날당근에 기름과 레몬즙을 뿌린다거나, 양파나 올리브 한 접시 또는 이런 채소의 조합에 견과류 몇 개와 현미빵 한 쪽을 곁들여 먹는 것이 라구 마케로니나 탈리아텔레 볼로네제, 비스마르크 쇠고기 스테이크보다 인간이라는 화로에 더 적합하고 유용하다는 사실을 알아야 합니다. 더군다나 간단하고 건강한 자연 식재료로 오늘날 최고의 식탁에서 아름다움을 자아내는 음식보다 눈과 입, 상상력에 더 강한 자극을 줄 수 있는 음식을 만들 수 있습니다.

당신이 이끄는 싸움은 뿌리 깊은 전통, 가공할 이익 및 널리 퍼진 무지와 충돌하므로 매우 어려울 것으로 보이지만, 한편으로 많은 이탈리아인으로부터 동의를 얻어낼 것입니다. 특히 화학의 세계에 보낸 초대장을 통해 이탈리아의 과학자들이, 과거에 너무 깊이 뿌리 내려 정체된 세상을 혁신할 수 있는 엄청난 사회적·경제적 영향력을 이해한다면 말입니다. 프랑스의 화학자 모노 교수가 일종의 '농축 음식'을 개발해 맛을 보았습니다만, 외국 음식인데다가 너무 비쌉니다. 이탈리아 화학자가 비슷하지만 더 나은 것을 개발하기를

바랍니다.

　　당신의 아름다운 선언에 졸필을 보태게 되어 대단히 죄송하다는 말씀 드립니다. 하지만 보통의 영양학자로부터 받는 열렬한 지지도 나쁘지 않을 거라는 생각이 들었습니다.

— G. V. 펜니노

파스타를 향한 미래주의의 투쟁을 지지하는 기사 가운데 가장 독특한 몇 편을 골라보았다.

왕의 수석 셰프

|

이탈리아 국왕의 수석 셰프인 카발리에레 페티니도 바로 이 사안에 대해 말했다. "모든 밀가루 음식이 육체를 짓눌러 지적 능력을 위협한다는 사실에는 의심의 여지가 없습니다." 그리고 《라 쿠치나 이탈리아나》 회지에 보낸 서신에서 그는 다시 한 번 "특히 요리의 현대성을 위한 혁신은 시대에 맞춰, 또는 앞서 찾아야 할 사안이다"라고 재삼 강조했다.

쇼펜하우어와 파스타

|

안젤로 바스타 박사는 미래주의 음식에 관한 기사에서 다음과
같은 의견을 밝혔다. "나폴리 사람이라면 들고 일어나겠지만
동향인인 카리토 박사가 «우마니타 아르트리티카»에 쓴
이야기를 되짚어볼 필요가 있다. 그는 '다수의 대중은 여전히
원시인이다. 식생활을 관찰한 뒤 찬연하게 '체념의 음식'이라
규정한 쇼펜하우어의 시대에서 나아가지 못했다'고 썼다.
아, 심지어 상류계층, 지식인, 소위 '지도층'마저 대중을
제대로 먹이는 법을 몰랐다. 따라서 생리학적 삶의 무기력이
부득이하게 육체적인 영역에도 공명해 해악을 끼쳤다. 그렇게
지난 몇 세기 동안 우리가 따돌리고 매도한, 악명 높은 '나태'가
자리 잡았다. 영양이나 운동의 측면에서 우리는 급진적인
혁신이 필요하다."

16세기 의사의 파스타 해악론

|

제노바의 문건 «세콜로 XIX»에서 아메데오 페시오는 라비올리,
라자냐, 탈리에리니 등을 제노바의 영광이자 자랑으로 여기는
이들에게 반기를 들었다. 그는 다음과 같이 썼다. "조반니 다
비고는 1500년대에 파스타 해악론을 전파했다. 라팔로 출신의
훌륭하고 재능 넘치는 그는 교황을 비롯해 왕자, 고위 성직자,

각료들을 치료했다. 역동적인 인물들임에는 틀림없지만 석탄
한 자루와 트레네테 파스타 한 바구니를 먹지 않을 수 없었던
이들 말이다. 이 제노바의 위대한 의사는 《수술의 예술》이라는
저서를 남겼는데, 아홉 번째이자 마지막 권은 파스타를 향한
극명하고도 공식적인 경고이다. 살찐 16세기 인간들을 위해
남긴, 거의 마리네티의 선언에 가까운 권장사항이다. '모든
파스타는 아주 가끔만 먹어야 한다.'"

동고트족의 산물 파스타

"미래주의 요리 예술에 공헌하다"라는 긴 글을 통해 리베로
글라우코 실바노는 몇 가지 식사 혁신안을 제안한다. 그의
흥미로운 파스타 해악론을 옮겨 보자.

이제 제발 좀 초현대적인 문명에 어울리지 않는 야만적인
음식을 어떻게 처리해야 하지 않겠는가? 토마토든 뭐든,
소스에 버무린 마카로니 말이다. 어떤 음식보다도 더 케케묵은
마카로니는 감성적인 여성 화장실에 있는 암컷 침팬지처럼
인간의 격을 떨어뜨린다. 우리는 오로지 전통을 향한 그릇된
존경심으로 이 천하게 지독한 냄새를 참아 넘기고 있다.
마카로니라는 명칭을 떠올리는 것만으로도 그걸 배 속에 쑤셔
넣는 거칠고 느끼하고 더러운 인간들이 떠오른다.

브리야사바랭의 후학과 모사꾼 그리고 몇몇 고매한
셰프들이 마카로니에게서 오명을 떨치고 미화하기로
작정했다. 그들은 마카로니에게 상스럽고 잘난 체하며 뱃사람
애인만큼이나 뚱뚱한 양파, 하얗고 숨겨진 질환으로 쪼그라든
마늘, 그리고 산패하고 음란한 기름과 상종하지 말라고
애걸했다. 하지만 그런다고 해서 마카로니가 본성을 감출 수
있겠는가? 잘 차려입은 새 옷 아래로 단장한 농부의 천박함이
드러나니, 버터라 불리는 너그러운 미식 신사도 아무런 영향을
미치지 못한다. 그리하여 마카로니는 여전히 그 출렁이고 꼴
보기 싫은 배를 내밀고 가난하거나 부유하거나 사람이 방문할
때마다 기웃거리며, 너무나도 고귀한 집안 출신인 나머지
그보다 더 고귀한 미식적 존재는 없는 양 존경과 숭배를
요구한다.

하지만 마카로니가 대체 어떤 공적을 남겼단 말인가?
기도? 다행스럽게도 마카로니의 삶과 기적을 기록한 다코비오
사라체노의 «기념 연대기»가 있다. 책에 따르면 마카로니는
그것의 존재 자체에서 위안을 종종 느꼈던 동고트족이
길렀다. 원래 밀˻의 일종이었고 위대한 왕자 테오다리코의
라베니아에 처음 정착했다. 왕자는 자신의 총명한 요리사
로투포에게 마카로니를 맡겼는데, 그의 아내가 정분이
난 경비단장의 키스와 애무에 넘어가 마카로니의 존재를
밝히고야 말았다. 그 탓에 마카로니 사랑이 왕국 전체로
퍼졌으니, 당시에는 양파, 마늘, 파스닙과 함께 삶아 간한 뒤

˻ 정확하게는 고대 품종인 스펠트(spelt)밀.

오이 절임 국물로 맛을 들였다. 다들 마카로니를 집어 먹은 손가락을 핥고 킁킁대며 냄새를 맡았다.

아, 우아한 여성이 손가락을 핥고 코를 킁킁대다니! 오이 절임 국물로 맛을 낸 이 괴물 같은 음식이 동고트족의 굳어진 입맛에는 잘 맞았다. 양쪽이 말린 콧수염을 기른 동고트족 남성들이 무거운 단검으로 풀밭에 큰 구덩이를 파고 둘러앉아서는 아이처럼 기대하며 콧수염 끝으로 입을 닦는다. 곧 후줄근하고 더러운 그들의 아내가 등장해 이 즉석 대접에 마카로니라는 미끈거리는 벌레 무더기를 담는다. 김이 무럭무럭 나는 구멍에 털이 부슬부슬한 팔을 깊숙이 집어넣어 마카로니를 한 움큼 쥐고 크게 벌린 입에 쑤셔넣고 우걱우걱 씹는다. 그리고 기쁨에 젖은 눈물이 때에 찌든 뺨으로 흘러내린다.

중세 성기에 이르러서야(코르다치오 카말돌레세의 «섬을 포함한 이탈리아 반도 전 지역의 대표 요리와 요리법 주해» 참조) 오이가 토마토로 대체되었다. 중국에서 세레니오 수사가 귀중한 종자를 들여온 이래, 토마토는 이미 이탈리아에 꽤 퍼져 있었다. (다수가 믿는 것처럼 세베리노 수사는 누에의 알을 들여오지 않았다. 이에 대해서는 발보 스카라바치오가 쓴 역사적인 주해와 산탄셀로비오 구시가의 출판사가 펴낸 피로키의 «진실과 거짓» 같은 공신력 있는 정보를 참조하라). 엄청나게 자세하고 긴 보카치오 전기에 의하면, «데카메론»의 저자는 부인에게 마카로니를 쓴 아몬드 즙에 버무려 내게

했다. "그럼에도 불구하고 고매한 작가는 마카로니를 소화할
수 없었다"라고 기록되고 있다. 보카치오의 취향이 너무나도
고매한 나머지 마카로니를 침착하게 받아들일 수 없었으리라.
그리고 마카로니를 어떻게 조리했든 그의 귀족적인 미각이
거부했을 것이다. 하지만 자의든 타의든, 전통이 너무나도
굳건한 나머지 그 역시 마카로니를 삼킬 수밖에 없었다.

이렇게 저주받은 음식인 마카로니는 르네상스 말기에
거의 잊힐 뻔했다. 당시에는 더 이상 입에 오르내리지 않았는데,
빌어먹을 입방아쟁이 아레티노˘ 탓에 다시 복권되었다.
도발적인 육체에 호소하기보다 더 나은 선전 방식이 있겠는가?
아레티노의 식탁에서 마카로니를 먹은 이들은 그 매력에
빠져들었으며, 심지어 어떤 이는 경의 환심을 사고자 소네트를
지어 칭송했다. '이보다 더 나은 진미는 없소이다'라고 읊은 이가
있으니, 하필 그가 〈지구의 진미〉라 이름 붙은 시를 백 편도 넘게
남긴 마르토네 다고라치였다.

18세기 말에 이르러 다수의 총명한 이들이 마카로니가
여러 질환의 원인임을 확신하고 인류의 해방을 위해 활발한
퇴출 운동을 벌였다. 그래서 많은 소책자와 다양한 두께의
장서가 쓰였다. 또한 가장 많이 읽히는 신문이 권위 있는
과학자의 글이나 편지를 실었다. 하지만 대중의 무관심을
이길 수는 없었으며, 더군다나 마카로니가 만병통치약이라는
미신마저 당시에 돌았다. 19세기 초, 굳이 여기에 언급할 필요도
없을 만큼 위대한 미카엘 스크로페타가 마지막으로 시도를

˘ Pietro Aretino: 이탈리아의 풍자 작가.

했지만 이 저명한 과학자마저 확고한 업적을 남기지 못했다.

결국 이 야만적인 식습관의 타파는 우리 시대의 과업으로 남았다. 새로운 세기의 자손이자 편견으로부터 자유로운 우리가 과연 당신의 도움 없이 마카로니와 그것에 딸린 양념을, 아침, 점심, 저녁 세 끼를 아무런 생각 없이 마카로니로 먹은 이들조차 아쉬움의 눈물을 흘리지 않도록 도우며 퇴출시킬 수 있을까?

아아! 마카로니는 대체 얼마나 돼지 같은 음식인가! 마카로니를 대상으로 삼은 그림, 출판물, 사진 그리고 묘사한 모든 글이 사라져야 한다. 그리고 출판사는 모든 책을 반품받아 엄격하게 검열해 미련 없이 마카로니를 지워버리고 필요하다면 즉시 재출간해야 한다. 몇 달 동안 이름을 듣는 것만으로 '으어, 마카로니!'라며 다들 토할 것이다.

하지만 이렇게 만족스러운 승리를 거두었다고 안주해서는 안 될 것이다. 자세히 살펴보면 미식가나 부유한 가정 또는 그들의 사려 깊은 자손으로부터 칭송받기에는 부족한 음식이 마카로니 말고도 많다. 사실 옛 요리책으로부터 많은 레시피를 덜어내야 한다. 대안이 없어서 많은 주부가 옛 방식대로 요리할 것이다. 어떤 조리법이 옳은지, 누구에게 가르침을 청해야 되는지 잘 모른다. 하지만 중추적인 학자 몇몇이 우리 시대에 맞는 요리 세계를 최초로 제안할 것이다. 파괴는 한 손으로 할 수 있지만 재건에는 몇천 쌍의 손이 필요한, 엄청나게 막중한 과업이다.

이탈리아의 지성으로부터
냉정과 민첩함, 활력을 되찾기 위한 싸움

|

볼로냐 기자 협회의 회장인 페르디난도 콜라이는 "늘어지도록 안이해질 때까지 소화시켜야 하는 전분 음식의 대표 주자이자 위장을 망치는, 파멸에 이르도록 과대평가되는 나폴리 또는 볼로냐 파스타"를 공격했다. 그러고는 "이탈리아 지성이 건강, 민첩함, 활력을 찾기 위한 싸움의 최전선에 내가 있다"라고 덧붙였다.

파스타슈타는 투사를 위한 음식이 아니다

|

파올로 모넬리는 파스타를 두둔하려는 차원에서 투사에게 맞는 음식이라 선언했다. 아마 전투를 마치고 방탕하게 눈사태나 즐기는 알프스 등산가에게는 사실일지도 모르겠다. 그저 완벽한 장비, 안락한 오두막, 보급품을 넉넉하게 갖춘 막사, 전문가용 주방 같은 것이나 쓸 준비가 된 이들 말이다. 하지만 평원에서 전투에 임하는 부대에 파스타는 맞는 음식이 아니다. 도베르도, 셀로, 베르토이비차, 플라바, 카세 디 차고라, 카사 두스를 거쳐 네르베세와 카포 실레에서 참전한 미래주의자들은 언제나 최악의 파스타를 먹었노라고 증언할 준비가 되어 있다. 용사와 당번병, 요리사를 가르는

적의 집중 포화 속에서, 먹을 수 있는 시기가 지나 식고 굳은
파스타 말이다. 누가 따뜻한 알덴테 파스타 같은 걸 기대할 수
있겠는가?

마리네티도 1917년 5월, 카세 디 차고라의 공세에서
부상을 입고 들것에 실려 플라바로 이송돼서는 사비니의
요리사로 일했던 병사로부터 기적 같은 닭국물을 얻어 마셨다.
그 현명한 요리사도 그저 시기가 맞아 닭국물을 냈던 것이지,
오스트리아의 포탄이 날아 들어와 화로를 매번 부숴대지
않았더라면 파스타를 냈을 것이다. 이를 계기로 마리네티는
전투 식단으로서의 파스타에 처음으로 의구심을 품었다.
마리네티가 소속된 베르토이비차의 포격수들에게 평상시 전투
식단은 진흙이 묻은 초콜릿이었으며, 가끔은 향수에 씻은 팬에
구운 말고기 스테이크였다.

요리사, 보건사, 예술가의 많은 지지 선언 외에도 미래주의
요리는 '쌀'의 장점에 대한 일련의 기사와 연구를 이끌어냈다.
더 많이 먹고 요리법을 개발해야 할 이탈리아의 식재료 말이다.

마리네티의 선언이 프랑스 일간지
《코메디아》 1931년 1월 20일 자에
실리면서 미래주의 요리에 대한 논쟁이
파리에서 촉발되었다.

미래주의 요리를 지지하는 프랑스의 기자 오디시오의 영민한
기사를 여기 옮겨놓는다.

그렇다, 파스타는 진정 위장의 독재자다. 그렇다, 파스타는
희열에 가까운 무기력을 몰고 오며, 간의 파멸을 대가로 장의
즐거움을 선사하는 맛있는 독이다. 프랑스인은 파스타를
싫어하지 않고, 되레 좋아도 한다…. 하지만 로마식으로, 즉
알덴테로 덜 익힌 것이라면 믿지 않는다. 파스타의 소화는
가녀린 상상력, 공허한 망상, 회의적인 단념을 수반하는,

나무늘보의 끈적거리는 회유의 박자에 맞춘 음험하고도 느린
되새김질의 과정이기 때문이다.

파스타를 살레르노나 프라스카티의 와인으로 넘겨
버리면 하층민이나 로마 또는 나폴리 고위 성직자가 느꼈던
무기력함을 이해할 수 있다. 나른한 감상, 고요한 아이러니와
친근한 무관심의 기원인 나폴리, 호라티우스부터 판치니에
이르기까지 초월적인 지혜의 장이었던 영원한 로마가 시간의
흐름을 거역하는 듯한 기분을 느낀다.

이탈리아 남성은 혁신을 거쳐야 한다. 불룩 튀어나온
배에 힘들이지 않고 올려놓을 수 있다면 대체 왜 로마식으로
손을 올려 인사를 나누겠는가? 현대인은 또렷하게 생각하고
열정과 결단력을 갖추기 위해 배가 나오지 않도록 철저히
관리해야 된다. 검둥이를 보라. 아랍인을 보라. 마리네티의
미식 파라독스는 그의 미학 교육이 목표로 삼은 것처럼 윤리
교육을 목표로 삼는다. 영혼을 재촉하기 위해 반드시 다뤄야 할
과업이다.

1년 전 우리는 마리네티가 위선적인 겸손과 지적인
부정을 책망했노라고 말한 바 있다. 그리고 이제 그는 위장의
위선적인 지복을 채찍으로 때린다. 마리네티가 미식의 연막
뒤에서 무너뜨린 윤리 철학이다. 그가 세계적인 영혼 혁명의
씨를 바로 이 파리 하늘 아래에서 뿌렸음을 기억할 거라 믿어
의심치 않는다.

《코메디아》의 기사 이후 프랑스, 영국, 미국, 독일 주요
신문에서 기사, 논평, 풍자만화와 논고가 줄지어 등장했다.

《주 스위 파르투》에 실린 마리네티의 인터뷰와 《르
프티 마르세유》의 1면 심층 기사가 미래주의 요리를 가장
중요하게 다뤘다. 《런던 타임스》는 여러 기사를 통해 계속해서
논쟁을 이어나갔으며, 풍자시도 발표했다. 한편 《시카고
트리뷴》에는 "이탈리아, 스파게티를 버릴지도?"라는 긴 기사가
실렸다. 《에센 라이니치-베스트팔리슈 자이퉁》이나 《니우어
로테르담스헤 쿠항트》에도 소개 기사가 실렸다. 부다페스트나
튀니지부터 도쿄나 시드니에 이르기까지 '슬프게도 참담한
음식을 향한 미래주의 요리 투쟁'이라고 비중 있게 소개했다.

《더 헤럴드》에 실린 다음의 기사가 미래주의 요리에 관한
논쟁에 가장 큰 역할을 맡았다.

스파게티는 물론 나이프와 포크마저도
금지시키겠다는 미래주의 요리 선언

파리에서 들어온 소식에 의하면, 미래주의 미술, 문학,
희곡의 아버지인 마리네티가 로마에서 미래주의 요리 선언을
선포했다. 선언에 의하면 미식의 전통적인 즐거움과 얽힌 모든
것을 쓸어 없애버리겠다는 내용이었다.

이탈리아의 스파게티도 퇴출된다.

포크와 나이프도 퇴출된다.

새로운 관습에 따라 저녁 식사 후의 일장연설도 용인되지 않을 것이다.

《코메디아》에 실린 미래주의 요리 선언의 세부사항을 보면, 새로운 요리의 세계는 한 입 또는 그보다 적은 양의 요리를 빠르게 연이어 먹는 형식이 핵심이다. 사실 이상적인 미래주의 식사는 호기심을 자극하거나 적절한 대조감을 자아내기 위해 먹는 이의 코 밑을 스치고만 지나간다. 아예 입에는 대지도 않는 일종의 보조요리인 것이다.

"체중 감량과 속력 증가는 현대문명의 핵심이며, 미래의 요리는 진화의 종점과 궤를 같이해야 한다. 그리고 첫 번째 단계로서 이탈리인의 식단에서 페이스트 형식의 음식을 퇴출시켜야 한다"라고 마리네티는 썼다. 한편 현대과학을 통해 소스의 조리에는 리트머스 시험지와 흡사한 도구를 써 소스의 산도나 염기도가 적절한지 확인한다. 그리고 코스와 코스 사이에 분위기를 유지하기 위한 것과 같은 드문 예외를 빼고는 식사에 음악을 곁들이지 않는다. 반면 미래주의 식탁은 문학의 영향력을 적극 수용해, 마치 연애나 여행과 같은 경험을 느낄 수 있도록 빨리 먹을 수 있는 한 입짜리 음식을 연속으로 제공한다.

마리네티는 새로운 조리 및 식사 도구도 제안하는데, 그 가운데 하나가 액체의 맛과 향을 오존화하는 기계인 '오존 발생기'이다. 그리고 조리에서 특정 화학물질이 더 잘

반응하도록 자외선도 쓴다. 열의 영향을 다양하게 미치기 위해
고압에서 요리하는 음식도 있다. 한편 전해질로 설탕이나 기타
추출액을 분해한다.

미래주의 식사의 본보기를 보여주기 위해 M. 마리네티는
필리아의 미래주의 회화를 소개했다. 음식으로 이루어진
합성 풍경 말이다. 열한 가지 채소를 채운 송아지 통구이가
꿀의 왕관을 쓰고 접시에 수직으로 우뚝 솟아 있는 풍경이다.
새로운 시스템을 통해 포크와 나이프로 공격하거나 서툴게
반으로 썰어 먹을 필요가 없는 음식이다.

마리네티는 지속적인 체중 감량과 음식의 부피 감소를
위해 마카로니뿐만 아니라 현재 쓰이는 일반적인 양념
또한 퇴출되어야 한다고 주장한다. 미래주의의 선구자는
쾌락을 위한 일상적인 먹는 행위 또한 그만두어야 한다고
호소했다. 대신 일상에 필요한 영양분은 알약이나 가루를
통해 섭취함으로써 진짜 식사를 위한 연회를 미적으로 좀 더
가다듬을 수 있다고 주장했다.

대형 호텔 및 해외병 요리 혐오론

오늘날 흔히 찾아볼 수 있는 다양한 요리 세계 가운데 가장 증오스럽고 지독한 것이 대형 호텔에서 내는 국제 요리이다. 네댓 덩어리의 맛없는 반죽을 띄운 맑은 수프로 시작해 의미 없는 이들의 입에나 잘 맞을 법한, 출렁이는 단맛의 젤라틴으로 마무리하는 식사로 이루어진 대형 연회를 여는 호텔 말이다. 이렇게 우울하고 슬프며 단조로운 음식을 먹으니 세계의 정치인이 조약 개정이나 비무장 결의, 세계적인 위기 같은 중대사를 제대로 논의할 수 없는 것이다.

거의 모든 다른 나라와 마찬가지로, 이탈리아도 그저 외국에서 들어왔다는 이유로 이런 형식의 세계적인 대형 호텔에 굴복한다. 금수 같은 해외병 환자가 지배하고 있는 안타까운 현실에 열렬히 맞서 저항해야 한다. 《가제타 델 포폴로》 1931년 9월 24일 자에 해외병 환자를 규탄하는 마리네티의 미래주의 선언이 실렸다.

해외병 환자를 규탄한다

사회의 지도자이자 식자층의
자각을 촉구하는 미래주의 선언

|

파시즘의 제국적인 위력에도 불구하고 우리가 만들어낸
단어인 해외병이나 해외병 환자는 안타깝게도 쓸데가 매일
점점 더 늘어나는 느낌이다.

1 해외병은 반(反)이탈리아의 정서를 품는 죄악으로
 외국인이라면 사족을 못 쓰고 입에 게거품을 무는
 이탈리아의 젊은 세대에 널리 퍼져 있다. 심지어
 세계적인 위기로 외국인의 재산이 줄어드는 줄도
 알아차리지 못한 채 매달리고 있다. 속물주의에 빠져
 외국인과 연애를 하거나 심지어 결혼마저 한다. 모든
 단점(거만함, 예의 없음, 반이탈리아 정서, 못생김)에
 눈을 감고 그저 이탈리아어를 할 줄 모르며 아는 것도
 없는 먼 나라에서 왔다는 이유로 외국인에게 매달리고
 있다.

2 이탈리아 태생의 세계적인 예술가(가수, 음악가,
 실내악단 지휘자)도 반이탈리아 정서를 품는 죄악인
 해외병으로부터 자유롭지 않다. 자기애에 심취한
 나머지 예술가가 유용하면서도 창조적 천재에게

반드시 필요한 하수인은 아니라는 점을 잊는다.

예를 들어보자. 빼어나고 인기 많은 오케스트라 지휘자인 아르투로 토스카니니는 예술적 섬세함을 핑계로 이탈리아 국가 연주는 거절하고 외국 국가를 연주함으로써 조국의 위신보다 자신의 성공을 먼저 따졌다.

3 이탈리아 출신이지만 자국의 음악을 거의 또는 전혀 연주하지 않는 지휘자의 공연을 관람하거나 박수를 치는 이들 또한 반이탈리아 정서를 품는 해외병이라는 죄악으로부터 자유롭지 않다. 기본적인 애국심을 갖췄다면 이미 물리도록 즐기고 이해한 베토벤, 바흐, 브람스 등이 아닌, 현대 또는 미래주의 이탈리아 음악가의 곡이 프로그램의 최소 절반을 차지해야 옳다.

4 이탈리아에서 열리는 연주회에서 이탈리아 음악을 무시할 정도로 예의 없는 오케스트라 지휘자를 야유하지 않고 되레 박수 치는 이탈리아인 관람객 또한 해외병 환자고 따라서 반이탈리아 정서를 품은 죄인이다.

5 해외 업계와 결정적인 경쟁을 천 가지의 이유를 대고 피할뿐더러 오롯이 이탈리아에서 고안된 기계나 장비를 쓰지 않은 제품으로 세계 경쟁에서 이겼다고 자랑스러워하는 이탈리아 사업가도 해외병 환자고 따라서 반이탈리아 정서를 품은 죄인이다.

6 카포레토 같은 일화[●]에 얽매여 이탈리아의 위대한
 전사를 무시하는 군 역사가나 비평가도 해외병 환자고
 반이탈리아 정서를 품은 죄인이다.

7 졸렬한 문맹국에서 저명한 작가 노릇 좀 해보겠답시고
 독창적일뿐더러 다양하고 즐거운 이탈리아 문학의
 해외 진출을 무시하는 문필가도 해외병 환자고
 반이탈리아 정서를 품은 죄인이다.

8 신조소의 창시자인 보치오니나 신건축의 창시자인
 산텔리아 같은 이탈리아의 진짜 권위자를 두고
 20세기의 수많은 명사나 합리주의자처럼 세잔,
 피카소, 르 코르뷔지에의 후계자를 자처하는 이탈리아
 화가, 조각가, 건축가도 해외병 환자고 반이탈리아
 정서를 품은 죄인이다.

9 조국 이탈리아와 군, 위대한 전쟁에 대해
 불명예스럽고도 치욕적인 글을 쓰는 행위를 '묵인할
 수 있는 과오'라 여기는 공적인 모임의 구성원도 해외병
 환자고 반이탈리아 정서를 품은 죄인이다.

10 이탈리아의 영향을 받은 세계 문물을 무시하고
 알리려 들지 않는 호텔업계 종사자나 상인,
 이탈리아의 시골이나 기후를 사랑한 나머지
 이탈리아를 존경하고 기꺼이 언어도 배울 외국인을
 무시하는 호텔업계 종사자나 상인도 해외병 환자고
 반이탈리아 정서를 품은 죄인이다.

● 1917년 10월 24일~11월 19일, 독일군을 상대로 겪은 이탈리아의
 역사적 패전.

11 외국 풍습이나 속물근성에 젖은 관료나 중상류층
이탈리아 여성이 있다. 예를 들어 술이나 패션이
얽히는 미국식 칵테일 파티의 속물근성 말이다.
북미인이라면 모를까, 이탈리아인에게는 독이 되는
풍습이다. 그러므로 칵테일 파티나 기타 앞다투어
술을 마셔대는 자리에 자랑스레 참여하는 이탈리아
여성은 천박하고 어리석다. '미네스트로네 한
대접을 먹었다'보다 '칵테일을 네 잔 마셨다'라는
말이 더 입에 담기에 우아하다고 여기는 여성은
천박하고 어리석다. 그런 여성은 외국인의 경제적인
능력(세계가 맞은 위기에 이제 파괴될)에 눈이 멀어
굴복할 뿐이다. 따라서 해외병 환자고 반이탈리아
정서를 품은 죄인이다.

　　　우아한 이탈리아의 여성이라면 칵테일 파티 대신,
B 부인의 발포 아스티, C 백작 부인의 바르바레스코,
D 공주의 흰 카프리 같은 명칭의 모임 같은 이른
저녁 모임을 주최하는 건 어떨까. 이런 자리에서 가장
훌륭한 와인을 가져온 인물에게 상을 준다. 그리고
'바'라는 영어 대신 이탈리아 단어인 '퀴지베베'를
쓰자.

12 로마를 동경하며 감상에 젖어 상점에서 외제를
찾는 한편 국산 제품에 회의적이고 비관적인 시선을
보내는 이탈리아 남녀는 해외병 환자고 반이탈리아

정서를 품은 죄인이다.

13 비평병자에게 홀려 체계적으로 이탈리아의 영화와
연극을 경멸하고 졸렬한 외국 영화와 연극의 유입을
장려하는 이탈리아의 관람객도 해외병 환자고
반이탈리아 정서를 품은 죄인이다.

14 세계를 가르칠 역량을 갖춘 조국의 무대 디자이너나
배경 화가를 무시하고 외국인을 찾아대는 기획자도
해외병 환자고 반이탈리아 정서를 품은 죄인이다.

15 외국의 미래주의를 발견하고 칭송하느라 이탈리아
미래주의 덕분에 계몽되고 교양을 쌓았으면서도 그
가치를 깨닫지 못하는 남성들이 있다. 사실 외국의
미래주의는 전부 이탈리아의 영향을 받았는데 그
사실을 모른다. 영국의 미래주의 시인인 에즈라
파운드 가 다음과 같이 극명한 선언을 이탈리아
기자에게 남긴 적이 있다. "이탈리아 미래주의가
없었더라면 나와 엘리엇, 조이스는 런던에서 영국의
미래주의 운동을 출범시키지 못했을 것이다." 그리고
파리 《저널》의 앙투안도 똑같이 "마리네티 학파
덕분에 장식 미술의 길이 열렸다"라고 확실히 선언한
바 있다.

　　인구가 얼마 안 되고 외국의 적에게 비난받거나
위협받지 않는 나라라면 쉬이 누그러지는 혁명
책략의 나른한 소음을 들으며 졸 수도 있고, 국가의

 Ezra Pound: 20세기 초 신문학 운동의 선구자였다. 미국 태생이나
영국에서 활동했으며 파시즘에 경도된 후에는 이탈리아에서 살았다.

자부심은 사치라고 생각할 수도 있다. 하지만 역동적이고 극적이며 정력적인 자랑스러운 이탈리아 반도는 전방위에서 시기와 위협을 받으니, 그 엄청난 운명을 깨닫고 국가 차원의 자부심을 삶의 첫 법칙으로 삼아야 한다.

따라서 20년 전 사회적-민주주의적-공산주의적-성직자적-의회적인 메시지를 부드러운 메시지에 담았다. '자유에 앞서 이탈리아가 존재해야 마땅하다.' 그래서 오늘 다음과 같이 선언한다.

a 천재에 앞서 이탈리아가 존재한다.
b 지성에 앞서 이탈리아가 존재한다.
c 문화와 통계에 앞서 이탈리아가 존재한다.
d 진실에 앞서 이탈리아가 존재한다.

부득이한 경우 외국을 직접 비판할지언정 조국 이탈리아는 안 된다. 예술과 삶에 전권을 일임한 탐닉은 진짜 애국자를 위한 것이고, 따라서 조국을 위한 진정한 열정과 꺾이지 않는 이탈리아의 자부심으로 전율하는 파시스트를 위한 것이다.

불안정한 평화의 불확실함 속에서 곱절로 무신경한 상아탑이나 쌓아서 적에게 바치려는 회의론자와 패배주의자(문필가, 예술가, 철학자, 신여성)에게 우리는 이렇게 솔직히 말한다. 이탈리아는 먼 과거의 성취에 도취할 필요가 없다는

사실을 기억하라. 무엇보다도 시인과 예술가의 창조력을
근간으로 하는 이탈리아의 위대함은 지금, 여기에 있다.
갈릴레오, 볼타, 페라리스 마르코니는 물론이고, 무솔리니가
창안해 발보가 실행에 옮긴 최초의 대서양 횡단 비행을 이끈
파시스트 편대는 이탈리아를 기계 문명의 선두에 올려놓았다.
'트러스트 스탠더드(trust standart)와 과생산'에 의존해 인기를
누리는 나라, 닥쳐오는 세계의 위기를 파악하지 못하고 그 탓에
죽어가고 있는 나라는 소유할 수 없는 패권 말이다.

　　《신곡》보다 더 위대한 이탈리아의 걸작, 비토리오 베네토
전투를 언제나 기억하라. 타르비조로 가는 길에 제압한
오스트리아-헝가리 제국의 잔해로 상징되는 이 걸작의 이름을
기억하라. 사태가 심상치 않으면 우리는 가장 먼저 반이탈리아
해외병 환자부터 쏴 죽일 것이다.

　　굳게 결심한 애국자의 차분함으로 이 글을 썼다.
외국에서 칭송받았으며 이탈리아에서는 조롱이나 받은 나,
마리네티지만 그럼에도 불구하고 이탈리아인으로 태어나게 된
원동력인 우주적 힘에 매일 감사한다.

— F. T. 마리네티

위대한 미래주의 연회

i grandi banchetti futuristi

미래주의 요리 선언이 셰프와 음식점 사업가의
토론이나 회동을 엄청난 규모로 촉발시켰다.
미래주의 요리에 적대적인 것도, 긍정적인
것도 있었다. 후자 가운데 음식과 분위기를
갱신하려는 갈망에 이끌린 토리노의 음식점
사업가 안젤로 자치노를 화가 필리아와 건축가
디울게로프가 섭외했다. 자치노는 음식점의 단골들로부터
새로운 요리 양식을 개발하라는 성화에 시달리던 차였다.
 코데보 미술관의 미래주의 회화에 둘러싸인 채
열린 토리노 시(詩) 경연대회가 끝날 무렵, 토리노 시인왕
툴리오 달리솔라와 함께 알루미늄관을 쓴 마리네티가
최초의 미래주의 요리를 개발할 음식점의 이름은 '거룩한
미각'(Santopalato; 영어로는 Holy Palate)이라고 선포했다.
 음식점의 실내 장식을 바꾸는 동안 이탈리아에서 가장
빼어난 기자 가운데 한 사람인 에르콜레 모기가 2부작 칼럼의
첫 번째 편인 다음의 글을 1931년 1월 21일 자 «가제타 델

포폴로»에 실었다.

이탈리아 미래주의 운동의 부사무총장인 화가 필리아가
로마 언론과 소통의 기회를 가졌다. 이에 특히 맛있는 요리의
대명사인 '행복 수녀원'과 전통적인 '스파게티 애호가', 기타
모든 진정한 미식의 자랑스러운 상징에 관여된 기자들까지,
수도 전체의 미식가들이 자극을 받았다. 미래주의 운동의
울타리 안에서 필리아는 기동대의 중장처럼 움직였다. 관념의
씨를 뿌리는 것으로 만족하지 않고, 뿌리를 내려 가꾸고
수확하는 일까지 개인적으로 맡는다. 양배추나 감자 등의
채소도 거두지만 무엇보다 갈채와 동의, 격려를 끌어낸다.
　　파스타 빨치산은 미래주의 요리 선언이 논쟁적 주장이나
문학적 수사가 아닌 단순한 이론으로 남아 있기만을 바랄
것이다. 그만큼 미래주의 용사들을 모르고 있다는 이야기다.
미래주의자는 실용적이고 독특한 발상으로 무장한 채 해묵은
요리법에 위력적인 공세를 퍼부을 것을 경고하고 있다. '거룩한
미각'으로 불릴 실험적 미래주의 주방을 토리노에 열고,
미래주의를 단순히 연구하는 수준에서 그치지 않고 결과물을
대중에게 공개할 것이다. 이로써 토리노는 이탈리아의
리소르지멘토⌐는 물론 미식의 요람으로 발돋움할 것이다.

˺ Risorgimento: 이탈리아 통일운동.

토리노행 특별 열차

|

명망 있는 로마의 신문이 미래주의 선언에 대해 진반농반으로
다음과 같이 썼다.

"모두가 '거룩한 미각' 음식점에서 '고기 조각'을 맛볼 수
있도록 이탈리아 철도공사가 토리노행 열차 운임을 50퍼센트
할인해줄 것이라 믿는다."

필리아는 아마도 가장 역동적인 이탈리아 미래주의자일
것이다. 미래주의에 최대한 충실하게 묘사한다면… 글쎄,
'언제나 끓는 소스팬, 200마력 엔진, 니트로글리세린 폭탄,
활화산…' 등이 아닐까.

언제나 큰 발상을 실험하는 장으로 지목하는 것으로 보아
그는 확실히 토리노를 사랑한다.

'거룩한 미각'에 쓸데없는 관심을 사양한다

|

우리는 필리아가 떠나지 않도록 붙들 수 있었다. 폭발하는
머리에서 분출하는 중요한 선언이 넘쳐나는 가운데, 그가
나에게 했던 말을 옮겨본다.

"먼저, '거룩한 미각'의 출범이라는 우리의 계획과 행동은
오직 미래주의 요리 이론의 예술적·창조적 활동의 증진을
목표로 한다는 점을 밝히는 바입니다. 디울게로프도 저도

어떤 금전적 목적으로 음식점을 여는 게 아니란 말이오.
우리는 그저 음식점에 미래주의의 정체성을 부여할 뿐입니다.
하지만 거듭 말하는 것처럼 크든 작든(물론 아주 크기를
바라지만) 사업의 성공을 바라고 투자하지 않습니다. 토리노의
음식점은 곧 문을 열 것입니다. 건축가 디울게로프와 제가
미래주의 이론을 정확히 구현하는 것을 목표로 장식을
맡습니다."

독자들은 오늘날 이탈리아를 넘어 전 세계에서 가장
많이 입에 오르내리는 '고기 조각'를 바로 필리아가 고안했음을
알아야 한다. 너무나도 화제가 된 나머지, 소문에 불과했지만
도나티 교수가 과학적인 조사를 위해 '고기 조각'을 처음 맛본
이에게 무료로 진단개복술을 제공한다는 이야기도 돌았다.

옛말처럼 음식은 먹어봐야 맛을 아는데….

대체 '고기 조각'이 무엇인지 궁금한 독자들을 위해 정식
묘사를 소개한다.

'고기 조각은 이탈리아 풍경의 상징적인 해석으로서,
거대한 원통형의 다진 송아지고기 리졸에 열한 가지의 익힌
채소를 채워 통으로 구운 음식이다. 이 원통의 꼭대기에 꿀을
한 켜 바르고 소시지 고리와 황금색 닭고기 구슬 세 덩이로
만든 기단에 올려 접시 한가운데에 우뚝 세운다.'

라디오를 통한 영양 섭취

|

이렇게 필리아는 토리노의 '거룩한 미각' 음식점에서 이탈리아 요리의 혁신을 감독하는 한편 새로운 요리를 고안해 미래주의 예술가와 셰프에게 선보일 것이다. '거룩한 미각'은 보통의 저녁 식후 커피 모임이나 춤을 위한 단순하고 평범한 음식점에 그치지 않고, 경연대회를 개최하거나 미래주의 시의 저녁, 전시회나 패션쇼를 선보일 예술회관의 성격을 지닌다.

'거룩한 미각'은 정확한 기술 프로그램을 곧 발표할 예정이다. 염두에 둘 가장 중요한 사항 가운데 다음을 요약해 미리 소개한다.

a "파스타를 배척하고 이탈리아 요리의 혁신을 표명함으로써 미래주의자는 국가 구원의 중요한 목표에 힘을 보태고 이탈리아인의 입맛과 식습관을 바꾸고자 한다. 따라서 파스타를 쌀로, 아니면 이 요리를 저 요리로 대체하는 수준이 아닌 새로운 음식을 개발한다. 많은 기계 및 과학적 변화를 인류의 실생활에 적용해 요리 세계의 완벽함에 공헌하는 것은 물론, 바로 어제까지만 해도 너무나도 다른 조건으로 존재한 나머지 괴상하게 받아들였던 다양한 맛 냄새 기능을 고안한다. 우리는 끊임없이 음식의 유형과 그 조합을 다양화함으로써 묵고 뿌리 깊은 입맛의 습관을

말살하고 인류를 미래의 화학적 음식에 훈련시킨다. 그
과정에서 라디오를 통해 영양파를 송출할, 너무 멀지
않은 미래의 가능성도 준비해야 한다."

첫 요점에 무슨 말을 더 보탤 것인가. 그만큼
완전한 혁명이다. 지금껏 몇몇 음식점에서나 냄새를
활용해왔다. 고작 그런 수준이었다니! 이제 우리는 냄새
자체를 재분류할 것이다. 예를 들어 씻은 접시의 냄새는
라벤더향으로 탈바꿈할 것이다.

마르코니조차 생각지 못했던 기적적인 발상이
있으니, 바로 영양파의 송출이다. 헤아려보면 그렇게
대단한 발상도 아니다. 라디오는 질식 및 수면 유발
파장(강의, 재즈, 시 낭송, 숙녀신사여러분이제마칠
시간입니다 등등)을 내보낼 수 있으므로 최고의 저녁과
오찬의 정수만을 뽑아 송출할 수도 있다. 덕분에
세상이 얼마나 풍요로워질까. 다만 영양파가 요리
자체와 '거룩한 미각'을 퇴출시킬 테니 그게 문제다.

두 번째 요점도 너무나도 명확하다.

b "우리는 여태껏 디저트를 제외한 요리의 미적 요소에
　관심을 충분히 별로 기울이지 않았다. 이제 우리의
　정제된 감각에는 완전히 '예술적인' 요리의 연구가
　필요하다. 우리는 소스의 진창, 대강 쌓아놓은 음식

무더기, 그리고 무엇보다 무기력한 반정력적인 파스타슈타와 맞서 싸워야 한다. 우리는 개인의 성별, 성격, 직업, 감성에 맞춘, 고품격의 음식을 창조해야 한다."

마리네티가 '거룩한 미각' 음식점을 공식 개장한다

|

필리아는 종종 나에게 다른 중요한 사안에 대해 이야기했다. 미래주의자가 와인과 고기의 적이라는 주장은 사실이 아니다. 필리아는 다음과 같이 말한 적이 있다.

"'거룩한 미각' 음식점에 대한 다음 발표에서는 고기와 와인의 맛을 북돋아주는 화학물질의 합성에 대해 다룰 계획이오. 우리는 고기와 와인에 쏟아지는 공격에 맞서야 합니다. 미래주의 요리 선언과 마르코 람페르티의 성명 사이에는 아무런 공통점이 없지만, 입맛과 음식을 향한 의욕을 북돋아주는 새로운 요리 세계의 지평을 향하는 경향이 있습니다. 행복과 낙관주의를 유발하고 무한한 삶의 즐거움을 증식시키는 요리를 개발해야 합니다. '습관적'으로 먹는 음식으로부터는 얻으리라 보기 어려운 요소 말입니다."

한편 미래주의 음식이 비싸게 팔리지 않으리라는 사실도 알았다. '거룩한 미각'의 저녁 식사는 평범한 가격대일 것이다. 나는 미래주의 운동의 부사무총장인 필리아에게 '거룩한

미각'의 개장 기념 행사를 열 것인지 물었다. 그는 다음과 같이 대답했다.

"물론이오. '거룩한 미각'의 개장은 매우 중요한 일입니다. 세계가 주목하고 있소. 마리네티 학술위원도 개장에 참석해 비판에 답할 것이오."

이는 확실히 유용한 새 발상이다. 지금껏 방문객은 맛없는 음식을 먹어도 하소연할 대상조차 없었다. 하지만 '거룩한 미각'에서는 학회의 구성원이 자리를 지키고 질문에 조근조근 답할 것이다.

Q. 개장일의 저녁 만찬 메뉴에 대해 설명해주실 수 있습니까?
A. 개장일의 저녁 만찬에는 제가 고안한 요리 몇 가지가 등장할 것입니다. 소개하자면 다음과 같습니다. 총체적 쌀(쌀, 샐러드, 와인과 맥주), 유명한 고기 조각, (촉각, 소음 및 향이 딸린) 항공음식, 탄성케이크 등입니다. 이 외에도 건축가 디울게로프의 광고요리, 마리네티와 프람폴리니의 동시 음식도 식탁에 오릅니다. 디저트는 미노 로소의 '하늘의 그물망'과 미술 평론가이자 미래주의 요리사인 P. A. 살라딘의 '최강 정력'입니다. 한편 향수, 음악, 놀라움, 독창성 등 새로운 식사에 적합한 분위기를 자아낼 모든 예기치 못한 요소가 가세할 것입니다.

음악, 향수, 그리고 다른 놀라움을 빼놓더라도 미래주의
요리는 확실히 성공을 거둘 것이다. 요리 '최강 정력'의
발명만으로도 보로노프 박사가 시기의 눈물을 흘리지 않을까.
"그렇다면 묵은 요리 세계에서는 무엇이 남는 겁니까?"라고
나는 필리아에게 물었다.

그는 거침없는 어투로 말했다.

"아무것도 남지 않습니다. 오래된 소스팬조차 사라질
것입니다. 아르투시ᵕ의 시대는 끝입니다. 우리는 강력한
공세를 펼칠 것입니다."

두 줄기 눈물이 뺨을 타고 흘러내리는 걸 느꼈다. 그럼
이제 내 게걸스러운 청춘의 음식 햄 탈리아텔레와도 작별을
고할 때다. 필리아여, 부디 자비로워지소서. 적어도 우리의 오랜
로마 살라미, 옅은 금색의 알바나ᵕ와 함께 조수에 카르두치와
조반니 파스콜리의 시적 영감에 불을 댕겼던 경이롭고 맛난
살라미만이라도 남겨둘 수는 없겠소이까?

모든 신문에 기사가 실린 뒤 미래주의 음식의 소화 가치에 대한
조롱과 풍자가 쏟아졌다. 최고를 꼽는 것이 불가능할 정도였다.
화가 필리아는 다양한 공격에 맞서, 제노바의 《라보로》,
크레모나의 《레지메 파시스타》, 로마의 《트리부나》에 '거룩한
미각'의 개장이 가지는 의미를 명확하게 밝혔다. 미래주의
요리사는 이탈리아 미식 학술원의 벼락을 맞을 거라고
으름장을 놓은 로마의 한 셰프를 향한 필리아의 반론 일부를

ᵕ Pellegrino Artusi: 이탈리아 요리를 집대성한 사업가이자 저술가.
ᵕ Albana: 에밀리아 로마냐 지방의 백포도주.

소개한다.

"학구적인 요리사들의 훈계를 듣고 있노라면 신기하게도 지난 세기와 이번 세기의 예술 혁신 운동을 향한 미술사 교수들의 반대 의견이 떠오른다. 따라서 우리는 고매한 미식 학술원의 일원들이 같은 운명에 처하리라고 믿어 의심치 않는다. 그들은 미래주의 요리의 성공을 재촉할 뿐이다."

"… 미래주의 선언에서 논의된 요리를 향한 비판은 단순히 '기술'적인 측면만을 건드리지 않는다. 파스타에 반기를 들기 위해 고안했다고 오해하는 '고기 조각'과 같은 요리는 우리가 창조할 세계의 일부일 뿐이다. 미래주의 요리에는 저렴한 음식도, 비싼 음식도 존재할 것이다. 파스타와 견주어 더 나을 뿐만 아니라 묵은 별미와 겨뤄 승리를 거둘 요리다. 조리 기술에 대해서도 말할 수 있다. 토리노의 '거룩한 미각' 음식점은 학구적인 요리사의 과학에 승리를 거둘 것이다. 의심의 여지가 없다. 하지만 어떤 경우라도 미래주의 요리 선언의 정신에 주목해야 마땅하다. 삶의 방식이 바뀌었으니 요리법도 바뀌어야 하고, 묵은 관습을 타파하고 입맛 또한 미래를 대비해야 하므로 미래주의 정신이 필요하다. 학술원의 요리사가 조리 기술만으로 우리에게 도전한다면 패배할 것이 뻔하다. 장인인 그들은 예술가인 우리에게 배겨나지 못할 것이다. 미래주의의 창조는 기술적인 완벽함을 일궈낼 것이지만 묵은 요리는 기술적으로

완벽하더라도 혁신을 불러일으킬 수 없다."

"건축가 디울게로프와 내가 장식을 맡을 '거룩한 미각'
음식점은 기계적인 현대 생활을 압축한 듯한 분위기를 자아낼
것이며, 너무나 당연하게도 그에 맞춰 새롭고 미래적인 요리를
낼 것이다."

"학구적인 요리사들은 안온한 평화주의 이론에 기대어
파스타는 전통 음식이며 우리는 고대 로마인처럼 먹어야
한다고 주장한다. 하지만 우리의 삶에는 전방위적 혁신이
필요하다. 새로운 복식, 새로운 운송수단, 새로운 예술 등등이
등장했으니 미래주의 요리도 승리를 거둘 것이다. 무엇보다
유명한 의사와 현명한 요리사가 우리가 옳다는 걸 알고 투쟁을
지지하고 있다."

"'거룩한 미각' 음식점은 셰프가 주방을 꾸려나가는 한편
사업주가 경영을 맡을 것이다. 건축가 디울게로프와 나는
개장과 최초의 메뉴에만 관여할 것이다. 우리는 지성과
혁신적인 셰프를 고무하는 현대성을 향한 충절에 의존할
것이다. 미식 학술원이 참된 이탈리아 요리 세계의 개척에
끝까지 훼방을 놓으려 든다면, 우리는 5만 명의 혁신적인
예술가와 혁신 조국 이탈리아를 옹호하는 이들을 모아
미래주의 미식 학술원을 설립할 것이다."

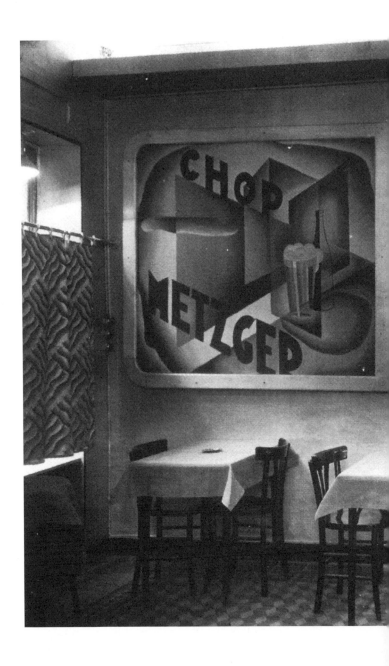

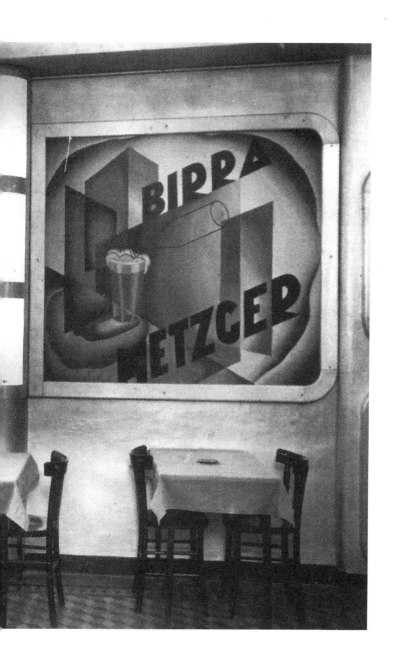

'거룩한 미각' 음식점 내부.

공개적으로 미래주의 요리 세계의 구현을 선언한 덕분에
토리노의 '거룩한 미각' 음식점은 정식 개장 전부터 유명세를
탔다. 그중에 내부 공사가 진행되었으며 내장에는 '귄치오와
로시'˹의 이탈리아산 알루미늄이 주로 쓰였다. 알루미늄은
공간에 금속성은 물론 광채, 탄성, 빛, 고요함의 분위기 또한
불어넣는다. 현대의 삶을 연출하고 정신과 육체가 관계를 맺고
합성해 만연할, 예술적으로 표현한 기계적 구성의 분위기
말이다.

　알루미늄은 이런 분위기를 자아내기에 가장 적합한
재료일뿐더러 품질까지 갖추었으니 현대 세계를 대표하는
재료이며, 따라서 과거의 '고귀한' 재료와 대등한 수준의
영광을 영원히 누릴 자격이 있다. '거룩한 미각'의 일렁이는
알루미늄 골격은 단순히 공간을 차갑게 메우는 수준에서
그치지 않고 새로운 육체의 유연한 골격으로서 내장의 핵심
요소 역할을 맡으며, 마지막으로 간접 조명의 리듬이 공간을
완성시킨다. 이렇듯 빛은 의심의 여지없이 현대 건축의
기초적인 현실이며 공간 그 자체로 승화되는 것은 물론, 다른
구축의 요소와 어우러져야 한다. 알루미늄 몸체 속에서 빛은
유기체의 활동에 반드시 필요한 혈관이다. 거대한 그림, 매달린
조명, 장식 유리나 기타 잡동사니까지 모든 요소가 내장의
완결성을 위해 가세한다.

˹ Guinzio e Rossi: 당시 이탈리아의 가장 큰 알루미늄 가정제품 제조
업체. 오늘날 주방 제품으로 유명한 이탈리아 기업 발자노의 전신.

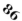

최초의 미래주의 정찬

주방에서 맹렬히 준비한 끝에 1931년 3월 8일, '거룩한 미각'이 공식 개장했다. 필리아와 P. A. 살라딘이 셰프인 피치넬리, 부르데세와 더불어 요리를 준비했다. 최초의 미래주의 정찬 리스타*를 소개한다.

1　직관적인 전채 (제조법: 콜롬보-필리아 부인)

2　햇살 수프 (제조법: 피치넬리)

3　와인과 맥주를 곁들인 총체적 쌀 (제조법: 필리아)

4　감촉과 소리, 냄새가 딸린 항공음식 (제조법: 필리아)

5　최강 정력 (제조법: P. A. 살라딘)

6　고기 조각 (제조법: 필리아)

7　식용 조경 (제조법: 자치노)

8　이탈리아해 (제조법: 필리아)

9　지중해 샐러드 (제조법: 부르데세)

10　치킨 피아트 (제조법: 디울게로프)

11 적도 + 북극 (제조법: 프람폴리니)

12 탄성케이크 (제조법: 필리아)

13 하늘의 그물망 (제조법: 미노 로소)

14 이탈리아의 과일 (동시 구성)

와인: 코스타 / 맥주: 메츠게르 / 발포 와인: 코라 / 향수: 도리

지체 없이 «라 스탐파»의 기자 스트라델라 박사의 포괄적인
소개 기사를 통해 이날 저녁을 살펴보자.

"'거룩한 미각'의 개장을 둘러싸고 전 세계의 관심과 논쟁을
누가 외면할 수 있으랴. 개장일인 오늘을 기점으로 앞으로
벌어질 일이 요리 예술사에 미칠 영향은 미국 대륙의 발견,
바스티유 습격, 빈 회의, 베르사유 조약과 함께 세계사에 지울
수 없는 족적을 남길 것이다.'
 이러한 묘사만으로도 미래주의의 절묘함이 극명히
드러난다. 공정하자면 우리는 미래주의자가 자신들의 원칙에
가능한 한 최대로 충실함을 인정해야 한다. 마리네티는
경고한다. "과거에는 제대로 먹지 못한 인간도 위대한 업적을
일구기도 했습니다. 허나 음식이 인간의 사고와 상상력을
좌우한다는 사실은 변함없습니다"

정제 음식을 향하여

지난 20년 회화와 문학 및 예술 세계 전반에서 쌓아온 걸출한 승리에 만족하지 않고, 이탈리아 미래주의는 오늘날 근본적인 변화를 추구한다. 사실 다시 한 번 반대를 무릅쓰고 인류 식사법을 위한 총체적인 혁신 프로그램을 제안하는 것이다.

우리는 '거룩한 미각'이 천박한 구시대인은 다소 불경스럽다고 느낄 수 있는 분위기이긴 하지만 맛있는 음식을 내는 토리노 소재의 음식점이라고 말하는 것을 잊는다. 바로 어제저녁에 최초의 미래주의 정찬이 열린 곳 말이다. 다양한 와인, 향수, 스푸만테와 더불어 열네 가지 다른 요리의 행렬이 등장했다.

우리의 독자들, 아니 그보다 더 격이 높을 여성 독자들은 미래주의 요리의 가장 심원한 원동력이 무엇인지 알고 싶을 것이다. 그뿐만 아니라 미래주의 요리라는 실험적 창조물을 구시대적 용어로 표현하고 싶거나 이 완전한 업적을 미래주의적으로 말하고 싶을 것이다. 지당한 요구사항이므로 준수하고 응답해야 할 책임감을 느낀다. 하지만 어떠한 경우라도 이탈리아 미래주의 지도자들의 언어를 과학적이고 정확하게 써 응답해야 할 것이다. '미래주의자는 모두가 미쳤다고 여기지만 더 빠르고 공수(空輸)적인 삶에 적합한 영양을 공급하는 중책을 맡을 새로운 발상을 하기 위해 무슨 일이 있더라도 전통적인 예와 권위를 무시합니다.'

최초의 미래주의 연회를 이끈 두 셰프.

그 결과 많은 음식이 퇴출당할 것이다. 첫 희생양을
파스타로 잡은 한편, 우리는 영양분을 가루나 알약의 형태로
가공해 육체에 필요한 열량을 가급적 빨리 공급하는 과업이
달성되길 고대하는 바이다. 알약은 이탈리아 정부에서 무료로
제공할 것이다. 노동시간을 단축하고 그 결과 생활비와 급여를
대폭 절감할 수 있으리라 기대하는 미래주의만의 독특한
발상이다. 이러한 발상이 현실로 자리 잡을 그날을, 그리하여
분위기(유리류, 자기류, 장식)와 음식의 맛이나 색깔 사이의
독특한 조화와 요리 자체의 절대적인 독창성을 통해 완벽한
식사를 창조할 수 있게 될 그날을 우리는 기다릴 것이다.

알루미늄 음식점에서

|

이제 건축가 디울게로프와 화가 필리아가 설계하고 시공한
'거룩한 미각'으로 돌아가보자. 내부에 작은 상자가 붙은 거대한
상자를 상상해보라. 상자는 색이 없다시피 한 발광 기둥으로
장식되어 있으며 거대한 발광 금속의 눈이 벽의 바닥부터 절반
높이까지 붙어 있다. 그리고 바닥부터 천장까지 초고순도의
알루미늄으로 덮여 있다. 여기에서 일요일 자정까지 토리노의
미래주의자와 그들의 손님이 초대를 받아 모인다. 음식점의
개장을 축하하기 위해 마리네티 학술위원와 펠리체 카소라티,
화가 펠루치와 벨란, 조각가 알로아티와 게레시 교수, 기자

몇 명, 그리고 사랑스러운 여성 다수가 달콤한 구시대의
투알레트를 걸치고 참석할 것이다.

공식적인 발화자, 즉 코스의 요리를 발표하고 묘사하는
역할은 화가 필리아가 아니면 안 되었다. 앞서 말했듯, 코스는
열네 가지 요리로 이루어졌다. 첫 번째는 '직관적인 전채'다.
놀라운 한편 앞으로 펼쳐질 식사의 예고편임을 이해하기가
어렵지 않다. 이 시점에서 독창적인 형태와 색상의 조화로
눈을 만족시키고 입보다 상상력을 자극해 식욕을 돋우는 음식
조각의 발명이 완벽한 식사를 위한 근본 원칙임을 잊지 말아야
한다.

따라서 알이 굵은 오렌지를 골라 속을 파낸다. 그리고
껍질을 손잡이가 달리고 속이 빈 작은 바구니 모양으로 깎는다.
여기에 햄을 두른 작은 브레드스틱과 기름에 절인 아티초크,
절인 고추를 담는다. 마지막으로 미래주의 강령 또는 손님
한 명의 찬사를 필사한 종이를 말아 올린다. '입술에 닿기 전
감촉으로 느낄 수 있는 쾌락을 위해 음식 조각 식사 시 나이프와
포크를 쓰지 않는다'는 선언문 조항 덕분에 놀라움을 쉽게 느낄
수 있을 것이다. 요컨대, 아주 훌륭한 식사의 시작이다.

소리와 향이 어우러지는 요리

|

두 번째는 소리와 향이 어우러지는 감각적인 항공 요리이다. 이

toilette: '옷, 화장, 치장'을 뜻하는 프랑스어.

요리는 다소 복잡하다. 미래주의적인 식사에는 촉각, 미각, 후각, 시각, 청각의 오감이 모두 동원된다. 앞으로 등장할 모든 식사를 완벽하게 경험하기 위해 독자에게 몇 가지 규칙을 설명하겠다. 먼저 미식 경험을 북돋기 위해 향수가 동원된다. 모든 요리에는 각각에 맞는 향을 첨가하고 식탁에서 선풍기로 퍼트린다. 그리고 예상치 않은 요소로서 요리의 관능과 맛을 고양하기 위해 시와 음악도 동원된다.

　　두 번째 코스는 네 가지 요소로 구성된다. 접시에는 회향 구근 4분의 1개와 올리브 한 개, 설탕 입힌 과일과 촉각기(tavole tattili)가 오른다. 올리브를 먼저 먹고 과일, 회향 순으로 먹는다. 동시에 참가자는 왼손 검지와 중지의 끝으로 빨간 다마스크〰, 작고 검은 우단과 사포 쪼가리로 이루어진 사각형의 촉각기를 만진다. 바그너의 오페라 일부를 숨은 선율로 조심스레 틀고, 그와 동시에 가장 몸놀림이 재고도 우아한 접객원이 향수를 뿌린다. 시험해보라, 결과에 놀랄 것이다.

강철의 맛

|

세 번째 코스는 '햇살 수프'이다(에르네스토 피치넬리가 고안했다). 태양의 색깔을 띤 재료 몇 종류가 떠 있는 콘수마토다. 훌륭하다. 네 번째 코스는 '총체적 쌀'이다(필리아가 고안했다). 맥주, 와인, 퐁듀로 맛을 낸 이탈리아 리소토로 매우

〰 damask: 무늬직물의 일종.

단순한 음식이다. 하지만 맛은 엄청나다.

다섯 번째 코스는 미래주의 요리의 이정표인 '고기 조각'이다. 여성 독자의 입맛을 돋우기 위해 레시피를 옮겨본다. '이탈리아의 다채로운 풍광을 상징적으로 구현한 고기 조각은 다진 쇠고기를 거대한 원통형으로 빚고 열한 가지 녹채를 채워 통으로 구운 리졸이다. 접시 한가운데에 우뚝 설 리졸의 기둥 위에는 꿀을 한 켜 씌우고, 바닥에는 금색으로 빛나는 닭고기 구슬 세 덩이와 소시지의 고리가 자리 잡는다. 균형 잡힌 경이로움이다.'

여섯 번째 코스는 '최강 정력'이다. 사소한 세부사항에 시간 낭비하지 않겠다. 여성을 위한 요리라는 점만 말해도 충분하다.

일곱 번째 코스는 '식용 조경'이다. 바로 앞의 '최강 정력'과 반대로 남성을 위한 요리다. 굉장히 맛있다.

여덟, 아홉, 열 번째 코스인 '이탈리아해', '지중해 샐러드'와 '치킨 피아트(fiat)'는 식탁에 함께 오른다. 특히 디울게로프가 고안한 마지막 요리에 주목하라. 적당한 크기의 닭을 일단 삶은 다음 통으로 굽는, 두 단계를 거치는 요리다. 닭의 날갯죽지를 파내고 연강(軟鋼)으로 만든 소형 볼베어링을 한 줌 채운다. 그리고 꼬랑지 쪽으로는 생닭 벼슬 세 점을 채운다. 그리고 오븐에 10분 구워 순한 철 베어링의 맛을 닭고기가 빨아들이면 크림을 올려 곁들여 낸다.

그리고 프로그램에는 포함되지 않은 요리 두 가지가

등장한다. 첫 번째는 일반인이 해석하기 쉽지 않은,
기자들에게만 내는 요리다. 볼로냐의 모르타델라 소시지와
마요네즈, 그리고 토리노의 캐러멜인 잔두야ᐟ의 맛을
보았다고 느끼지만, 먹고 24시간이 지난 뒤 의식을 조심스레
더듬어보면 확신할 수가 없어지는 요리이다. 프로그램에
포함되지 않은 또 다른 요리는 좀 더 단순하다. 필리아는
'포로니아나'(porroniana), 마리네티는 '흥분한 돼지'라
부르는데, 평범한 익힌 살라미를 강한 블랙커피 농축액에
담그고 오드콜로뉴로 향을 더한 요리다.

　　이렇게 기념 저녁 정찬이 막을 내렸다. 펠리체 카소라티,
조각가 알로아티, 변호사 포로네, 에밀리오 찬치, 화가
펠루치와 마지막으로 마리네티 학술위원이 스푸만테를 마시며
필리아와 디울게로프가 이룬 확고한 업적을 칭송했다.

그리고 여러 신문에 기사가 동시에 실렸다. 《가제타 델
포폴로》의 "F. T. 마리네티의 미래주의 음식점 '거룩한 미각'
개업"(에르콜 모기), 《레지메 파시스타》의 "파스타의 사망:
고기 조각이여 영원하라"(루이지 프랄라보리오), 《조르날레
디 제노바》의 호의적인 기사 "'거룩한 미각' 음식점의
개업식"(마르카라프) 등이었다. 모두 개업 저녁 식사에 참여한
기자들이었다. 이후 모기와 스트라델라의 기사는 모든
이탈리아 및 외국 신문에 팔려 야단스러운 논평 및 음식점의
분위기, 요리의 형태 등등을 묘사하는 사진과 함께 게재됐다.

ᐟ gianduja: 초콜릿과 헤이즐넛, 설탕으로 만든 페이스트.
　누텔라의 원형.

　　로마와 파리에서 더 많은 기자와 사진가가 '거룩한 미각'에
찾아왔고, 그에 맞춰 에르콜 모기가 화가 필리아와 심층
인터뷰를 가진 뒤 «가제타 델 포폴로»에 "미래주의 요리의
신비 드러나다"라는 기사를 실었다. 정찬에 등장한 요리의
제조법과 미래주의 저녁 식사의 최소 비용이 소개되었고,
더불어 다른 깜짝 행사의 발표가 임박했다는 내용이었다.
표제 아래에는 "미래주의 요리사가 시험대에 오르다"—"이제
시작이다. 미래주의 요리는 더 나아갈 것이다"—"필리아 대
아르투시"—"거룩한 미각? 거룩한 음식!" 등의 문구가 딸려
나왔다.

　　이처럼 이탈리아의 최대 일간지가 미래주의 요리에 대한
기사를 싣고 토론하고 논쟁했다. 스톡홀름에서 뉴욕까지,
파리에서 알렉산드리아를 거쳐 이집트까지, 유력지가 미래주의
요리를 다뤘다. 이렇게 미래주의 요리는 존재를 다지고 병적인
식사 습관을 혁신하자는 운동의 가장 치열한 시기를 열었다.

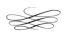

혁신에 대한 우리의 욕망은 예술과 삶의 전방위에 걸쳐
있으므로, 미래주의 요리에 대한 토의는 미식 세계에만
국한되지 않는다. 음식점의 실내 공간 설계를 놓고 우리가 벌인
설전에 동참한 다양한 기자, 시공업자, 건축가의 지원이 농업
및 산업 박람회에 현대성을 불어넣었으며, 그 결과 시대정신을

반영한 음식과 각지의 식재료를 소개했다는 사실은 반드시
강조해야겠다.

미래주의 선언에서 우리는 전기와 기계가 요리사의 작업
수준을 향상시킬 수 있다고 아주 정확하게 언급했다. 많은
음식점에서 전기 설비가 된 주방이나 전기 오븐 등을 도입한다.
하지만 안타깝게도 세계 최고의 오븐이며 온수기 등의
제조업체가 이탈리아에 있다는 사실을 잊고 외제를 쓴다. 예를
들어 공학자 피타루가는 최근 국가전력위원회에 이탈리아
제품의 사용을 촉구하며 대형 음식점의 국산 기계 사용 기피
경향을 아울러 지적했다. 최고의 결과를 보장해줄 뿐만 아니라
각각의 상황에 맞춰 개조도 가능하다는 장점이 명백한데도
국산품 사용을 저어하는 실태를 꼬집은 것이다.

다른 분야라면 (많은 기사에서 미래주의 요리를 명민하게
다룬) 와인 전문지 《조르날레 비니콜로 이탈리아노》의 편집장
알라마노 게르치니의 기사를 언급할 만하다. 이탈리아 와인을
비롯한 음료를 마시는 공공 공간의 설계 문제를 지적한 그의
기사를 핵심만 추려 소개한다.

구시대적 건축 형태와 (초현대적인 와인 시설에 준비된!) 현대
와인을 즐기는 이가 많다. 중세의 성이나 이상하게 복잡한 지하
묘지에서 '재즈 밴드'의 원시적인 음악을 들으며 와인을 마시는
것이다. 이런 작자들은 그 옛날 포도를 발로 짓뭉개 와인을
만들었다는 사실을 모를뿐더러 중요하게 생각지도 않는다.

아마도 주변을 장식하는 역할도 맡는 나무 술통이 몇 층 규모로
쌓인 강화 시멘트 컨테이너에 밀려나고 있다는 사실도 신경
쓰고 싶지 않을 것이다.

예를 들어보자. 최근 로마 근처에 지은 양조장은 4만
헥토리터ˇ 규모인데, 그 가운데 고작 1만 5000헥토리터의
와인만이 나무통에 보존된다.

심지어 딱한 나무 술통조차 현대성의 영향을 받았다.
최대한 가운데가 불룩한 전통적인 형태로 만들려다가 포기하고
800헥토리터 규모의 거대한 주조로 변경해버린 것이다.

우리는 개인의 예술적 경향을 극복하고 더 공리적이며
경제적인, 현대에 맞는 실용적인 와인 광고법을 지지해야 한다.
모든 의견을 존중하는 가운데, 오늘날의 와인은 예술적인
혁신의 영향을 받고 미래주의의 천재성에 힘입어 건축, 장식,
박람회, 음식점, 발표, 홍보 등에 활용할 수 있을 것 같다. 와인은
케케묵은 전통일 수 있지만 매년 혁신되는 음료로서, 여러
진보적인 방식을 통해 현대화되었다. 그리하여 인간과 엔진을
굴리는 역동적인 음료로 자리 잡았다.

물론 와인의 장점을 부각시키려는 여타 예술적인 시도를
부정하거나 비판하려는 건 아니다. 다만 아방가르드 예술가나
그들의 예술 및 홍보 활동에도 기회를 주어야 한다고 요청할
뿐이다. 이들의 활동은 다양한 제조업자, 산업가, 사업가,
소비자에게 이미 많은 공감대를 형성했다.

무역 박람회와 그 관련자들도 이에 공헌할 수 있을 것이다.

ˇ 1헥토리터(hectoliter)는 100리터.

포도 재배자는 일반적인 경쟁이 벌어지는 무역 전시회에 홍보관을 세우고 홍보 방법을 계획하기 전에 흥미롭고 새로운 예술적인 발상을 활용할 수 있는지 진지하게 숙고해봐야 한다. 현대성과 미래주의의 맥락을 와인에 실질적으로 접목해 광고해야 한다는 말이다.

파리 식민지박람회의 많은 전시관에서 업체가 통상적인 방식으로 와인, 맥주, 리큐어 시음 행사와 음식점 및 지역 별미 시식 행사를 진행한 가운데, 가장 현대적이고 활기찬 곳은 미래주의 건축가인 피오리니와 프람폴리니가 고안한 이탈리아 음식점이었다.

파리, 베를린, 빈에는 몇백 군데의 바가 미래주의 양식으로 꾸며졌다. 그곳에서는 위생, 경제, 빛, 공간은 물론 금속과 유리의 아름다움을 맛볼 수 있다.

파도바의 종교 예술관˹은 어땠나. 아름다울뿐더러 기능에도 충실해, 진정 유용하도록 합리적인 창조물이 아니었던가.

많은 프랑스 와인 카탈로그의 디자인이 완전히 미래주의적이다. 미래주의적 카탈로그나 포스터는 현대 음식점의 장점과 결합해 이익을 늘려줄 것이다. 어려운 시절에 무시할 요인이 아니다.

지금껏 이탈리아에서 이런 요소의 실험은 흔치 않았다.

˹ 여기에서 언급된 '파도바의 종교 예술관'은 1931년 파도바에서 열린 국제종교예술전시회(International Exhibition of Sacred Christian Art)를 일컫는 것으로 보인다. 필리아, 피포 오리아니, 미노 로소, 게라르도 도토리 등 미래주의 화가가 참여한 이 전시회에서 마리네티는 ‹미래주의 종교예술 선언›을 발표했다(좀 더 자세한 내용은 Christine Poggi, *Inventing Futurism*, Princeton University Press, 2008 참조).

하지만 이탈리아의 예술 작품은 세계적으로 엄청난 인기를 얻었다. 1932년에 로마에서 와인 박람회가 열린다면 새로운 예술 양식의 장점을 한껏 활용하기를 희망한다.

와인 홍보에 모두가 참여할 수 있어야 한다.

그리고 미래주의자가 이탈리아 와인의 광고와 홍보에 생산적이고 실질적인 역할을 할 수 있다면 제 몫을 다해내는 것이다.

1년 전 «조르날레 비니콜로 이탈리아노»에 미래주의 요리에 대해 기고했을 때, 나는 이미 이를 희망했다.

나는 이제 국가 차원에서 와인의 수익 증대를 위해 혁신적인 미래주의 예술가들과 협력할 것을 제안하는 바이다.

미래주의 요리에 대한 논쟁이
모두의 감정을 극심하게 자극한
마리네티의 강연마다 파스타와
미식 강연 나머지,
새로운 미래주의
음식에 대한 열띤 찬반 논쟁이 벌어졌다. 1931년 2월부터
1932년 2월까지, 마리네티는 막대한 관중을 대상으로 새로운
식사법의 장점을 찬양하고 대중의 관심을 끌었다. 강연이
있었던 장소는 다음과 같다.

— 미래주의 항공회화 전시가 열린 파리의 '살레 드 르포르'
— 미래주의 모임 '합성'의 전시회가 개막한 제노바의 '비텔리
　미술관'
— 미래주의 항공회화 전시가 진행 중인 피렌체의 '보티
　미술관'
— 미래주의 항공회화 전시를 개막한 트레스테의 '예술가 집단'
— 미래주의 화가 필리아, 미노 로소, 디울게로프, 포초, 주코,
　살라딘, 알리만디, 비냐치아의 전시회를 개최한 '노바라

예술의 벗 협회'

— 미래주의 화가 필리아와 주코의 개인전이 열린 쿠네오의
'소셜 서클'

— 브레시아와 크레모나에 개관한 '파시스트 문화원'

— 선전 관광이 진행 중인 튀니지 내 여러 도시

— 부다페스트 미래주의 강연

— 토리노와 리구리아 미래주의자들의 전시회가 열리는
사보나의 '국립극장'

— 소피아와 이스탄불

노바라의 미래주의 저녁 식사

노바라 예술의 벗 협회가 주최한 '미래주의 예술전'에서 사업가 연맹의 회장인 로시나 박사는 미래주의자 필리아와 에르만노 리바니의 주도 아래 연회를 개최했다. 《리탈리아 조바네》의 편집자인 리바니는 재치 있는 기사로 행사를 그려냈다.

4월 18일 일요일에 열린 미래주의 정찬에서 필리아의 요리 해설을 속기로 남기지 않았다니 참으로 애석한 일이다.

정찬은 직관적인 전채, 항공음식, 총체적 쌀, 고기 조각, 이탈리아해, 치킨 피아트, 탄성케이크, 동시 과일, 이탈리아의 와인과 맥주, 스푸만테, 향수와 음악으로 이루어졌다.

식사 개시 시각이 지났지만 아무도 이 호화로운 만찬의 시작에 대해 언급하지 않았다. 나는 자리에서 일어났다.

— 친우들, 주목하시오. 지각도 구시대적 유물이오.
새로운 시작을 의미하는 차원에서라도 미래주의 저녁
식사는 제 시간에 시작해야 마땅한 것을, 부르주아 세계의
연회에서처럼 이렇게 지루하게 대기를 해야 한다는 말이오!

그는 나를 보고 아이러니한 미소를 지어 보였다. 미래를
먹는다. … 이보다 더 미래주의적인 행동이 있을까?

저녁 식사의 시작
|

신, 그러니까 미래주의의 신, 필리아가 파도바의 성스러운
전시에서 선보일 신이 보우하사 우리는 식탁에 앉아 첫
요리인 직관 안티파스토를 맛보았다. 이 요리가 이름처럼
직관적이라는 이름값을 하기 위해 깜짝쇼를 선보일 것이라고
대체로 확신했지만 그렇지 않았다. 오렌지를 깎아 만든 아주
우아한 작은 바구니에 증조모가 냈을 법한, 오래된 전채
음식이 가득 담겼다. 진짜 돼지고기 살라미와 치리오 의 절임
약간을, 역사학자가 이미 20년 전부터 쓰였다고 확인해줄
브레드스틱에 꿰었다.

하지만 정말 새로운 요소도 있었다. 올리브 속에 든
작은 종잇조각이다. 올리브를 먹다가 뱉고 펴서 문구를 크게
읽고 함께 즐긴다. '에마누엘리는 가장 위대한 기자다. 엔리코
에마누엘리 씀.' 하지만 이마저도 새롭지 않았다.

Cirio: 이탈리아의 식품 제조업체.

항공음식

이제 배고픈 이에게는 권하지 않을 항공음식 차례다. 회향과 올리브, 금귤로 이루어진 요리다. 우단, 비단, 사포를 붙인 긴 판지가 딸려 나온다. 오른손으로 판지를 문지르고 왼손으로 음식을 먹으며 맛을 더 느끼라는 발상이라고 필리아가 설명했다.

한편 접객원이 큰 분무기를 들고 돌아다니며 먹는 이의 머리에 향수를 뿌려주었다(대머리가 감기에 걸리는 참사를 당하지 않도록 다음번에는 향수를 데워달라고 필리아에게 제안하였다). 농담과 재치가 흐르는 가운데 저녁식사는 즐겁게 진행되었다. 공식 연설은 없으리라는 발표에 모두가 즐거웠다. 살짝 맛이 간 것 같은 그리뇰리노 와인도 영향을 미쳤다.

그리고 소화가 잘되리라는 보장도 확실히 받았다.

총체적 쌀: 와인과 맥주로 맛을 낸, 정력에 아주 좋아 보이는 쌀 요리였다. 아주 먹을 만했으며 심지어 더 달라고 요청하는 이도 몇 있었다.

총체적 쌀 다음에는 국면이 전환된다. 흰 빛은 꺼지고 빨간 빛만 남아 약간 어두워진다. 공학자 폰타나가 내 귀에 속삭였다. 미래주의 음식은 몇몇 현대시나 인류의 업적처럼 반영(半影)이 많이 필요한 것 같소.

다음 요리는 알베르고 디탈리아의 소유주인 공학자 코포가 난데없이 고안해낸 것이었다. 바티스탄골라˙로

˙ battistangola: 악기의 일종.

개구리의 울음소리를 내는 동안 접객원이 음식을 냈다.

쌀과 콩, 개구리와 살라미였다.

최고의 진미였다.

— 그럴 거면 돼지 울음소리도 내지 그래요? 누군가가 물었다. 요리에 살라미도 엄청 많이 나오지 않소!

— 고기 조각! 그것은 이탈리아의 모든 정원을 한데 담은 요리요! 필리아가 외쳤다.

아무도 소화 걱정을 할 필요가 없다!

그리고 다음 차례인 '이탈리아해'로 넘어갔다. 구시대인조차도 가족의 주요 식단에 끼워 넣을 수 있는 요리였다. 버터에 익힌 생선살을 타원형 접시에 올리고, 설탕 입힌 체리와 오스트리아 바나나, 무화과 한 쪽씩을 이쑤시개로 고정시켰다. 양옆으로는 크림 시금치가, 위아래로는 치리오의 소스가 딸려 나왔다. 대서양 횡단 선박의 비참한 선내식 같았지만 맛만은 최고 수준의 이탈리아 요리였다.

저항의 의도를 담아 나는 치킨 피아트에 대해 침묵을 지켰다. 우리를 진정시키기 위해 필리아는 미래의 안경 쓴 대머리 여인을 위한 찬사를 읊었다. 대머리 여인과 치킨 피아트라니, 완벽한 조합이군!이라고 말할 수밖에 없었다.

다음으로 등장한 탄성케이크는 격동적인 색의 크림을 채운 현대적 퍼프페이스트리였다. 각 크림 퍼프의 꼭대기에 말린 자두 한 쪽씩을 붙여 탄성적인 단맛을 지닌 디저트였다.

동시 과일은 오렌지, 사과, 견과류 등 다양한 과일의…

껍질을 벗겨 연결시킨 디저트였다.

커피를 끝으로 식사는 막을 내렸다.

파리 식민지박람회에서 미래주의 건축가 피오리니는 이탈리아 음식점의 부지가 될 전시관의 대담한 설계안을 선보였다. 백 개 이상의 식탁이 들어찬

파리의 위대한 미래주의 연회

전시관의 내부는 미래주의 화가 엔리코 프람폴리니의 거대한 패널 여덟 점으로 아름답게 장식되었다. 패널은 '식민지'를 주제를 삼은 것 가운데 가장 현대적이고 시적이며 혁신적이라는 평을 받았다. 패널 덕분에 전시관의 내부에는 아프리카적이고 기계적인 분위기가 동시에 감돌았으니, 식민지라는 주제를 현대적이면서도 미래주의적인 감각으로 풀어내려는 소망의 결정체였다.

탁월할 정도로 적절한 이 환경에서 벨로니 부인과 파리나 양, 페킬로 씨가 이끄는 에디치오니 프랑코-라티네 출판사는 파리에 최초의 미래주의 저녁 식사를 소개하고자 화가 프람폴리니와 필리아를 섭외했다.

그리하여 박람회의 개장 전날 밤, 위대한 미래주의 연회에 참석하고자 파리의 최상류층이 몰려들었다. 물론 프랑스 주요 신문도 참석했다.

리스타디비반데

1 깊은 물 (화가 프람폴리니)

2 알코올 중독 회전의자 (화가 프람폴리니)

3 동시 전채 (화가 필리아)

4 배 간지르개 (화가 추포)

5 다양한 서문 (화가 프람폴리니)

6 총체적 쌀 (화가 필리아)

7 식용 섬 (화가 필리아)

8 적도+북극 (화가 프람폴리니)

9 감촉과 소리, 냄새가 딸린 항공음식 (화가 필리아)

　강철닭—깜짝 요리 (화가 디울게로프)

　흥분한 돼지—깜짝 요리 (미개인 2,000명분)

10 고기 조각 (화가 필리아)

11 시식 기계 (화가 프람폴리니)

12 봄의 역설 (화가 프람폴리니)

13 탄성케이크 (화가 필리아)

14 와인-무셰-향수-음악-소음과 이탈리아 상송

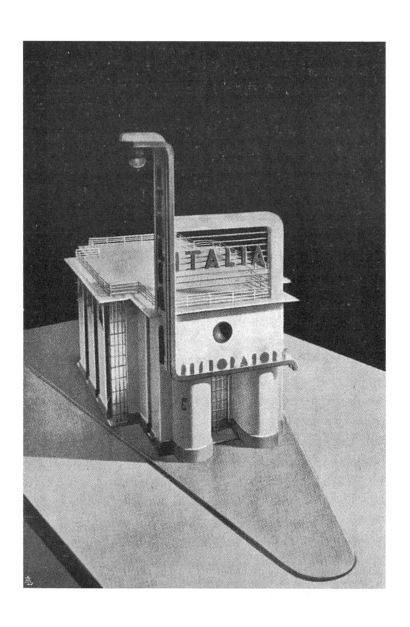

1931년 파리 식민지박람회에 발표된 미래주의 음식점 건물 모형.
G. 피오리니 설계.

한편 코스 사이에는 춤, 노래, 연주곡 등이 발표되었다.
《라 누오바 이탈리아》의 편집장인 프란체스코 모나르키는
연회를 다음과 같이 묘사했다.

엄청나게 중요한 행사의 면면을 공개한다. 사실 미래주의
연회의 발표 자체만으로 심사가 뒤틀린 수구론자들이 반감과
적개심을 드러냈고, 이는 대규모 정신적 불참의 전조였다. '우익
사상가'들은 혁명적인 전통, 특히 미식의 전통을 감안한다면
미래주의 요리를 불경스럽다고 받아들였다.

　　일단 요리의 이름부터 반응이 굉장히 좋지 않았으며,
음악, 향, 촉각적인 식사 환경, 소음, 노래 등의 개입이
참가하기도 전부터 떨치기 어려운 두려움을 유발했노라고,
본지의 공식적인 입장을 밝힌다. 이토록 비관적 전망을
무릅쓰고 많은 용기 있는 이들이 먼 거리와 궂은 날씨, 경험할
식사에 대한 두려움을 극복하고 지난 수요일 저녁에 찾아왔다.

입구에는 에디치오니 프랑코-라티네와 행사를 주관한 벨로니
부인과 파리나 양이 영웅적인 손님들을 반겼다. 감정이 전혀
담기지 않은 인상(하지만 우아함만을 더해준 파리한 안색)의
여성 둘이, 경계에 이른 이들이 마지막 두려움의 발작을 떨치고
입장할 수 있도록 의욕을 북돋아주는 절대적으로 불가능한

과업을 맡고 있었다.

하지만 프람폴리니의 거대한 패널이 생기를 불어넣은
활기찬 분위기를 필두로 마리네티 학술위원의 불꽃 튀는
자신감, 위용 있는 접객원 무리와 전통적인 흰색 식탁보의
탁자가 머뭇거리는 이들에게 용기를 북돋아주었다. 그런 가운데
미래주의 음식의 창안자인 프람폴리니와 필리아의 불가사의한
얼굴만이 행사가 곧 시작될 참인데도 보이지 않았다.

통상적인 행사와 달리 명단이 완전히 공개된 덕분에
참석자는 미래의 음식을 처음으로 맛본 이로 역사에 이름을
남길 기회를 가질 수 있었다. 이탈리아에 관련된 행사에는
언제나 참석할 용의가 있는 스칼레아 왕자 폐하가 달로피오
사령관, 산 제르마노 후작, 레이노 수상의 대리인, 파시스트 섭정
사이니 박사, 차르란티니 각하, 파시스트 비서실장 드 마르티노
변호사, 참모부의 제나리 기사를 비롯한 병참부의 일원과
상석에 자리 잡았다.

한편 다른 식탁에는 작가 협회의 게랄디 변호사, 비토리오
포드레카, 마드리드 학술원의 일원이자 미술 평론가 에우제니오
도르, 엠마누엘레 사르미엔토 백작, 라코브스키 박사, 카르텔로
씨, 유명 화가 세포, 에디치오니 프랑코-라티네의 페퀼로 씨가
자리를 잡았다.

여성, 특히 우아한 여성들이 모험에 동참했다. 산 제르마노
후작 부인, 반 동젠 부인, 드 펠스 공작부인, 몰라 부인, 드
플랑드레이시 부인, 라코브스키 부인, 포드레카 부인, 마디카

부인, 토하이카 부인, 모스 부인, 마제네트-쿠즈네조프 부인, 치룰 부인, 니-에프 부인, 카스텔라 부인, 페퀼로 부인, 부디 부인, 두리오 등이었다.

저녁 9시 30분, 장엄하게 징이 울려 퍼지며 참가자의 현실 자각을 촉구했다. 예상 못 했던 녹색 조명에 참가자들의 인상이 더욱 귀신같아 보였다.

프람폴리니가 창안한 식전 혼합주 두 가지, '깊은 물'과 '알코올 중독 회전의자'가 등장했다. 그중 하나인 바르베라 ↖, 시트론 시럽, 비터 바탕에 초콜릿과 치즈가 떠 있는 식전주에 참가자들은 대체로 놀랐다. 한 입 분량의 안초비가 담긴 흰 캡슐을 건져 먹고는 얼굴을 찌푸린 이들도 있었지만 몇몇은 만족해 두 잔째를 마셨다.

식전주 칵테일을 놓고 벌어진 토론을 끊고 처음 세 코스가 동시에 등장했다. 필리아의 '동시 전채'(다진 사과 껍질, 살라미, 안초비)와 프람폴리니의 '배 간지르개'(파인애플 원판 위에 정어리, 참치, 견과류)와 '다양한 서문'(버터, 올리브, 토마토와 설탕을 입힌 자잘한 사탕)이었다. 대담한 조화에 놀라지 않을까 우려했지만 곧 입에 맞아 들어갔다.

쉴 새 없이 필리아의 총체적 쌀이 등장했다. 쌀, 맥주, 와인, 계란과 파르미지아노의 잡탕으로 원시적인 심리 상태를 다스리기 시작한 참가자들은 게걸스레 먹어치웠다.

첫 번째 휴식시간에는 나폴리 산 카를로 출신의 졸레 베르타키니 양이 등장해 즐거이 노래를 부르고 갈채를 받았다.

↖ Barbera: 이탈리아 피에몬테주에서 주로 재배되는 적포도 품종의 하나.

인상적인 접객원 무리가 필리아의 '식용 섬'을 들고 등장해 식사를 재개했다. 생선, 바나나, 체리, 무화과, 계란, 토마토와 시금치의 맛깔스러운 화합이었다.

두 번째 휴식시간에는 밀라 시룰이 춤으로 엄청나고도 한결 같은 흥분을 이끌어냈다. 누구도 능가하기 어려운, 굉장히 현대적인 예술이었다. 절대적으로 새롭고 훌륭한 춤으로 이끌어낼 수 있는 아름다움에 대해 깨달음을 얻었기에 가능한 것이었으리라.

참가자들이 미래주의 음식에 조금씩 익숙해지기 시작하는 가운데 코스의 소개를 맡은 사르미엔토 백작이 필리아의 '항공음식'을 발표했다. '항공음식'은 도구 없이 오른손으로 먹는 과일과 왼손으로 문질러 감촉을 느끼는 사포, 우단, 비단의 조각으로 이루어져 있었다. '항공음식'을 먹는 사이 실내악단이 소음 같은, 거친 재즈를 연주했고 접객원들은 참가자의 목에 강한 카네이션 향을 분무했다. 방이 향수를 뒤집어쓴 여성들의 우스꽝스러움과 확실하고 끝없는 박수로 가득 찼다. (여성 한 명만이 즐거워 보이지 않아 바로 물어보니, 왼손잡이라는 대답을 들었다. 오른손으로 촉각기를 문지르며 왼손으로 '항공음식'을 먹은 것이다.)

이제 미래주의 음식이 우위를 점했다. 필리아의 '고기 조각', 프람폴리니의 '적도＋북극', '봄의 역설'과 '시식 기계', 필리아의 '탄성케이크'가 대담한 모양과 독특한 구성에도 불구하고 칭송을 받았다. 한편 깜짝 요리 두 가지가 단 열

명만을 위해 준비되었다. 디울게로프의 '강철닭'과 '흥분한
돼지'였다. 전자는 알루미늄 색의 봉봉으로 기계화된
닭의 몸통이었고 후자는 커피 소스와 오드콜로뉴에 담근
살라미였는데 모두 훌륭하다는 평가를 받았다.

세 번째 휴식에는 오페라 가수이자 페트로그라드
황실 극장의 전 단원인 마리아 쿠즈네조프가 다시 등장해
마에스트로 발비스의 피아노에 맞춰 노래 두 곡을 부르며
세계적인 유명세를 탄 목소리를 선보였다. 뒤를 이어
몬테카를로 오페라의 로베르토 마리노가 나폴리 노래를
걸출하게 해석했다.

연회에 참석한 마리네티 학술위원은 전체를 관장할 뿐만
아니라 토론에 속속들이 참가하고 음식을 칭송했으며,
파리에서 최초로 유명한 미래주의 요리 선언의 이상이
실현되었음을 기렸다. 2000편이 넘는 기사로 세계적 논쟁을
촉발했으며, 예술과 삶의 일치를 실증하며 미래주의의 숨은
원동력이 되어준 바로 그 선언 말이다.

프람폴리니와 필리아의 미식 창조물을 칭송하고
에디치오니 프랑코-라티네의 훌륭한 행사 주관을 격려한
뒤, 마리네티 학술위원은 신선한 능변으로 연회에 참석한
이들의 용기에 경의를, 식사를 통한 행복에 대해 만족감을

표했다. 그리고 활기차게 막간의 노래와 춤을 예찬하며 저녁의 서정적인 측면—오로지 전통적인—과 저녁 식사 및 춤을 관통하는 미래주의적 조화를 설명했다.

마리네티의 짧고도 강렬한 연설을 향한 박수가 채 잦아들기도 전에 조세핀 베이커가 아바티노 씨와 함께 연회장에 등장했다. 이 엄청난 연회가 생동감 넘치는 춤으로 막을 내릴 때까지 베이커 부인은 열렬한 환영 인사를 받았다. 참가자의 관심을 오롯이 이끌어낸 조세핀 베이커는 연회의 성공에 중요한 역할을 했다. 그녀의 매혹적인 존재가 미래주의 요리의 결과가 빚어낼 참가자의 마지막 의심을 걷어가버린 것이다.

키아바리에서 열린 미래주의 항공연회

1931년 11월 22일, 타파렐리 사령관이 경이로운 미래주의의 날 행사를 주최했다. 미래주의 예술 박람회 기간이었으며, 시 경연대회가 열렸다(트리에스테의 시인 산친이 1등을 차지했다). 그리고 F. T. 마리네티가 '세계 미래주의'라는 제목으로 강연을 열었다. 한편 300명 이상이 네그리노 호텔에서 열린 훌륭한 항공연회에 참가했다. 여러 시와 주에서 가장 중요한 관료가 참석했다.

《코리에레 델라 세라》를 비롯한 리구리아 지방지는 물론 많은 신문이 행사를 긴 기사로 다루었다. 그 가운데 《코리에레 메르칸틸레》의 가벼운 기사에서 핵심만 소개한다.

연회의 백미 — 진부하겠지만 지역 독자를 위해 새로운 소식에 관심이 많고 허기진 기자에게는 — 는 최초의 '미래주의

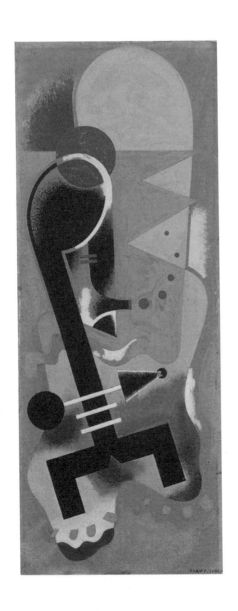

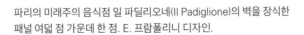
파리의 미래주의 음식점 일 파딜리오네(Il Padiglione)의 벽을 장식한
패널 여덟 점 가운데 한 점. E. 프람폴리니 디자인.

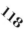

항공연회'였다. 네그리노 호텔에서 벌어진 일종의 음식 조각
난장판으로서, 참가자 300명의 위장이 시험에 들었다.

　　모든 요리는 라비올리와 파스타슈타의 육중한 문을
돌파하고자 밀라노에서 키아바리까지 특별히 찾아온 유명
요리사 불게로니가 준비했다.

놀라운 대추야자
|

식사에 대한 기대가 높아지는 가운데 참가자 대다수는
위경련을 느꼈다. 단순히 식욕 때문이 아니라 새로운 것에
느끼곤 하는 두려움 때문이었다.

　　첫 요리는 '내일의 팀발레'였다. 조잡한 유물론의 분위기를
풍기는, 위장이 받아들이기에는 지나치게 시적이라는 느낌이
들 수 있는 전채였다. 이 팀발레는 갓난 송아지의 비참하고
끔찍한 표정의 대가리를 파인애플, 견과류, 대추야자의 무더기
위에 올린 요리였다. 대추야자에는 조심스레 안초비를 채워,
입에 물면 엄청난 놀라움을 선사했다. 한마디로 불쌍한
송아지, 파인애플, 아프리카의 과일에 생선의 복잡함을
불어넣은 푸딩이 모든 이의 식도를 경외심으로 채웠다.

수프 속의 장미

|

충동적으로 다음 요리 '맛봉오리 이륙'을 맛보았다. 이름부터
괴이했는데, 농축 육수와 샴페인, 리큐어가 거의 같은 비율로
든 수프였다. 아주 맛있다는 평이 나온 이 미셸라* 위에는
우아하고 연약한, 큰 장미꽃잎이 올라 있었다. 참가자들은 이
뜨끈한 걸작 서정시를 받아 들고 담대하게 들이켰다. 하지만 한
명 이상이 분명한 반감을 드러내며, 식사를 끝까지 하지 않기로
마음먹고 장미꽃잎만 수프에서 건어내 냅킨으로 물기를 닦아
지갑에 넣었다. 기념품이자 역사의 순간에 참여했노라고 훗날
손자들에게 말해줄 때 증거로 삼으려는 심산이리라.

세 번째 코스인 '조종석의 황소'는 재료가 무엇인지 생각해
봐야 좋지도 도움되지도 않는 미트볼이 빵으로 만든 항공기
위에 올라 앉은 요리였다. 비행기는 괜찮았지만 미트볼은
별로였다. 하지만 비행기 빵으로 배를 채울 수 있어 가장 큰
인기를 누린 요리였다. 애초에 그다지 신성하지도 귀중하지도
않은 음식인 빵 말이다.

설탕 입힌 공중 전기

|

그리고 접객원이 '채소 비행 추진기'가 담긴 큰 쟁반을 들고
온다. 비트와 오렌지 조각이 한데 놓이고 기름과 식초, 소금

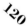

약간으로 어우러진, 신중하게 사악한 음식이었다. 이제 소화
기관이 정상이라 말하기는 어려운 상태에 놓인 대부분의
참가자가 '결정적인 음식'이 담긴 쟁반이 등장하자 공포심을
감추지 못했다. '설탕 입힌 공중 전기'라는, 엄청나게 역동적인
이름의 탈을 쓴 음식이었다. 귀엽고도 잊을 수 없는 '전기'는
밝은 색의 물결무늬를 띤 작은 비누 같았는데, 심층 화학
분석으로나 밝혀낼 수 있는 원료로 만든 단맛의 크림을 채웠다.
기자의 양심을 저버릴 수 없으니, 이 비누 쪼가리를 감히 입에
넣은 참가자가 몇 없었노라고 말할 수밖에 없다. 안타깝게도 그
담대한 이들의 이름을 나는 알지 못한다. 왜 안타깝냐고? 그런
영웅들의 이름은 동판에 새겨 영원히 남겨야만 하기 때문이다.

다음 요리는 '소화수로의 착륙'이었다. 자리를 뜰 생각에
잠겨, 많은 이들이 먹으려 들지 않은 요리였다. 마리네티가
자리에서 일어나 경이로운 달변으로 연설했다. 너무나도
자연스레 달변을 구사한 나머지 음식에는 전혀 손을 안 댄
것은 아닌가 의심이 들 정도였다. 그는 마치 검사라도 되는 양
파스타의 오명과 라비올리의 수치를 개탄하는 한편 미래주의
요리, 특히 연회의 시작에서 너무나도 인상적인 맛을 남겼던
야심찬 대추야자를 칭송했다.

마리네티가 자리에 앉자 시인 파르파⌐가 일어나
⟨덩이줄기의 노래⟩라는 제목의 유사 핀다로스⌐풍 송시를
조종사적 격렬함을 담아 낭송했다.

⌐ Farta: 본명은 토리오 오스발도 톰마심. 1931년 미래주의 시
　경연대회에서 1등을 거머쥐며 활약했다.
⌐ Pindaros: 기원전 5세기경의 그리스 시인. 합창시를 지어 인기를
　끌었으며, 축제나 경기의 축승가(祝勝歌)로 유명했다.

121

미래주의 화가인 카빌리오니와 알베르티가 볼로냐 기자
협회에서 열릴 중요한 항공회화 전시회를 기획했다.
마리네티가 참석한

볼로냐의 미래주의 항공연회

가운데 1931년
12월 12일에 개막했다. 이후 같은 화가들이
엄청나게 큰 기대를 안고 카사 델 파쇼에서 훌륭한 항공연회를
열었다(참가비는 1인당 20리라였다). «레스토 델 카를리노»의
기사를 옮겨보자.

어제저녁 9시 30분, 엄청난 관심을 끌어 모은 항공연회가 카사
델 파쇼에서 열렸다. (심지어 시작 시각조차 살짝 비범하다!)
참가사가 몰린 가운데 유명인사와 관료, 화가, 기자, 여성,
미식가도 눈에 띄었다. 에밀리아 로마냐주의 경찰청장인
투르키, 학계의 성스러운 이름으로 반파스타 운동을 금지한
대학총장 키지 교수도 참석했다.

비행기를 탄 것만 같은

주최자가 설계한 미장센 덕분에 항공연회는 이름값을 했다.
여러 각도로 기울어진 식탁이 꼭 항공기 같았다. 날개—고속
수중익선의 그것처럼 길고 좁은—와 연료 배관, 그리고
맨 끝의 꼬리도 있었다(실제 항공기가 그렇듯 비어 있었다).
날개 사이에는 거대한 프로펠러—다행스럽게도 작동하지는
않았다!—가 달려 있었고 뒤로는 항공기 엔진 수준의 출력을
낸다고 광고되는 오토바이 실린더 두 기가 있었다.

식탁보의 자리에는 알루미늄 대신 선택한 은색 종이가
깔려 있었고 그 위로 빛나는 양철 접시를 올렸다. 여성이라면
화장을 점검할 수 있을 만큼—와, 거울처럼 얼굴도 비춰 볼 수
있군!—빛나는 접시였다.

식탁의 합성법은 너무 명백해서 딱히 뜯어볼 거리가
없었다. 유리잔은 평범했으며 접시나 식기도 마찬가지였다.
다만 꽃을 대신해 밝게 물들이고 예술적으로 깎은 생감자를
올렸다. 그 탓에 위장을 즐겁게 하는 음식과 눈을 기쁘게 하는
음식을 각각 구별하지 못하는 이들의 원성을 자아냈다. 한편
빵이 신기했는데, 평범한 롤이나 프랑스 덩이빵, 빈의 킵펠
등이 아니었다. 단엽기와 프로펠러기를 닮은 명민한 생김새의
빵이었다. 완벽하게 구운 속살과 겉껍질에 잘 어울리는
형태였음을 짚고 넘어가겠다.

마지막으로 파란색 셀룰로이드 깃의 셔츠를 입은

kipfel: 초승달 모양의 롤빵.

123

접객원이 식사의 화룡점정격 요소였다. 주최자인 화가
알베르티는 거만하고 아주 눈에 띄는, 천 가지 색깔의 데페로
웨이스트코트 차림이었다.

오렌지 리소토

|

항공연회는 살짝 구시대적인 분위기로 막을 올렸다. 전채가
등장했다는 말이다. 이름은 '알싸한 공항'이라는 요리였는데
구시대의 러시아 샐러드와 꽹장히 흡사했다. 삶은 계란,
올리브와 어우러진 오렌지를 곁들였는데, 심지어 오렌지에는
분홍색 버터를 발랐다….

　　하지만 첫 요리에 대한 감상을 말하기 전에 두 번째
요리가 "오!", "아!" 같은 경탄의 소리를 멋지게 이끌어내었다.

　　원래 '상승의 포효'라는 이름이었지만 마리네티
학술위원이 '오렌지 리소토'라 다시 명명한 요리였다. 옛날 쌀과
똑같이 요리했지만 오렌지 소스―그러니까 소스!―를 썼다.
그리고 튀긴 오렌지 한 쪽이 이불보처럼 흰 요리에 금색을
입혔다. '오렌지 리소토'가 참가자를 도발했다고 말할 수밖에
없다.

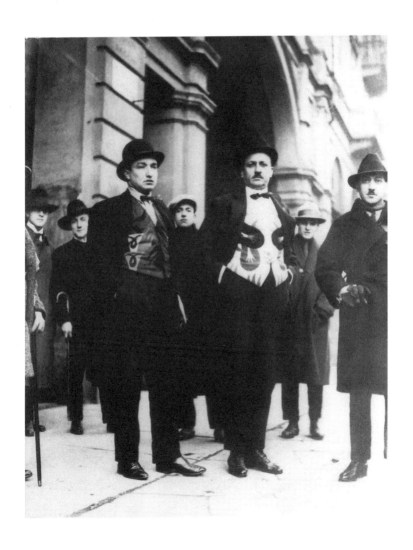

데페로 웨이스트코트를 입은 데페로와 마리네티.

… 그리고 '영양' 소음

|

갑자기 방이 어른거리는 파란 조명에 잠기고 옆방에서
엔진이 작동했다. 우리는 갑작스러운 상황 변화에 두려움을
느꼈다. 화가 알베르티는 비행기가 고도 8000미터로 날고
있다고 진지하게 선언—하지만 이런 상황에서 왜 굳이 웃는
걸까?—했고, 마리네티는 위압적으로 확언하며 다음과 같이
설명을 깃들였다.

　　—엔진의 굉음이 식욕을 돋우고 배를 채워줄 것입니다.
　　　식욕의 메시지의 일종입니다….

　　마침내 우리는 요리의 '성층권'에서 내려왔고 군중은 양철
쟁반을 격렬하게 두들겨 '소음 유발자'의 역할에 충실했다.

　　우리는 국민 연료를 먹고 싶다!

　　그리고 아주 걸쭉한 기름이라 딱지가 붙은 양철통에서
따라낸 국민 연료(라틴어로는 비눔 불가리스, 즉 국민 와인)가
의기양양하게 모습을 드러냈다. 와인이 드럼통에 담겨
있었다는 말이다. 깡통에 담긴 와인이라니…. 그리고 주요리를
기다리는 동안 참가자들은 항공기 빵의 날개를 열심히 갉아
먹었다.

　　주요리—'고기 조각'과 '송아지 동체'—가 등장했다.
이견의 여지가 없는 성공작이었다. 사실을 말하자면 이 요리는
오로지 설정만이 미래주의적이었다. 송아지 에스칼로프가
크고 가는 소시지와 연결되어 있으며 작은 양파 두 개와 튀긴

　escalope: 얇게 저민 살코기에 빵가루를 발라 튀긴 요리.

밤 두 쪽이 곁들이 채소로 등장했다. 하지만 이전에 겪었던
오렌지를 생각하면 소시지 옆구리의 밤 두 쪽쯤이야 별 감흥이
없었다.

언제나처럼 식탁을 한 바퀴 누비며 선을 보이는 동안
고기가 식어버려 아쉬웠다. 고도 8000미터에서는 음식이
따뜻할 수 없노라고 마리네티 학술위원이 말을 보탰지만
그런다고 음식이 데워지는 것도 아니었다.

조금 뒤 미래주의의 수장은 아카이⌐의 지식인 계층을
대표하는 평화주의자 말리 박사에게 주의를 돌려, 맛보기도
전에 고기를 비평한다고 책망했다.

— 그런 구시대적 행동을 하시다니, 비겁하시오….

그러자 박사가 되받아쳤다.

— 맞습니다…. 영양가가 충분한지 귀로 확인부터
 했어야지요….

이다지도 재치 있는 대답에 호메로스적인 웃음이 터져
나왔다.

농담을 주고받고 국민 연료의 잔을 부딪치며
토르텔리니⌐에 얽힌 추억을 소토보체⌐로 나누는 동안
항공연회는 계속되었다. 하지만 마리네티 학술위원은
향수를 전혀 내비치지 않았다. (우리에게도 향수 따위는 품지
않기를 바랐다.) 연회에 너무나도 열광한 그는 요리사들을
칭송하겠노라며 앞으로 나오라고 요청했다. 요리사들이 굼뜨게
움직이는 바람에 마리네티는 다시 요청할 수밖에 없었다.

⌐ Achaei: 흑해 북부의 옛 지방 스키타이의 사람을 일컫는 말.
⌐ tortellini: 돼지고기, 치즈 등으로 속을 채운 뒤 반원 모양으로 접어
 양끝을 이어 붙인 만두형의 파스타.
⌐ sotto voce: '소리를 낮추어, 작은 소리로'라는 뜻의 연주 지시어.

　—요리사들 나오시오. 그러자 연회장 뒤쪽에서 우렁찬
외침이 들렸다.

　—우리가 무서워서 나오지 않는 거요!

　하지만 이는 명백히 중상이었으니, 말이 끝나기가 무섭게
일류 요리사 두 명이 카사 델 파쇼에서 모습을 드러냈다.
그리고 마리네티와 그의 추종자들로부터 열렬한 갈채를
받았다. 하지만 두 요리사는 확신이 없어 보였다. 놀림을 당할까
봐 잘 나오지 않는 목소리로 말하는 것 같았다.

　—용서하십시오, 여러분. 우리 잘못이 아닙니다….

'미술관-주방'을 타도하라

|

연회는 전채로 막을 열고 연설로 막을 내렸다. 먼저 금메달
수상자인 오니다가 일어나 운을 뗐고, 다음으로 말리 박사가
'탈리아텔레주의자'의 소회를 표현하는 한편, 누군가가
'좋아요, 파스타를 타파합시다. 하지만 탈리아텔레는
내버려둬요!'라고 익명으로 무전을 보냈다. 마침내 마리네티
학술위원이 일어나 저녁 내내 맛본 항공음식에 문자 그대로
말문이 막혔노라고 선언했다. 특히 오렌지로 맛을 낸 쌀을
비롯한 몇몇 음식은 굉장히 중요한 발견이었다고 덧붙였다.
그리고는 퇴물로 전락하고 있는 파스타와 비교해 미래주의
요리 세계를 예찬했다.

탈리아텔레는 구시대인과 계란 파스타의 마지막 보루입니다. 미래주의 음식은 식사 습관을 혁신하고 체중 증가, 복부 비만, 고도 비만과 싸우고픈 욕구의 반영이죠. 설사 앞길이 순탄치 않더라도 우리는 고대부터 누려온 청소년기의 건강과 중세부터 누려온 성인기의 건강을 지켜야 합니다. 청년문화의 군사화를 통해 우리는 위력을 회복해야 합니다. 그러므로 이탈리아의 요리가 박물관에 머무르기를 원하지 않습니다. 이탈리아의 천재가 모두 다 훌륭한 3000가지의 요리를 새롭게 고안해내야 하며, 더 나아가 현 세대의 바뀐 감각과 수요와 궤를 함께해야 합니다.

볼로냐의 동료들로부터 갈채를 받으며 마리네티 학술위원이 연설을 마쳤고 항공연회도 더불어 막을 내렸다. 참가자들은 미래주의의 수장들이 포크의 끝을 끌 삼아 서명해준 양철 쟁반을 기념품 삼아 들고 갔다.

통상적인 일화

토리노, 노바라, 파리, 키아바리 그리고 볼로냐에서 벌어진 미래주의 연회에 대한 토론, 칭송, 조롱, 비난, 두둔 외에도 엄청난 수의 풍자만화와 일화가 신문 주말판, 유력 잡지, 대중 사이에 퍼졌다. 미래주의 요리의 이론 및 실제에 대한 멋진 생각, 발상, 농담이 매체에 넘쳐났다.

통상적인 일화를 소개해보자.

1 아퀼라에서 셀 수 없이 많은 여성이 파스타슈타의 퇴출에 반대하는 침통한 청원에 합심해 서명했다. 이 청원은 마리네티에게 전달되었다. 더 중요한 문제가 없다고 생각한 아퀼라의 여성들은 파스타슈타에 대한 깊은 믿음을 바탕 삼은 단체행동만이 길이라고 생각했다.

2 제노바의 한 신문은 P.I.P.A(국제 파스타 선무공작 연합)의 창립 선언을 기사로 실었다. 증오받는 음식과

싸우고 새로운 파스타를 고안하는 경연대회를
다양하게 열 것이라는 계획도 소개했다.

3 나폴리에서는 파스타 옹호 행진이 벌어졌다.

4 미국 캘리포니아주 샌프란시스코에서는 이탈리아
음식점의 고객 두 명이 같은 건물의 1층과 2층에 앉아
미래주의 음식을 규탄하며 창문과 길거리에 음식과
소스팬을 던져댔다. 몇몇이 부상당했다.

5 토리노에서 가장 유명한 셰프들이 미래주의 요리의
장점을 논하기 위해 학회를 벌였고 찬반 양 진영이
격렬한 논쟁을 벌였다.

6 볼로냐에서는 학생을 위한 위대한 저녁 식사 도중에
마리네티가 찾아와 스파게티 한 접시를 맹렬하게
먹어치워 모두의 놀라움을 샀다. 하지만 곧 마리네티로
가장한 학생의 소행임이 밝혀졌다.

7 파스타를 먹는 마리네티의 사진이 몇몇 대중지에
실렸다. 새로운 식사법을 위한 운동의 평판을
추락시키고자 미래주의 요리 세계에 적대적인
전문가가 만든 합성사진이었다.

8 볼로냐에서는 '고기 조각'이라는 제호의 공연 전문지가
창간됐다.

9 토리노에서는 스파라치노와 달라르지네가 연출한
'거룩한 미각'이라는 오페레타가 무대에 올랐다.

엎치락뒤치락 논쟁이 벌어지는 사이 새로운 낙관론과
즐거움이 복고적이고 흐릿한 식사 습관에 우위를 점했고,
미래주의자는 첫 번째 요리 세계를 뛰어넘는 새 요리를
고안하기 시작했다.

미래주의 저녁 식사의 정수

i pranzi futuristi determinanti

미래주의 요리는 그저 더 즐겁고 영적이며 역동적인 식사를
통한 인류의 완전한 영양 혁명만을 제안하지 않는다.
한편으로 미래주의 요리의 예술적인 조화로움을 통해
웬만해서는 꿈쩍도 하지 않는 정신을 고양하고 자극한다.

그래서 우리가 고양하고 자극할 수 있다고 믿는 저녁 식사
프로그램을 꾸려보았다.

영웅적인 겨울 저녁 식사

|

1월의 오후 4시에 전선에 투입되거나 도시를 공습하거나
적에게 반격하기 위해 항공기에 몸을 실으려 3시에 집결한
군인 무리라면 어머니, 아내, 아이의 키스를 받거나 연애편지를
읽기 위해 헛된 노력을 기울일 것이다. 몽상에 잠긴 산책이나
재미난 책 읽기 같은 시도도 딱히 효과가 없다. 대신 전사들은
식탁에 둘러앉아 '식민지 생선의 드럼 롤'이나 '트럼펫의 포효에
작살난 날고기' 같은 음식을 대접받아야 한다.

식민지 생선의 드럼 롤: 우유, 로솔리오 리큐어,⌐ 케이퍼,
홍파프리카의 소스에 재운 숭어를 은근히 삶는다. 내기 직전에
꺼내 대추야자 잼을 채우고, 썬 바나나와 파인애플을 군데군데
올린다. 계속해서 울려 퍼지는 북소리를 들으며 먹는다.

트럼펫의 포효에 작살난 날고기: 쇠고기를 뚝 떨어지도록
깍둑 썬다. 전류를 흘려보낸 뒤 럼, 코냑, 화이트 베르무트의
미셸라에 24시간 재운 다음 꺼내 홍파프리카, 흑후추, 눈(雪)의
미셸라 받침에 올려 낸다. 한 입당 정확히 1분씩 씹으면서
입에서 나는 맹렬한 트럼펫 음으로 고기를 쪼갠다.

페랄차르시*의 때가 오면 군인들은 익은 감, 석류, 빨간
오렌지를 낸다. 먹어 사라지는 가운데 장미, 재스민, 인동,

⌐ rosolio: 장미의 꽃잎, 장향 등으로 향을 낸 술.

아카시아 꽃의 아주 달콤한 향을 방에 분무한다. 군인들은
번개처럼 서둘러 방독면을 써 그립고도 퇴폐적인 향기를
거부할 것이다. 마지막으로 투입 직전에 파르미지아노 덩이를
마르살라에 담근, 고체액체 '목구멍-폭탄'을 삼킨다.

제조법: 미래주의 항공시인 마리네티

화가와 조각가를 위한 여름 오찬

한껏 휴식을 취한 뒤 창작 활동을 재개하고 싶은 마음에, 화가 또는 조각가는 여름 오후 3시에 풍성한 전통 식사를 통해 예술적 영감을 북돋우려는 헛된 시도를 할 수도 있다. 하지만 배가 불러 소화를 위해 걸어야 하고, 불안과 비관에 젖어 예술은 창작하지 못한 채 예술적으로 어정거리며 하루를 보낼 수 있다.

그럴 바에야 순수한 미식 요소로 구성된 식사가 이상적이다. 맛있는 토마토 수프 한 대접, 푸짐한 노란색 폴렌타 ˇ, 드레싱에 버무리지도 않고 접시에도 담지 않은 녹채 샐러드 한 무더기, 올리브 기름 한 대접 가득, 강한 식초 한 대접 가득, 꿀 한 대접 가득, 래디시 큰 것 한 단, 가시 돋은 흰 장미 한 다발로 이루어진 식사 말이다.

접시나 날붙이가 없는 덕분에 영혼이 자유로워지는 한편 불쑥 튀어나오는 평소의 신경질적인 습관에 순응하기를 끊임없이 거부함으로써, 그는 움베르토 보치오니의 그림 〈축구 선수〉를 보며 허기를 누그러뜨릴 수 있다.

제조법: 미래주의 항공시인 마리네티

ˇ polenta: 끓는 물에 옥수수가루 등의 곡물가루를 넣고 저어 만든 이탈리아 음식. 한국의 죽과 비슷하다.

봄의 자유언어 식사

|

유치한 수줍음이 가득 찬 새벽의 부드러운 햇살을 따라 봄의
정원을 걸어가는 젊은이 세 명이 있었다. 흰 모직옷 차림에
외투는 걸치지 않았으며, 평범한 식사로는 달래지 못할
문학적이고 성적인 흥분에 젖어 있었다.

태양의 따뜻한 손가락이 사이사이로 빠져나가는 덤불
아래 식탁에 그들이 둘러앉았다.

곧 파프리카, 마늘, 장미꽃잎, 소다, 껍질 벗긴 바나나,
간구유가 서로 같은 간격을 유지하는, 뜨겁지는 않지만 따뜻한
응축-합성미각 요리가 식탁에 오른다. 과연 그들이 입이라도
댈까? 맛이라도 좀 볼까? 먹어보지 않고도 상상적인 관계를
알아차릴 수 있을까? 전부 그들의 몫이다.

이어 그들은 전통적인 토르텔리니 맑은 수프 한 공기를
의무적으로 마신다. 긴요한 새 조화를 위한 응축-합성미각
음식을 먹을 수 있도록 입맛을 빨리 돋워주는 역할을 한다.

즉시 그들은 파프리카(목가적 위력의 상징)와
간구유(격정적인 북해와 폐질환 치료 필요성의 상징)의 범상치
않은 은유적 관계를 감지하고, 파프리카를 기름에 담가
먹기 시작한다. 그리고 마늘을 장미꽃잎에 손수 조심스레 싸
먹음으로써 시와 산문의 짝짓기를 즐긴다. 소다는 모든 음식과
소화 문제에서 해결사 역할을 맡는다.

하지만 맛봉오리는 마늘과 장미를 음미한 다음 지루함과

단조로움에 시달릴 수 있다. 그럴 경우 20대의 아리따운 시골 아가씨가 단맛을 돋운 그리뇰리노 와인에 담근 딸기 한 대접을 가지고 들어온다. 젊은 남자들은 그녀를 초청해 거창하지만 논리라고는 없는 자유언어를 뱉고 조바심을 해결해달라고 졸라댄다. 여성은 남자들의 머리를 기울여 와인 대접에 담가 화답한다. 남자들은 딸기를 먹고 입 주변을 핥고 와인을 마시고 식탁을 둘러싸고 찬란한 형용사와 동사를 내뱉으며 싸우는 한편 움직임을 멈추고 추상적인 소음과 모든 봄의 야수를 유혹할 동물의 소리를 되뇌이고 코를 골고 흥얼거리고 울고 짹짹거리며 차례대로 낸다.

제조법: 미래주의 항공시인 마리네티

가을의 음악적 저녁 식사

|

녹색과 푸른색, 금색이 어우러진 숲에 숨어 있는 사냥꾼의
오두막에 두 쌍이 참나무 등걸로 만든 거친 식탁에 앉아 있다.
피처럼 붉은 석양이 잠깐 거대한 밤의 배 아래에 비에 젖어
액체처럼 보이는 고래처럼 고통에 몸부림치며 누워 있다. 시골
여인의 요리를 기다리는 그들의 빈 식탁에 음식이라곤 자물쇠를
타고 왼쪽으로 불어대는 바람소리뿐이다. 바람소리와 겨루듯
길고 날카로운 바이올린의 울음이 오른쪽 방에서 빠져나온다.
요양 중인 시골 여인의 아들이 내는 소리다.

그리고 잠시 적막이 흘렀다가 기름과 식초에 절인
병아리콩을 2분 동안 먹는다. 그리고 케이퍼 일곱 개를 먹는다.
그리고 리큐어에 절인 체리 스물다섯 알을 먹는다. 그리고
감자튀김 열두 쪽을 먹는다. 그리고 25분 동안의 적막이 흐르며
입이 허공을 씹는다. 그 다음 바롤로 와인 한 모금을 1분 동안
머금는다. 그리고 메추리 통구이를 한 사람당 한 마리씩 내는데,
먹지는 않고 보고 냄새만 맡는다. 그리고 시골 여인과 길게
악수를 나눈 뒤 어둠-바람-비의 숲으로 떠난다.

제조법: 미래주의 항공시인 마리네티

밤의 사랑 잔치

|

카프리의 테라스. 8월. 달이 식탁보 위로 멍울진 우유의 줄기를 쏟아붓는다. 갈색 피부에 가슴이 큰 원주민 엄마가 쟁반에 거대한 햄을 담아 들어와 의자 두 개에 각각 몸을 뻗고 누운, 침실에서 휴식을 취해야 할지, 아니면 식사를 해야 할지 결정하지 못한 눈치인 연인에게 말한다.

"백 가지의 다른 돼지고기로 만든 햄입니다. 단맛을 내 쓴맛과 독성을 걷어내기 위해 우유에 일주일을 담가 두었습니다. 달에서 쏟아지는 상상 속의 우유가 아닌 진짜입니다. 양껏 드십시오."

연인은 햄 절반을 먹어 치운다. 그리고 큰 굴에 시라쿠사 산 모스카토 와인과 바닷물을 섞어 열한 방울 떨어뜨려 먹는다.

그리고 발포 아스티 한 잔을 마신다. 다음은 '게라인레토'* 차례다. 크고 이미 달빛이 가득 들어차 매력적인 침대가 열린 방의 뒤쪽이 두 사람을 맞는다. 그들은 침대에서 건배를 하며 '게라인레토'를 홀짝인다. '게라인레토'는 파인애플즙, 계란, 코코아, 캐비어, 아몬드 페이스트, 고춧가루 한 자밤, 육두구 한 자밤과 정향 한 개를 스트레가 리큐어에 우려내어 만든다.

제조법: 미래주의 항공시인 마리네티

* strega: 박하, 회향, 샤프란 리큐어.

관광객을 위한 저녁식사

|

(파리-런던-브뤼셀-베를린-소피아-이스탄불-아테네-밀라노의
미래주의 순회 전시를 위한 식단이다.)

리스타델라비반데

1 사프란 리소토로 둘러싸인, 미리 소금을 친 프티 프아

2 민물 갑각류와 할바⌐로 둘러싸인 로스트 비프

3 결정화된 피스타치오를 솔솔 뿌린, 맥주에 띄운 소시지

4 기름에 지진 팬케이크로 마시는 딸기 주스

5 납작한 정사각형의 감자 폴틸리아*에 각각 담긴 꿀과
 로마 카스텔리 와인(번갈아 가며 마신다)

6 코냑의 바다에 띄운, 씨를 발라 토스카나 와인을 채운
 복숭아

7 얼린 밀라노의 미네스트로네⌐와 안초비를 채운
 대추야자로 채운 뒤 양념에 재운 장어

제조법: 미래주의 항공시인 마리네티

⌐ halva: 터키와 중동지역에서 즐겨 먹는 단과자의 일종.
⌐ minestrone: 파스타나 쌀을 넣어 걸쭉하게 끓여 만드는
 이탈리아의 채소 수프.

144

미래주의 공식 만찬

|

미래주의 공식 만찬은 모든 공식 연회를 망치는, 다음과 같은
심각한 결함을 척결한다.

> 첫째: 같은 식탁에서 먹는 이들과 처음 대면해 생기는
> 어색한 침묵
> 둘째: 외교적인 예의 탓에 생기는 대화의 회피
> 셋째: 해결 불가한 세계적 문제 탓에 생기는 시무룩함
> 넷째: 국경의 난리법석
> 다섯째: 지루하고 파리하며 구슬프고 뻔한 요리

공식적인 미래주의 저녁 식사는 포르투나토 데페로의 거대한
패널로 장식된 큰 홀에서 진행해야 마땅하다. 폴리비비타*와
트라이두에*를 빠르게 돌린 뒤, 스가나치아토레←가 앉은 채로
진행을 한다. 스가나치아토레는 외교 단체나 정당에 소속되어
있지 않지만 관료주의의 젊은 기생충 가운데 가장 지적이고
저질 농담을 잘하기로 정평 난 참가자가 맡는다.

스가나치아토레는 낮은 목소리로, 그러나 스스로를 천박하게
전락시키지는 않는 방식으로 굉장히 질 낮은 농담을 세 가지
이야기할 것이다. 연이은 농담에 참가자들이 웃음을 터뜨리면
그사이에 타피오카와 우유의 허섭한 수프가 수도원의 합에

↖ sganasciatore: 이탈리아어 sganasciare(턱뼈가 빠지게 하다)에서
파생된 sganasciata(큰 웃음)와 '~을 하는 기계나 사람'을 뜻하는
어미 -ore가 결합된 단어. '큰 웃음을 주는 사람'을 뜻한다.

담겨 한층 더 웃음을 자아내는 한편 모든 사교술과 낯가림을
몰아낼 것이다. 그리고 다음 요리가 이어 등장한다.

1 '제네바에 등장한 식인종들': 원하는 대로 잘라 기름,
 식초, 꿀, 적후추, 생강, 설탕, 버터, 사프란 리소토와
 묵은 바롤로 와인에 찍어 먹는 날고기이다.

2 '국제 연맹': 검정 살라미 소시지와 초콜릿 커스터드를
 채운 작은 페이스트리를 우유, 계란, 바닐라의 크림에
 띄워 낸다(이 요리를 맛보는 동안 열두 살짜리 소년
 검둥이가 식탁 아래 숨어 여성의 다리를 간지르고
 발목을 꼬집는다).

3 '고체 조약': 속에 아주 작은 니트로글리세린 폭탄을
 채운 색색의 누가 성이다. 종종 폭발해 연회장을
 전장의 냄새로 채운다.

페랄차르시의 때가 오면 공식 저녁 식사의 주최자가 등장해
행사 때마다 해온 변명을 늘어놓는다. 적도에서 딴 천상의
과일이 도로 사고와 열차 탈선으로 도착이 지연되고 있다는
둥, 기가 막히게 건축적인 아이스크림이 말을 안 듣고 주방에서
방금 주저앉았다는 둥 하는 변명이다.

식사 참가자들은 발언이나 잘난 체하는 농담, 야유
등으로 맞받아치지만, 그에 아랑곳하지 않고 주최자는
계속해서 왔다 갔다 하며 변명을 늘어놓는다. 이를 30분 동안

계속한 뒤 기적적인 과일 대신 바로 그날 밤 술에 잔뜩 취한 늙은 주정뱅이를 강제로 끌어다가 데려온다.

　　논리적으로 따져보면 그는 술을 더 달라고 할 것이다. 그럼 무장해제, 조약의 변경과 재정 위기의 가능한 해법에 대해 두 시간 동안 이야기하는 조건으로 최고의, 질 좋은 이탈리아 와인을 잔뜩 먹인다.

제조법: 미래주의 항공시인 마리네티

결혼 피로연

|

통상적인 결혼 피로연은 일견 호사스러운 축제의 분위기
아래로 천 가지의 문제를 감추고 있다. 결혼하는 두 사람이
지성, 성, 번식, 직업, 경제 면에서 행복할 것인가?

모두가 로켓 발사의 성공이라도 기원하는 양 손가락과
혀끝에 두려움을 담아 성공을 기원한다.

장모는 열광하며 축하의 말, 충고, 연민의 표정과 가짜
즐거움의 눈초리를 쏟아낸다. 예비 신부는 이미 천사의 품에
안겼고, 예비 신랑은 단장과 치장을 잘 마쳤다. 사촌들도
준비를 끝냈으며, 신부의 친구들도 한껏 치장하고 질투로
무장했다. 아이들은 결혼식의 단과자를 잔뜩 챙기고 나뒹굴며
결혼 예복에 오렌지꽃을 짓뭉갠다. 다들 이렇게 어지럽고
입맛을 진정시켜야 하는데다가 속도 불편해 음식을 먹거나
맛보지 않는다. 따라서 결혼 피로연에는 아슬아슬한 마음에
균형을 잡아줄 수 있는 음식을 낼 수 있어야 한다.

모두가 알고 사랑하는 수프(메추리 육수에 끓인 쌀과 닭
간, 콩)를 합에 담아 요리사가 세 손가락으로 높이 떠받들고
왼다리로 통통 뛰어 나와 낸다. 과연 그는 식탁에 다다를 수
있을까? 만약 자빠진다면 웨딩드레스에 튀어 얼룩질 것이니,
신부는 멋대가리 없고, 지나치게 희어빠진 드레스를 만회할
좋은 기회를 얻을 것이다.

만약 그가 넘어지면 모두가 손을 보태 치운다. 신랑은

 서양 결혼식의 신부 머리 장식.

침착함을 유지하는 한편, 바로 달려 나가 밀라노 사프란 리소토와 죄의 색깔을 띤 송로버섯이 하나 가득 담긴 쟁반을 이고 등장한다. 이 요리마저 자빠진다면 웨딩드레스는 아프리카의 사구처럼 노랗게 물들 것이며, 예상치 못한 아주 짧은 여행 덕분에 시간을 많이 벌 수 있을 것이다.

다음으로는 제정신 아닌 사냥꾼이 미친 듯이 칭찬하는 버섯볶음이 등장한다.

"비로 젖은 피스토이아의 숲에서 자고새와 멧토끼를 잡는 사이에 제가 채집한 버섯입니다. 근시로 구분 못 하는 불상사만 아니라면 독버섯만은 골라내고 전부 모았지요. 어쨌든 맛있게 조리했으니 용기를 내어 드셔보십시오. 독버섯도 끼어 있을 것 같기는 하지만 일단 저부터 주저하지 않고 먹어보겠습니다."

자연스레 영웅 경쟁이 벌어진다.

"너무 맛있어요." 신부가 말한다.

"그대, 두렵지 않은가요?"

"당신이 저지를 불륜에 비하면 훨씬 덜 두려워요, 야수 같은 사람!"

그러자 모든 결혼 피로연에 꼭 끼는 재담꾼이 잰걸음으로 등장더니 배를 움켜쥐고 소리를 지르기 시작한다. 꾀병을 부리는 걸까, 아니면 정말 알 수 없는 음식 탓에 병이 난 걸까?

어떻대도 상관은 없다. 모두가 웃었다. 많은 이가 버섯을 먹었다. 요리사가 분노에 휩싸인 채 사직서를 던졌다. 사람들이 저어어어얼대로 문제없고 저어어어얼대로 안전한 버섯이라고

장담한 사냥꾼의 말은 의심 않고, 자신이 조리한 음식을
의심했다는 사실에 상처받았기 때문이다.

모두에게 페르네트 리큐어가 돌아갈 차례이지만,
사냥꾼의 능변이 가시지 않은 분위기에서 향신료로 맛을 낸
와인에 익힌 멧토끼와 자고새가 등장한다. 사냥꾼이 손수
매달아 잘 숙성시킨 자고새의 살을 두들겨 럼에 담갔다가 묵은
로비올라 치즈와 함께 만든 요리다. 사냥꾼의 별미이다.

사냥꾼의 말에 매료되고 소아베*의 달콤한 향에 취한
참가자들은 바르베라와 바롤로로 넘겨가며 음식을 열심히
먹는다. 사냥꾼이 다시 입을 연다.

"모든 자고새 가운데 가장 살이 오른 놈은 10킬로미터나
쫓아다니며 잡았습니다. 골짜기의 이쪽 끝에서 저쪽 끝까지
다니며, 맨 바닥까지 내려갔다가, 강으로 나갔다가 다시 언덕을
올라왔습니다. 그 아름다운 적갈색 깃털은 언제나 기억할
겁니다. 이제 마침내 잡았지만 살아 있는 것 같아요. 아니 정말
아직 움직이는 것 같습니다."

"벌레가 잔뜩 꼬여서 움직이는 것 같이 보이는 것
아니오?" 까불이가 외쳤다.

그리고 긴 침묵이 행복과 놀라운 버섯, 역동적인 자고새를
뒤죽박죽 소화시키느라 열이 잔뜩 오른 위에 나쁜 영향을 미칠
여느 아이스크림 대신 참가자들을 마비시킨 것 같았다.

제조법: 미래주의 항공시인 마리네티

* Soave: 이탈리아 화이트와인의 한 종류.

경제적인 저녁 식사

|

1　'총체적인 시골풍': 사과를 오븐에 구운 뒤 우유의
　　바다에 삶은 콩을 채운다.

2　'시골 범죄': 가지를 토마토에 익힌 뒤 안초비를 채워
　　시금치와 렌틸콩 폴틸리아로 각각 절반씩 구성된
　　받침에 올려 낸다.

3　'도시 고추': 커다란 홍파프리카에 설탕 입힌 상추를 싼
　　익힌 사과 폴틸리아를 채운다.

4　'홍수에 잠긴 황혼의 숲': 와인에 익힌 엔다이브에
　　설탕을 입힌 삶은 콩을 꿴다.

재능 있는 낭독자가 국가 공인 미래주의 시인 파르파의 웃기는
구절을, 막힌 배기관 같은 목소리로 읊는 걸 들으며 위의
요리를 먹는다.

제조법: 미래주의 항공시인 마리네티

총각 저녁 식사

ㅣ

혼자 식사할 때 흔히 빠지는 함정을 피할 수 있도록 미래주의
요리가 나섰다.

1 반인간적인 고독은 장의 생기를 치명적으로 앗아간다.
2 명상의 무거운 침묵은 음식의 맛을 망치고 무거움을
 불어넣는다.
3 살아 있는 육체적 존재인 인간이 없으면 살의 영역에만
 갇혀 있게 된다.
4 혼자 먹을 경우 지루함을 쫓고자 빨리 씹을 수 있다.

미래주의자 타토, 베네데토, 도토리와 미노 로소의 항공회화와
항공조각으로 장식된 식당에서 아코디언으로 만든 네 다리가
달린 식탁 위에, 가장자리가 종으로 장식되어 딸랑거리는 접시
위로 음식 초상이 오른다.

1 '금발 음식 초상': 긴 마늘 두 쪽과 썰어 삶은 양배추,
 작은 양상추 잎이 딸린 아름다운 송아지 통구이
 조각이다. 꿀에 절인 작은 래디시의 귀걸이를 대롱대롱
 달아 장식한다.
2 '갈색 머리 친구의 음식 초상': 잘 만든 페이스트리
 얼굴—초콜릿 콧수염과 머리칼—에 우유와 꿀의

큰 눈, 감초 사탕의 눈동자를 단다. 반 가른 석류는
입이다. 국물에 익힌 천엽으로 멋진 넥타이를 매어
준다.

3 '아름다운 나신 음식 초상': 작은 크리스털 접시에
신선한 우유를 가득 담고 삶은 거세수탉의 허벅지 두
대를 담은 뒤 제비꽃잎을 전체에 뿌려 마무리한다.

4 '적의 음식 초상': 크로메나의 누가 일곱 쪽 위를 움푹
파 각각 식초를 담고 큰 종을 옆에 매달아 낸다.

제조법: 미래주의 항공시인 마리네티

급진파 연회

|

이 연회에서는 아무도 앉아서 식사하지 않으며, 오로지
향으로만 포만감을 이끌어낸다. 그리고 참가자는 이틀까지
식탁에 붙어 있어야만 할 수도 있다. 연회는 (마리네티가
설계하고) 프람폴리니가 시공한 전용 별장에서 벌어진다. 가장
넓고 바다다운 바다와 가장 호수다운 호수—느리고 게으르고
버려지고 정체된—를 가르는, 혀처럼 튀어나온 부지에 자리
잡은 별장이다.

별장에는 참가자의 손가락 밑에 딸린 자판을 통해 열 수
있는 프랑스식 전동 창문이 달려 있다. 첫 번째 창은 호수의
냄새를 왕창 들이고 두 번째는 헛간과 그에 딸린 창고의 과일,
세 번째는 바다와 그에 딸린 수산시장, 그리고 마지막 창은
온실과 그에 딸린 회전 이동로를 미끄러져 움직이며 자라는
희귀한 식물의 냄새를 들인다.

연회는 8월 저녁에 연다. 별장 주변의 냄새가 최대치로
올라가는 시기이기 때문이다. 운하의 수문을 닫아놓듯 창문을
닫아 냄새를 바깥에 머무르게 한다. 열한 명의 참가자(여성
다섯, 남성 다섯, 중성 하나)가 각각 선풍기를 가지고 원하는
냄새를 몰아 즐긴 다음 강력한 환풍기가 설치된 구석으로
보낸다. 연회가 시작되기 전에 참가자들은 미래주의 시인
세티멜리의 〈가을의 송시〉와 미래주의 시인 마리오 카를리의
〈숫염소와의 인터뷰〉를 낭독한다.

평행육면체 모양의 식탁을 따라 다음의 음식들이 달리는 자동차처럼 사라졌다 다시 나타났다 하며 움직인다.

1 증발기가 딸리고, 크림의 파도가 치는 시금치 바다에 씻긴 밀라노 리소토의 성처럼 생겼으며 냄새를 풍기는 음식 조각

2 증발기가 딸리고, 튀긴 가지로 만든 배처럼 생겼으며 냄새를 풍기는, 바닐라, 아카시아꽃과 적후추를 솔솔 뿌린 음식 조각

3 증발기가 딸리고, 대추야자 잼이 채워진 작은 홍파프리카 섬을 둘러싼 초콜릿 호수처럼 생겼으며 냄새를 풍기는 음식 조각

흰 비단과 높고 빛나는 모자를 쓴 소년 주방 견습생 세 명이 박차고 들어와 외치면 냄새를 풍기는 세 음식 조각이 갑자기 멈춘다.

"여러분은 지도자이지만 폭도이기도 합니다! 우리 위대한 예술가가 준비한 이 맛있는 음식을 먹을 것입니까, 안 먹을 것입니까? 계속 웅성거리면 쫓아내겠습니다!

중성인 사람이 희망찬 지진계처럼 떤다.

그리고 소년들은 사라진다.

시끌벅적하고 길고 큰 울림이 5분간 지속된다.

그리고 멈춘다. 프랑스식 창문이 스르륵 열리며 천천히

들려오는 개구리 울음소리가 고요를 깨뜨리고, 물에 푹 젖은 풀과 불에 탄 채 오래 방치된 갈대에서 풍기는 암모니아와 석탄산 냄새가 훅 끼친다. 참가자들은 손을 부채처럼 만들어 호수 쪽으로 난 창문으로 들어오는 냄새를 막으려 든다.

그리고 과일 창고로 난 창문이 열리며 사과, 파인애플, 모스카토 포도, 캐럽 ╱ 냄새가 각각 순서대로 방으로 밀치고 들어온다. 중성인 사람이 앵앵거리는 소리가 새어나오지만, 곧 백 갈래의 꿈틀거리며 미끈거리는 해변의 짠내가 다른 창문으로 비집고 들어와 파도의 거품이 이는 만과 새벽의 고요하고 신선하며 푸른 정박지의 이미지를 상기시킨다.

중성인 사람이 정신을 차리고 말한다. "최소한 굴 열두 개와 마르살라 두 잔."

허나 너무나도 나긋나긋하고 풍성해 도저히 거부할 수 없는 장미 향이 바다와 은빛 물고기를 밀어내며 중성인 자의 주문을 취소해버린다. 정신을 차리지 못한 열한 개의 입은 맹렬히 허공을 씹어대기 시작한다.

중성인 사람이 중얼거린다.

"아름다운 요리사여, 제발 먹을 걸 좀 주시오. 아니면 우리는 동석한 무례한 남성들이 여성 손님 다섯 명의 싱거운 살점을 물어뜯는 걸 볼 것이오."

다들 두려움에 몸서리친다. 그리고 법석을 부리고 발을 떨며 걷는다. 요리사가 이런 광경을 들여다보고 사라진다. 작은 전기 선풍기가 모든 냄새를 지운다. 그리고 향이 퍼진다. 아주

╲ carob: 콩과로 분류되는 상록식물. 초콜릿 향이 난다.

섬세하고 강하며 달콤하고 썩은, 온실에서 재배한 붓꽃의 냄새다. 냄새는 온실에서 빠져나와 똑같지만 더 강렬한 호수의 향과 만난다. 두 향이 삶, 육신, 사치, 죽음을 합성해 열하나의 굶주린 입맛을 채워준다.

제조법: 미래주의 항공시인 마리네티

패기의 저녁 식사

|

소설 «강철 벽감»에서 F. T. 마리네티는 저녁 식사 동안 감각이 무뎌지는 걸 막기 위한 몸부림에 대해 다음과 같이 묘사했다.

1918년 6월 1일 저녁, 발 다스티코의 가파른 산골짜기에 굳게 자리 잡은 포격수의 관측소에서 우리 남자들은 즐겁게 먹고 마시고 있었다. 일몰의 길고도 긴 햇살의 포크가 우리 포크에 얽혀 피처럼 붉고 김을 내뿜는 스파게티를 돌돌 만다. 스무 명에 이르는 장교, 중위, 대위, 즐겁고 우쭐대는 스퀴오니 대령이 식탁 머리에 자리 잡았다. 충성스럽게 침묵을 지키는 입이 풍성한 기도를 씹어 먹느라 머리가 접시 쪽으로 기운다.

하지만 아주 젊은 남자들은 침묵이 못마땅하다. 웃고 싶고 무엇이라도 하고 싶다. 그들은 활발하고도 짓궂은 나의 상상력을 알아 곁눈질로 행동을 촉구한다. 식탁에 침묵이 너무 크게 감돌고, 훌륭한 의사는 파스타를 먹느라 정신이 심각하도록 팔려 있다. 네 입만에 배를 채우고 일어나 포크에 가득 감은 파스타를 휘두르며 나는 큰 소리로 말했다.

"여러분, 감각이 무뎌지지 않도록 오른쪽으로 두 자리씩 재빨리 옮겨 앉으십시오!"

그러고는 접시, 잔, 빵, 칼을 최대한 집어 들고는 옆자리에 앉은 이를 오른쪽으로 거칠게 밀었다. 그는 머뭇거리며 몸을 움직이고 모든 것을 집어서는 오른쪽으로 밀었다. 젊은

남자들은 기꺼이 몸을 움직였으나 의사는 콧방귀를 뀌고 툴툴거리며 소리를 질렀다. 그래서 젊은 남자들이 그의 짐을 덜어주었다. 마카로니 한 접시가 뒤집혀 그의 웃옷에 자리를 잡았다. 잔이 부딪혔다. 와인이 쏟아졌다. 웃고 소리 지르고 소란을 떨었다. 그들은 모두 의사가 포도라도 되는 양 밀고 밟았다. 그에게서 절규가 새어나왔다.

난장판을 정리하고자 명령을 내렸다.

"그만 움직이시오! 모두 자리에 앉으시오! 하지만 귀를 기울이시오. 여러분들의 감각은 여전히 무뎌 있소이다. 그리고 당신, 친애하는 의사선생, 가장 숭고하고 귀중한 미덕이 신축성임을 잊지 마시오. 신축성 없이 어떻게 혹, 티눈, 매독, 귀 염증을 치료하고 상관의 결단력이 약해지는 것을 막을 수 있겠소? 신축성 덕분에 우리는 카포레토에 이어 카르스트를 포기하고 마음이 우는 후퇴 속에서도 웃을 수 있었소. 탄성 없이 어떻게 오스트리아-헝가리의 구시대적 잔재를 쳐부수고 승리를 거둬 이탈리아를 완전히 새롭게 일으킬 수 있었겠소? 친애하는 의사 선생, 미래주의의 신축성으로 구시대적 욕망을 극복하시오! 명령이오!"

모두가 웃었다. 의사는 놀란 표정으로 나를 보았다. 그를 희롱하듯 위협하며 나는 명령했다.

"감각이 무뎌지지 않도록 접시와 잔을 손에 드시오! 모두가 줄지어 식탁 주변을 빙빙 도시오!"

난장판이 벌어졌다. 모두가 소리를 지르고 서로를 밀쳤다.

오스트리아 접경지인 카포레토와 슬로베니아 접경지인 카르스트 모두 1차 세계대전 당시 전투 지역이었다.

그만하시오!, 내려놓으시오! 주먹이 오가고 사람이 뒹굴었다.
제발 좀! 휘두르고 구르고 던졌다. 하지만 젊은 남자들은
작정하고 모든 이를 식탁의 난장판으로 끌어들였다. 대령은
이 괴이한 놀이를 매우 즐겼다. 오직 의사만이 즐기지 않았다.
의사는 어디 있지? 그는 어디로 간 걸까? 모두가 그를 찾았다.
그는 파스타 접시를 들고 테라스로 도망쳤다. 이리, 이리로
와서 공격! 그리고 저녁 식사는 혼란과 이합집산, 왁자지껄한
웃음으로 막을 내렸다. 붉게 타오르는 일몰과 수정처럼 빛나는
구름, 수북한 금색의 권운이 보라색 도기 꽃병에 담겨, 찬란한
항공 연회가 베네치아 평원의 조각보 위 봉우리에 걸렸다.
의사를 둘러싸고 나의 친구들이 미래주의 농담의 찬가를
불렀다.

　　　이로 이로 이로 픽 픽
　　　이로 이로 이로 팩 팩
　　　마아아-가아아-라아아
　　　마아아-가아아-라아아
　　　란란 자아아프✎

이렇게 그들은 향수를 죽였다.

 이 시는 마리네티가 1916년에 쓴 〈미래주의 행진곡〉(Marcia Futu-
rista)의 일부이다. 글자를 하나의 그래픽 요소로 보았던 마리네티는
이로(iro)에서 란란 자아아프(RAN RAN ZAAAF)까지 글자 크기를
점점 키워가며 시를 써 소리가 점점 커지는 듯한 인상을 주고 있다.

Marcia futurista

Parole in libertà di Marinetti

(Cantata per la prima volta,
da Marinetti, Cangiullo e Balla,
nella Galleria Futurista di Roma).

Irò irò irò -pic pic
Irò irò irò paac paac

MAAA GAAA LAAA
MAAA GAAA LAAA

RANRAN ZAAAF

RANRAN ZAAAAAAF

ZANGTUMBTUMB
ZANGTUMBTUMB

fi caz mi pi fi caz ni pi
za na tu za na tu

fi caz mi pi pi pi pi pi pi
za na tu tu tu tu tu tu
pi
tu
Irò irò irò pic pic
Irò irò irò paac paac

MARINETTI, futurista

마리네티의 자유언어 시 ‹미래주의 행진곡›.

패기를 위해 우리는 다음과 같은 음식을 제안한다.

1 '달리는 걸음': 쌀, 럼, 적후추로 만드는 요리
2 '최고의 속력': 설탕실 200가닥을 공으로 뭉쳐서
 파인애플로 감싼 뒤 발포 아스티에 담근다.
3 '자동차 사고': 누른 안초비의 반구에 대추야자
 폴틸리아의 반구를 붙인 뒤, 마르살라에 재운 크고
 아주 얇은 햄으로 감싼다.
4 '바퀴 탈락': 개똥지빠귀 네 마리를 노간주나무와
 세이지＊를 듬뿍 써 굽고, 하나는 머리를 떼어낸 뒤
 뭉쳐 이탈리아 오드콜로뉴를 뿌린 폴렌타에 넣는다.
5 '수류탄': 크레모나 누가의 공을 크고 아주 레어로
 익힌 스테이크로 싼 뒤 시라쿠사의 모스카토 와인을
 뿌린다.

운동복 차림에 소매를 걷어붙인 참가자들은 체육관의
문 밖에서 기다린다. 한편 둥글게 굴려 만든 음식을 작은
피라미드 모양으로 쌓아 둔다. 문이 열리면 모두 입을 벌리고
손을 내밀며 맹렬한 공격 태세를 취한다. 다른 참가자를
걷어찰 수 있는 이가 그 입과 손으로 최고의 식사를 경험할
수 있다. 하지만 가장 능수능란한 이는 움베르토 보치오니의

＊ sage: 소화불량, 신경통 등에 쓰이는 약용식물. 치즈, 소시지,
가금류 요리에 향신료로 쓰기도 한다.

위대한 그림 <축구 선수>로부터 영감을 얻어 스무 개쯤의 음식 공을 자기 차지로 만든 뒤 창문과 발코니를 뛰어넘어 시골로 도망친다. 입, 이, 손이 쫓아간다. 열린 입으로 미식 전투를 마무리한다. 참가자들은 음식 공을 쟁여두지 않고 바로 먹는다.

제조법: 미래주의 항공시인 마리네티
미래주의 항공화가 필리아

산텔리아의 건축적 저녁 식사

|

1931년 시인 선발 대회(경연 주제 '산텔리아') 수상자 파르파를 기리기 위해 공간에 특히 더 집중하는 건축적 저녁 식사가 열렸다. 참가자들은 600킬로미터 밖에서 전화선으로 연결되어 수상자를 기린다. 시인으로는 에스코다메, 산친, 제르비노, 비토리오 오라치, 크리메르, 마이노, 판돌포, 자코모 자르디나, 치벨로, 벨론치, 부라스카, 로뇨니, 바사리, 소게티가, 화가로는 파도바 파의 도르말, 볼톨리나와 데조르조가, 그리고 미래주의 및 전위 예술 그룹 '합성'파의 알프 가우덴치와 베르체티가 로마에 있는 미래주의 운동 본부 사무실에 함께 모였다. 그들은 어린이처럼 손을 써서 저녁을 먹었으며 탑, 마천루, 함포, 공항 활주로, 전망대, 운동장, 군용 평저선(平底船), 고가 철도 등을 잇달아 짓고 또 먹었다.

사각 페이스트리 300개(높이 3센티미터)를 들인 구축 과정이었다. 압축 버터 시금치 평행육면체 여덟 장(두께 10센티미터), 크레모나 누가 원통 열 개(높이 30센티미터), 밀라노식 리소토 공 여섯 개(지름 10센티미터), 차가운 미네스트로네의 피라미드(높이 40센티미터), 대추야자 페이스트 튜브 20개(높이 1미터), 타원형 바나나 페이스트 다섯 개(높이 20센티미터)도 썼다. 우유에 익힌 대구 일곱 판(높이 60센티미터)도 썼다.

미래주의자들은 압축 파스타로 된 먹을 수 없는

원통(각각 15-60-100 또는 300센티미터 높이)에 앉아
식사했고, 이로써 미래주의 주택을 더 잘 지을 수 있게 되었다.

제조법: 미래주의 항공시인 마리네티
미래주의 항공화가 필리아

1931년 개최된 미래주의 시 경연대회를 말한다. 당시 한
신문에 게재된 공고에 따르면, 심사위원은 마리네티였으며
1등 수상자에게는 "새로운 시와 새로운 기계 미학의 상징인
알루미늄관을 시상"한다고 쓰여 있다. 주제는 "산텔리아와
세계적 미래주의 건축"(Sant'ellia e l'architettura futurista
mondiale)이었다.

조종석의 항공회화 저녁 식사

|

자동 안정화 장치가 딸린 거대한 드베르나르디 ↙ 기체의
널찍한 조종석에서, 비행고도 1000미터 위의 공중 봉우리와
구름에 걸린, 미래주의 화가 마라스코, 타토, 베네데타,
오리아니와 무나리의 항공그림에 둘러싸인 채, 참가자들은
바닷가재 다섯 마리의 속살을 껍데기에서 온전히 분리해
전기가 흐르는 바닷물에 삶는다. 그리고 계란 노른자 폴틸리아,
당근, 타임, 마늘, 레몬 껍질, 바닷가재 알과 간, 케이퍼와 함께
다시 껍데기에 넣는다. 껍데기에는 메틸렌블루로 파란 얼룩을
여기저기 넣는다.

　다음으로는 바닷가재 다섯 마리를 커다란 툴리오
달비솔라의 항공도기에 담는다. 이상하게도 바닷가재는
스무 가지 다른 종류의 샐러드 위에 서로 거리를 조금씩 두고
담는데, 전체의 모양은 사각형을 이룬다.

　그리고 참가자들은 발포 아스티와 바롤로가 섞인 작은
도기 종루를 주먹에 쥐고 마을, 농장, 밭을 빠르게 지나치며
먹는다.

제조법: 미래주의 항공시인 마리네티
미래주의 항공화가 필리아

de Bernardi: 1차 세계대전에 참전했던 유명한 이탈리아 조종사.
자동 안정화와 관련된 제어 시스템을 발명했다.

조종석의 항공조각 저녁 식사

삼발기¹의 거대한 조종석에서 미래주의자 미노 로소와 타야트²의 금속 항공조각에 둘러싸인 채로, 참가자들은 감자가루, 진주양파, 계란, 새우, 가자미 살, 토마토, 바닷가재 살, 스펀지 케이크, 다진 비스킷, 바닐라 향을 첨가한 백설탕, 설탕 입힌 과일, 그뤼에르 치즈의 곤죽을 준비해 넉넉한 토스카나의 빈 산토에 담근다. 그리고 산, 골짜기, 곶이나 작은 섬 모양의 틀 열한 점(미리 버터를 바르고 밀가루를 두른)에 채운다. 그리고 전기로 굽는다.

다 구운 파이는 틀에서 꺼내 조종석 한가운데의 거대한 쟁반에 담아 낸다. 그사이 참가자들은 기체 밖에서 바람이 권운과 적운을 가지고 노는 것처럼 폭신하게 올린 계란 흰자 덩어리를 게걸스레 먹어치운다.

제조법: 미래주의 항공시인 마리네티
미래주의 항공화가 필리아

¹ 엔진이 세 기인 항공기.
² Thayath: 디자이너 에르네스토 미카헬스(Ernesto Michahelles)의 가명.

미래주의 항공시 저녁 식사

|

식사는 고도 3000미터에 오른 삼발기의 조종간에서 벌어진다.
하늘의 반쪽은 청옥 빛깔 자개를 닮은 반달이 아련하게
빛나고, 다른 반쪽은 기다란 황금색 전갈이 구름을 물들이고
있다.

바로 아래에는 고체 상태의 은처럼 보이는 강이 꿈틀대는
장어의 형상을 한 하구를 지나 만조의 바다로 흘러든다.
해수면은 점점이 박힌 니켈 색 달빛으로 반짝인다.

오른쪽 창에는 나무와 유리로 만든 되새와 종이
짤랑거린다. 덕분에 꿀 알갱이에서 신맛을 느낀다. 구름으로
서서히 방울져 떨어지는 아니스 씨 잼을 빨아 먹기 위해 시선을
창문 너머 왼쪽으로 옮긴다. 세 명의 참가자 앞에 놓인 둥근
고도계가 3000미터를 먹었다고 알린다. 고도계 옆에 놓인
회전속도계가 2만 회전을 먹어치웠노라고 알려준다. 고도계
반대편의 속력계는 200킬로미터를 소화했노라고 알려준다.

한가운데에 자리 잡은 참가자의 위는 소화가 잘 안
되는 추상시의 자살적 달 리큐어의 자극적인 위력을 위산의
힘을 빌려 교정한다. 한편 오른쪽 참가자는 입으로 영원한
아프리카의 여름에 의해 금빛으로 빛나는 형광 황적색을 입힌
관을 빨아들인다.

움직임. 가벼움. 영원의 저작(咀嚼). 수직 이륙.
일상으로부터 탈출. 예술적 위력의 고도가 계속 상승한다.

따뜻하고 부드러운 사랑이 저기 있다. 손은 쓸 수 있지만 필요 없다. 위장이 치명적으로 꿈틀거린다. 미래주의 항공시인의 입에는 그리스의 시인에게 영감을 불어넣어 주었던 벌꿀을 좀 더 넣어준다.

<div align="right">

제조법: 미래주의 항공시인 마리네티
미래주의 항공화가 필리아

</div>

촉각의 저녁 식사
|

미래주의 화가인 데페로, 발라, 프람폴리니와 디울게로프의
도움을 받아 주최자가 사려 깊게 준비했다. 각각 스펀지,
코르크, 사포, 펠트, 은박지, 솔, 철수세미, 판지, 비단, 주단
등으로 만든 잠옷을 손님 수만큼 준비했다.

　저녁 식사 몇 분 전에 각 참가자는 잠옷 가운데 한 벌을
골라 혼자서 착용한다. 그리고 어두워 아무것도 안 보이며
가구도 없는 휑하고 넓은 방에 모인다. 한 치 앞도 볼 수 없는
상황에서 각자 촉각으로 영감을 얻어 저녁 식사 동반자를
고른다.

　동반자를 고른 뒤에는 식당에 모여 각자에게 준비된
두 사람 몫의 식탁에 자리를 잡는다. 잠옷 재료의 감촉에만
의존해 고른 상대를 발견하며 놀란다.

　그리고 다음의 리스타디비반데가 등장한다.

1　'폴리리듬 샐러드': 접객원이 왼쪽에는 회전 손잡이가
　　달리고 오른쪽엔 도자기 대접의 절반이 고정된
　　상자를 가지고 등장한다. 대접에는 드레싱을 두르지
　　않은 양상추잎, 대추야자와 포도가 담겨 있다. 각
　　참가자는 날붙이를 쓰지 않고 왼손으로 손잡이를
　　돌리며 오른손으로 대접의 내용물을 집어 먹는다. 이
　　과정에서 상자는 일종의 리듬을 만들어내고, 접객원은

참가자가 먹는 동안 장엄한 기하학적 몸짓을 그리며
천천히 춤을 춘다.

2 '마법 음식': 작은 듯한 공기에 담아 촉감이 거친
재료로 덮어 낸다. 공기는 반드시 왼손으로 들고
오른손으로 무엇인지 모르는 내용물—공 모양—을
건져 먹는다. 공은 캐러멜로 만들어졌으나 속에는 각각
다른 재료(설탕 입힌 과일이나 날고기, 마늘, 바나나
폴틸리아, 초콜릿, 고추 조각 등)를 채웠다. 따라서
참가자는 어떤 맛을 느낄지 모른다.

3 '촉각 텃밭': 커다란 접시에 날것 또는 익힌 녹채를
다양하게 담아 드레싱이나 소스 없이 낸다. 채소는
마음대로 먹을 수 있지만 손을 쓰지 않고 고개를 숙여
입으로 먹어야만 한다. 그래야 녹채의 맛과 질감을
뺨과 입술의 피부로 느껴 참맛을 볼 수 있다. 참가자가
씹기 위해 머리를 들 때마다 접객원은 라벤더 향과
오드콜로뉴를 얼굴에 뿌린다.

촉각에 오롯이 의존하는 식사이므로 요리 사이마다 참가자는
손가락을 다른 참가자의 파자마에 사정없이 문지른다.

제조법: 미래주의 항공화가 필리아

합성 이탈리아 저녁 식사

|

이탈리아의 요리 세계는 외국인에게 언제나 미식의
대상이었다. 오늘날 우리도 이탈리아의 요리 세계를 맛볼 수는
있지만 한자리에서 모든 지역 음식을 주문해 과수원과 평원,
정원의 모든 맛과 향을 음미하기란 불가능한 일이다. 그러므로
나는 이탈리아를 합성한 다음의 식사를 제안한다.

파란색 천장의 정사각형 방, 유리에 그린 거대한 미래주의
그림으로 네 벽을 두른다. 각각 데페로의 알프스 풍광,
도토리의 야트막한 언덕이 뒤로 깔린 호수와 평원의 정경,
발라의 화산 지형, 프람폴리니의 작은 섬들로 활기를 띠는
남쪽 바다이다. 식사 전에 참가자는 메틸렌으로 손을 파랗게
물들인다.

식사가 시작되면 첫 번째 벽이 빛을 내고 기하학적으로
표현한 흰색과 갈색의 산, 녹색 소나무가 솟아오른다. 방은
봄의 싱그러움을 느낄 수 있는 온도를 유지한다.

그리고 첫 번째 코스인 '알프스의 꿈'이 등장한다. 작은
타원형의 얼음 조각들로 감싼 밤 페이스트를, 두껍게 썬 사과
원반 위에 올리고 견과류를 점점이 뿌린 뒤 프레이사˂ 지방
와인에 담가 낸다.

첫 번째 벽이 어두워지고 두 번째 벽이 빛난다. 평원의
옥색과 농장의 적색이 빛난 뒤 굽이치는 언덕의 토색과 호수의
금속성 청색에 자리를 내어준다. 방의 온도가 올라간다.

˂ Freisa: 피에몬테 지방에서 자라는 적포도 품종.

그리고 두 번째 요리 '문명화된 야취(野趣)'가 등장한다. 부드럽고 큰 장미잎 틀에 모양을 잡은 밥과 뼈를 발라낸 개구리 고기, 아주 잘 익은 체리로 이루어졌다. 참가자들이 먹는 동안 접객원은 따뜻한 제라늄의 향을 코 밑에 뿌린다.

두 번째 벽이 어두워지고 세 번째 벽이 빛난다. 맹렬한 베수비우스 화산의 역동적인 분위기가 감돈다. 방은 여름의 온도로 올라간다.

세 번째 요리 '남부의 제안'이 등장한다. 거대한 회향 구근에 래디시와 씨 바른 올리브가 박혔다. 얇게 저민 양 통구이 고기로 감싸고 카프리섬의 와인에 담긴 채로 등장한다.

세 번째 벽이 어두워지고 마지막 벽이 빛난다. 작은 섬의 아름다움이 거품을 내는 바다에서 빛난다. 방의 온도가 무덥게 올라간다.

네 번째 요리인 '식민지의 본능'은 대추야자, 바나나, 오렌지, 게, 굴, 캐럽을 채운 거대한 숭어로, 마르살라 1리터 위에 띄워 낸다. 카네이션, 금작화, 아카시아의 강렬한 향을 공기 중에 뿌린다.

식사가 끝나면 네 벽 모두에 빛을 밝히고 파인애플, 생배, 월귤과 섞은 얼음을 내놓는다.

제조법: 미래주의 항공화가 필리아

지리학 저녁 식사

|

1 – 알루미늄과 크롬관으로 음식점 내 방을 장식한다. 둥근
　　창문으로 멀리 신비로운 식민지의 풍경이 드러난다.

2 – 참가자들은 리놀륨 상판의 금속 원탁에 앉아 커다란
　　세계 지도를 보며 이야기를 나누고, 보이지 않는 축음기가
　　검둥이 음악을 크게 재생한다.

3 – 식사가 시작되면 리스타비반데 담당 여종업원이 방에
　　들어온다. 쩽하게 젊은 그는 아프리카 지도가 온전하게
　　색색으로 그려진, 몸을 완전히 감싸는 흰 튜닉을 입었다.

4 – 참가자는 재료나 요리법이 아닌, 지도를 통해 여행적
　　상상력이나 모험 정신을 가장 강하게 느끼는 도시나
　　지역으로 요리를 고른다.

5 – 예를 들어보자. 참가자가 손가락을 리스타비반데
　　담당의 왼쪽 가슴인 카이로를 가리키면 접객원 한 명이
　　조용히 사라졌다가 도시에 대응하는 요리를 가져온다.
　　이 경우에는 '나일강의 사랑'으로, 씨 바른 대추야자의
　　피라미드를 야자술에 담근 요리다. 가장 큰 피라미드의
　　주변에는 즙이 풍성한, 구운 커피콩과 피스타치오를 채운
　　계피맛 모차렐라 치즈를 작고 네모나게 잘라 두른다.

6 – 다른 참가자가 리스타비반데 담당의 오른쪽 무릎인
　　잔지바르를 가리키면 접객원은 그에게 '푸른도요 특선'을
　　낸다. 코코넛 반쪽에 초콜릿을 채우고 아주 곱게 다진 고기

위에 올린 요린 뒤 자메이카 럼에 담근 요리다.

7 – 모든 참가자가 요리의 정체를 모른 채, 리스타비반데
담당의 튜닉 지도에서 고른다. 이렇게 대륙, 지역, 도시에서
영감을 얻는 미식 경험이 가능해진다.

제조법: 미래주의 항공화가 필리아

새해 전야의 저녁 식사

|

요즘은 습관이 새해 전야의 거창한 저녁 식사의 즐거움에 찬물을 끼얹는다. 오랫동안 너무 자주 즐긴 방식으로 즐거움을 찾으려 들었다. 이제 모두가 행사가 어떻게 돌아갈지 정확히 안다.

가족의 기억, 축사, 예측이 인쇄기에 돌린 복사물마냥 반복된다. 묵은 습관을 몰아내야 이런 단조로움을 극복할 수 있다.

물론 해결 방식은 천 가지쯤 있는데, 그 가운데 하나를 로마의 미래동시주의자인 마티아, 벨리, 다빌라, 판돌포, 바티스텔라, 비냐치아 등과 시험해보자.

끝도 없는 수다를 떨며 기다리다가 자정이 지나면 저녁이 나올 거라 발표한다. 식탁을 들어낸 식당에서 참가자들은 줄지어 늘어놓은 의자에 일렬종대로 앉는다. 곧 접객원이 새해 전야에 필연적인 칠면조를 금속 쟁반에 담아 들고 나온다. 귤과 살라미를 채운 칠면조다.

모두가 침묵을 지키며 먹는다. 떠들고 즐기고 싶은 욕구를 누르고.

이런 상황에서 살아 있는 칠면조를 예고 없이 식당에 풀어놓는다. 칠면조는 두려움에 떨며 퍼덕거리고, 방금 먹은 식재료가 살아 돌아왔다고 생각한 남녀가 놀라 소리를 지른다. 다들 진정하고 잠깐 마음껏 느꼈던 일시적인 즐거움을

쫓아버린다.

침묵에 기가 눌려 어떤 대화라도 해보려는 이가 말한다. "새해 소망을 아직 빌지 않았는데요."

참가자들은 마치 순서라도 따르듯 펄쩍 뛰며 부주의한 전통 보존자에게 몸을 던져 계속 때린다. 마침내 지나치게 얌전을 떤 나머지 억눌려 있던 행복이 폭발하고, 참가자들은 집 안 곳곳으로 흩어진다. 개중에 가장 대담한 자가 주방에 침입한다.

그리하여 요리사와 남접객원 두 명이 강제로 쫓겨나고 모두가 식사를 다양화할 방법을 생각한다. 뜨거운 오븐을 놓고 맹렬하게 경쟁하는 한편 다들 웃고 소리 지르고 재료를 던지며 프라이팬과 소스팬을 주고받는다. 그사이 다른 이들은 와인 저장고를 발견하고 훌륭한 연회를 차린다. 주방에서 침실, 입구에서 욕실을 거쳐 와인 창고까지 이어지는 연회다. 거의 마법으로 빚어낸 요리가 새로운 요리사들이 불러일으킨 속도와 조화의 정신에 입각해 줄줄이 나오기 시작한다.

손님 한 사람이 집주인에게 말한다.

"15년 전 오늘…."

그러나 동시에 그의 앞에 콜리플라워, 썬 레몬, 로스트 비프를 띄운 스푸만테가 한 대접 가득 놓인다. 과거의 기억이 충격적인 현재에 좌초했다.

가장 어린 참가자가 외친다.

"기억을 묻어버리세요! 우리는 1차 세계대전 이전 방식의

연회와 사뭇 다른 방식으로 새해를 맞아야 합니다!"

축음기 세 대가 식탁 역할을 하고, 레코드의 윗면이
회전 접시 역할을 맡는다. 그 위에 사람들은 사탕과 길게 쪼갠
파르미지아노 치즈, 삶은 계란을 올린다. 세 가지 다른 박자의
일본 음악이 역동적인 접객을 받쳐준다.

집주인은 갑자기 불을 끈다. 모두가 깜짝 놀라
얼어붙는다. 어둠에서 한 손님의 목소리가 들린다.

"올해에는 대기권을 뚫고 다른 행성에 진출할 것입니다.
저는 오늘 오신 모든 분을 달에서 열릴 새해 전야 연회에
초대합니다. 미지의 맛을 지닌 음식과 상상할 수 없는 음료를
함께 즐기시죠!"

제조법: 미래주의 항공화가 필리아

시대 따라잡기 저녁 식사

|

가뜩이나 어려운 새 식사법의 소개가 음식점 점주들 때문에 더 어려워진다. 능력이 없거나 놀라서 고루한 요리법을 포기할 생각도 못하는 작자들이다. 그저 식사를 마친 손님이 외투를 다시 입는 것이나 도울 뿐이다.

고용자나 피고용자가 더 현대적인 식사법의 필요성을 고객에게 납득시키는 데 힘을 합치면 대부분의 의심이나 불신은 극복할 수 있고, 음식점은 바뀌지 않는 습관의 회색지대에서 벗어날 수 있다. 단골손님이 찾아와 늘 먹던 스파게티를 달라고 하면 남종업원은 짧고 명료하게 의사를 전달한다.

"오늘부터 저희 주방은 파스타슈타를 금지했습니다. 파스타는 역사의 동굴 속에 사는 놈들과 일족인 긴 침묵의 고고학적 벌레로 만들어져 위를 무거워 쓸모없게 만들기 때문입니다. 몸을 음습하고 박제된 것들로 가득한 박물관으로 만들고 싶지 않다면 이 흰 벌레를 배에 넣는 일만은 삼가십시오."

우리의 초고속 시대를 사는 이탈리아인이라면 이런 주장을 받아들일 것이다. 그럼 남종업원은 그에게 '시대 따라잡기' 저녁 식사를 낸다. 밥을 지어 버터에 볶고 날 양상추의 작은 공 속에 압축해 채워 넣은 뒤 그라파⌐를 흩뿌려 싱싱한 토마토와 삶은 감자의 폴틸리아 위에 올려 낸다.

제조법: 미래주의 항공화가 필리아

⌐ Grappa: 포도 찌꺼기를 발효한 알코올을 증류해 만든 브랜디.

즉흥 저녁 식사

|

이 즉흥 저녁 식사는 최대의 독창성, 다양성, 놀라움, 의외와 양질의 유머를 한꺼번에 맛볼 수 있는 수단으로 권한다. 모든 요리사에게 다음의 태도를 준수할 것을 요청한다.

— 형태와 색이 맛만큼이나 중요하다는 점을 이해한다.
— 모든 요리를 먹는 이 각각에게 맞춰 독창적으로 낸다.
 그래서 모든 이가 좋은 음식의 차원을 넘어선, 예술로서의
 음식을 접하고 식사의 흥분을 느낄 수 있어야 한다.
— 저녁 식사를 준비하기 전에 요리의 분배를 위해 모두의
 성격과 감성을 연구하고, 연령, 성별, 신체조건, 심지어 심리
 요인까지 고려한다.
— 참가자 앞에 양탄자를 놓고 서로 다른 음식을 올린다.
 그리고 필요할 경우 양탄자를 움직여 이동 요리를 만들
 수 있다. 이러면 모두가 좋아하는 음식을 각자 집어
 먹는 상황이 되므로 참가자 개인을 위한 준비가 좀 더
 간단해진다. 이런 설정이 인간의 모험심과 영웅심을
 북돋으므로 선택의 만족도가 커진다.

요리사, 남종업원과 매니저는 다양한 요리의 분배에 대해서는
논의할 수 있지만, 참가자의 입맛만은 절대 고려하지 않는다.

제조법: 미래주의 항공화가 필리아

사랑의 선언 저녁 식사

|

수줍은 연인이 그의 감정을 아름답고 지적인 여성에게
표현한다. 이제 소개할 사랑의 선언 저녁 식사는 그가 원하는
바를 이룰 수 있도록 별이 빛나는 도시의 밤에 웅장한 호텔의
테라스에 낸다.

'당신을 욕망하는 저': 자질구레하고도 맛있는 먹을거리를 셀
수 없이 많이 모아 만든 안티파스토로, 남접객원이나 경탄할
뿐이다. 여성은 빵과 버터로 만족한다.

'숭상하는 육신': 빛나는 거울로 만든 큰 접시의 한가운데에
호박의 향을 뿌린 닭고기를 올리고 체리 잼을 얇게 펴 바른다.
여성은 먹는 동안 접시에 비친 자신을 숭상한다.

'사랑 실천법': 작은 페이스트리 관에 자두, 럼에 익힌 사과,
코냑을 끼얹은 감자, 찹쌀 등의 다양한 맛을 채운다. 여성은 눈
하나 깜짝하지 않고 다 먹어치울 것이다.

'초열정': 아주 조밀하고 달달한 페이스트리 케이크로 윗면의
작은 틈에 아니스, 박하, 럼, 노간주나무 열매, 아마로 리큐어를
채운다.

'오늘밤은 저와 함께': 아주 잘 익은 오렌지를 속을 발라낸
파프리카에 채운 뒤 노간주나무로 맛을 낸 걸쭉한
자발리오네ᵛ를 바르고 굴 쪼가리와 함께 소금을 치고
바닷물을 떨군다.

제조법: 미래주의 항공화가 필리아

˅ Zabaglione: 계란 노른자, 설탕, 포도주 등으로 만드는 디저트.

거룩한 만찬

|

토리노에서 공학자 바로시와 베르나차 박사의 아파트를
방문했던 미래주의 성직자를 위한 만찬이다. 미래주의
종교화가 보관된 그 아파트에서 다음과 같은 저녁 식사를 낸다.

큰 식탁에 크기가 같은 유리잔 스무 점을 준비하고, 각기
다른 내용물, 빨간색을 낸 생수–메틸렌으로 파란색을 낸
카스텔리로마니 지방의 와인–오렌지색을 낸 우유를 양을
조금씩 다르게 해 담는다.

유리잔 앞에는 알루미늄 접시 스무 점에 파인애플
폴틸리아로 가린 모둠 고기–잼으로 덮은 생양파–올린 크림과
자발리오네에 파묻힌 생선살–큰 단호박 안에 넣은 캐비아
바른 버터롤을 담는다.

성직자들은 주저하지 않고 신의 목소리에 기대어 한
가지를 고른다.

제조법: 미래주의 항공화가 필리아

동시 저녁 식사

|

여러 일에 휘말려 레스토랑을 잡거나 귀가할 수 없는
사업가에게는 다양한 활동(글쓰기 걷기 말하기)을 수행하면서
먹을 수 있는 동시 식사를 고안해야 한다.

　　작은 전기 오븐이 딸린, 금속처럼 윤이 나는 적색의
커다란 담뱃대에 수프를 끓인다.

　　만년필 모양으로 만든 작은 보온병에 핫 초콜릿을 채운다.

　　다양한 향의 편지와 청구서를 식욕을 잠재우거나
채우거나 돋우는 데 쓴다.

제조법: 미래주의 항공화가 필리아

하얀 욕망의 저녁 식사

|

검둥이 열 명이 각각 백합을 손에 쥐고 바다에 면한 도시의
식탁 주변에 모인다. 그들은 유럽을 정복하고 싶은 소망과 영적
갈망, 에로틱한 욕망이 뒤섞인, 규정할 수 없는 감정에 압도된
상태다.

　　신비한 어스름과 보이지 않는 등이 식탁을 볼 수 있을
만큼만 방을 밝힌다. 식탁은 짙은 색의 빛나는 유리로
덮여 있다. 검둥이 여인이 말없이 싱싱한 흰 계란을 요리해
내놓는다. 양쪽 끝에 구멍을 뚫어 아카시아꽃의 섬세한 향을
주입한 계란이다. 검둥이들은 껍데기를 깨지 않고 계란 속을
빨아 먹는다. 그리고 작게 네모썰기 한 모차렐라 치즈와 달콤한
흰 모스카토 포도를 띄운 찬 우유가 담긴 합이 등장한다.
검둥이의 심리는 음식의 옅은 색과 흰색에 무의식적으로
영향을 받는다.

　　검둥이 요리사가 누가를 박고 버터의 켜를 씌워 밥과 올린
크림 위에 얹은 코코넛을 쟁반에 담아 다시 등장한다. 그들은
증류하지 않은 아니스, 그라파 또는 진을 동시에 마신다.

　　검둥이들의 감성에 흰 맛 색 냄새의 음식이 주입되고,
그사이 빛나는 우윳빛 유리구가 식탁을 향해 내려와 재스민
향으로 방을 채운다.

제조법: 미래주의 항공화가 필리아

천문학적 저녁 식사

반짝이는 알루미늄 다리 위에 수정 상판이 놓인 식탁. 칠흑처럼 어두운 식당. 식탁 아래에는 광원이 놓여 있다. 여기에서 나온 빛은 아래에서 위로 수정 층을 관통하고, 식탁 양옆 가장자리에서 중앙으로도 움직이며 음식에 따라 조도와 색을 바꿔가면서 수정의 표면을 백 가지 방식으로 빛낸다.

접시, 대접, 잔 모두 크리스털이다.

새벽은 수정 물 잔에 '플루오레신' 약간으로 형광빛으로 빛나는, 완벽한 콘수마토의 형태로 떠오른다.

정오에는 레몬즙을 뿌리고 바닐라향을 섬세하게 불어넣은 훈제 송아지고기, 피스타치오, 적후추의 모자이크가 하늘로 솟아오른다.

일몰은 아주 얇게 저민 훈제 연어, 비트, 오렌지로 이루어진 요리다.

그리고 깊은 밤이 찾아오면 천지학적인 아이스크림 구(직경 50센티미터)가 방의 유일한 발광체가 되어 수정의 표면 위를 아주 천천히 움직인다. 마치 어둠 속에 떠 있는 것처럼 보이리라.

망원경 모양의 펌프가 발포 아스티의 안테나를 쏘아 올린다.

제조법: 미래주의자 시로코프란 박사

음식점과 퀴지베베를 위한
미래주의 요리 제조법

formulario futurista
per ristoranti e quisibeve

'도발의 저녁 식사'에서 이미 미래주의 요리의 레시피를
여든 종 이상 상세히 묘사한 바 있다.
제조법에 기록된 재료의 양이 모호해 보일 수 있지만
전혀 문제가 되지 않을 것이다.
오히려 정반대로, 우연히 새로운 요리를 창안할 수 있도록
미래주의 요리사의 상상력을 자극해야 마땅하다.

데치소네* Decisone

미래주의 항공시인 마리네티의 폴리비비타

키나토 1/4
럼 1/4
끓는 바롤로 1/4
귤즙 1/4

인벤티나 Inventina

미래주의 항공시인 마리네티의 폴리비비타

발포 아스티 1/3
파인애플 리큐어 1/3
차가운 오렌지즙 1/3

동시요리 Vivanda simultanea

제조법: 미래주의 항공시인 마리네티

닭 아스픽의 절반에, 깍둑 썬 날것의 어린 낙타고기를 박고
마늘을 문지른 뒤 훈제하고, 나머지 절반에는 둥글게 모양을
잡아, 와인에 푹 끓인 멧토끼 고기를 박는다. 낙타고기 한
입마다 세리노 수로의 물 한 모금, 멧토끼고기 한 입마다
스키라(무알코올 터키 와인) 한 모금씩을 곁들여 먹는다.

Chinato: 바롤로 와인에 각종 향신료로 만든 영약을 더해
숙성시킨 일종의 주정강화와인.

Serino: 이탈리아 캄파니아주 아벨리노에 위치한 소도시.
물이 맑은 것으로 유명하다.

자유언어 바다 모둠 Tavola parolibera marina

제조법: 미래주의 항공시인 마리네티

리코타의 돛이 점점이 떠 있는 엔다이브의 바다에 수박
반쪽으로 만든 배를 띄우고 작은 선장을 올린다. 네덜란드
치즈를 깎아 만든 선장은, 우유에 익힌 송아지 골을 대강 꿰어
만든 게으른 선원을 이끈다. 뱃머리로부터 몇 센티미터 떨어진
곳에 울퉁불퉁한 시에나 판포르테⌐의 암초가 있다. 바다와
배에 계피나 붉은 고춧가루를 솔솔 뿌린다.

트라이두에 Traidue

제조법: 미래주의 항공화가 필리아

사각형 빵 두 쪽을 준비한다. 한 쪽에는 안초비 페이스트를,
다른 한 쪽에는 다진 사과 껍질을 펴 바른다. 빵 사이에
살라미를 끼운다.

총체적 쌀 Tuttoriso

제조법: 미래주의 항공화가 필리아

백미로 밥을 지어 둘로 나눈다. 절반은 접시 한가운데에
반구 모양으로, 나머지 절반은 반구 주변에 왕관 모양으로
나눠 담는다. 식탁에 가져가 반구에는 옥수수전분으로

panforte: 이탈리아식 디저트로 과일 케이크의 일종. 과일, 계피,
꿀, 설탕 등의 재료가 많이 들어가 갈색을 띠며 자른 단면에 보이는
견과류 때문에 돌덩이가 연상되는 모양새이다.

걸쭉하게 만든 소스를, 왕관에는 뜨거운 맥주, 계란 노른자, 파르미지아노 소스를 끼얹는다.

이탈리아해 Mare d'Italia

제조법: 미래주의 항공화가 필리아

사각형 쟁반 위에 생토마토 소스와 액화 시금치로 적색 및 녹색 문양을 정확하게 그려 넣는다. 이 녹색과 붉은색 바다 위에 삶은 생선, 썬 바나나, 체리와 말린 무화과로 작게 구조물을 만들어 올린다. 이쑤시개로 다양한 재료를 수직으로 꿰어 구조물을 만들어 유기적인 관계를 부여한다.

고기 조각 Carneplastico

제조법: 미래주의 항공화가 필리아

'고기 조각'(이탈리아의 과수원, 정원, 시골 풍광의 합성 묘사)은 거대한 원통형 리졸이다. 리졸은 열한 가지 익힌 채소를 채워넣은 간 쇠고기로 만든다. 원통(A)을 접시 한가운데에 세우고 맨 위에는 꿀을 두껍게 한 켜(C) 바른다. 바닥에 놓은 황금색 닭고기

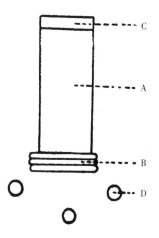

구슬(D) 세 덩이와 소시지 고리(B)를 기단으로 삼는다.

항공음식 **Aerovivanda**

제조법: 미래주의 항공화가 필리아

앉은 자리 오른쪽으로 검은 올리브,
회향 구근과 금귤이 담긴 접시를 낸다.
왼쪽으로는 사포, 비단, 우단으로 만든
사각형을 낸다. 왼손으로 가볍게 촉감의
사각형을 되풀이해 만지면서 오른손으로
음식을 입에 바로 넣는다. 그사이
남접객원은 손님의 목 뒤에 카네이션의
콘프로푸모*를 뿌린다. 한편 주방에서는
비행기 원동기의 강렬한 콘루모레*와
바흐의 디스무지카*가 흘러나온다.

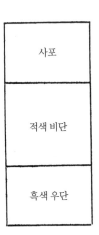

사포
적색 비단
흑색 우단

흥분한 돼지 **Porcoeccitato**

제조법: 미래주의 항공화가 필리아

껍질 벗긴 통살라미를 아주 뜨거운 블랙커피와 오드콜로뉴를
넉넉하게 섞어 담은 접시에 세워 낸다.

식용 알파벳 **Alfabeto alimentare**

제조법: 미래주의 항공화가 필리아

볼로냐의 모르타델라 소시지, 치즈, 페이스트리와 캐러멜을
(세울 수 있을 만큼 두껍게) 알파벳 모양으로 잘라낸다. 각
참가자는 이름의 첫 글자와 같은 문자 두 자씩을 받아 들고는
음식의 짝짓기에 대해 고민한다.

시칠리아곶 **Promontorio siciliano**

제조법: 미래주의 항공화가 필리아

참치, 사과, 올리브와 일본 견과류 약간을 함께 다져 만든
페이스트를 차가운 계란과 잼 오믈렛에 발라 낸다.

불멸의 송어 **Trote immortali**

제조법: 미래주의 항공화가 필리아

송어에 다진 견과류를 채워 올리브기름에 지진다. 그리고 아주
얇게 저민 송아지 간으로 감싼다.

천국의 사냥 **A caccia nel paradiso**

제조법: 미래주의 항공화가 필리아

발포 와인에 코코아가루를 섞어, 수분을 다 빨아들일 때까지 멧토끼를 천천히 삶는다. 그리고 넉넉한 양의 레몬즙에 1분간 담근다. 시금치와 노간주나무 열매로 만든 녹색 소스를 넉넉하게 끼얹고, 사냥꾼의 총알을 상기하는 식용 은구슬로 장식한다.

검은 토닉 속 악마 Diavolo in tonica nera

미래주의 항공화가 필리아의 폴리비비타

오렌지즙 2/4

그라파 1/4

액상 초콜릿 1/4

완숙 계란의 노른자 1개분

탄성케이크 Dolcelastico

제조법: 미래주의 항공화가 필리아

퍼프페이스트리의 공에 적색 자발리오네를 채우고 감초 사탕(길이 3센티미터)을 찔러 넣는다. 말린 자두를 반 잘라 뚜껑을 덮는다.

깊은 물 Le grandi acque

미래주의 항공화가 프람폴리니의 폴리비비타

그라파 1/4

진 1/4

퀴멜 1/4

아니스 리큐어 1/4

위의 술을 한데 섞고, 약학적으로 웨이퍼에 싼 안초비 페이스트를 네모썰기 해 띄운다.

주취 마상 창시합 Giostra d'alcool

미래주의 항공화가 프람폴리니의 폴리비비타

달지 않은 바르베라 레드와인 2/4

시트로네이드 1/4

캄파리 비터 1/4

정사각형의 치즈와 초콜릿을 이쑤시개에 꿰어 폴리비비타에 담아 낸다.

kummel: 캐러웨이(caraway) 열매 리큐어.

wafer: 바삭하게 구운 얇은 과자.

맛있는 서문 Prefazione gustativa

제조법: 미래주의 항공화가 프람폴리니

원통형의 버터 위에 녹색 올리브를 올린다. 버터의 하단에는
살라미, 건포도, 잣, 작은 사탕을 둔다.

적도+북극 Equatore+Polo Nord

제조법: 미래주의 항공화가 프람폴리니

수란의 금색 노른자의 적도해를 고추, 소금, 레몬을 곁들인
굴처럼 낸다. 한가운데에는 단단하게 세워 굳은 계란 흰자의
뿔에 태양의 조각 같은, 맛있는 오렌지 조각을 점점이 박아
올린다. 뿔의 끝에는 정상을 정복하려 애쓰는 검은색 비행기
같은 검은 송로버섯 조각을 잔뜩 올린다.

맛있는 원반 Dischi saporiti

제조법: 미래주의 항공화가 프람폴리니

다양한 과일 타르트를 초콜릿 원반 위에 올린다. 그리고
타르트를 토마토 소스와 시금치로 만든 폴틸리아로 한 켜씩
덮은 뒤 반으로 가른다.

봄의 역설 Paradosso primaverile

제조법: 미래주의 항공화가 프람폴리니

평범한 아이스크림으로 큰 원통을 만들고 그 위에 껍질을 벗긴
바나나를 야자수처럼 올린다. 삶은 계란의 노른자를 들어내고
자두 잼을 채워 바나나 사이에 감춰 놓는다.

헤로디아의 쌀 Riso di Erodiade

제조법: 미래주의자 시로코프란 박사

최상의 순결함을 기리는 한편 향수를 통해 최고의 육감과
통합하기 위해, 그리고 굉장히 육감적인 자주색 눈동자의
처녀 헤로디아를 시로 쓴 말라르메의 영광스러운 이름을
받들기 위해, 푸르고 축축한 풍광을 만들어 엄청나게 관능적인
자주색 붓꽃을 흩뿌린다. 쌀을 넉넉한 양의 우유에 익히고
입맛따라 소금으로 간한다. 쌀만 건져 고운 흰붓꽃 뿌리의
가루를 솔솔 뿌린다.

포획된 향기 Profumi prigionieri

제조법: 미래주의자 시로코프란 박사

향수 한 방울을 밝은 색깔의 풍선에 넣는다. 풍선을 분 뒤
살포시 데워 향수를 기화시켜 부풀린다.

그리고 풍선을 식탁에 커피와 함께 데운 작은 접시에 가져간다. 반드시 다양한 향수를 여러 풍선에 채워야 한다. 부푼 풍선 가까이에 불붙인 담배를 가져다 대고 빠져나오는 향을 들이마신다.

달빛의 대추야자 Datteri al chiaro di luna
제조법: 미래주의자 시로코프란 박사

아주 잘 익고 단 대추야자 35~40개와 로마 리코타 치즈 500그램을 준비한다. 대추야자의 씨를 발라내고 잘 으깬다(체에 내리면 한결 더 좋다). 으깬 대추야자 과육을 리코타에 더하고 매끈한 폴틸리아가 될 때까지 잘 섞는다. 냉장고에 몇 시간 두어 차게 낸다.

눈부신 전채 Antipasto folgorante
제조법: 미래주의 시인 루치아노 폴고레

깨어나라 친우여, 자고 있다면
이 훌륭한 요리를 만들 수 없을지니 –
깊고 푸른 바다에서 온 안티파스토 –
자는 이는 생선을 잡을 수 없지만
저녁을 먹으려면 생선을 잡아야만 한다네
짠물 통에서 생선을 건져

비단처럼 부드러운 청어 두 마리를 건져
우유 약간에 담근다네
이 미끄러운 생선을 건져
안팎으로 잘 손질하고
우유는 둥글고 작은 접시에 남겨 둔다네
(의심의 여지없이 나중에 쓸 걸세)
하지만 오! 떡갈나무통에서 꺼낸 청어는
여전히 너무 짜다네— 적어도 네 시간은
순수한 물에 담가야 한다네
확신이 설 때까지 소금기를 빼야 한다네
멍하니 바라보지 말고 양파 약간과 삶은 계란 위에 올려
메찰루나˜로 곱게 다진다네
(아니면 식칼을 달라고 요청하라네!)
서둘지 말고 계속 다져
안티파스토 페이스트가 될 때까지 계속 다져
입맛 따라 간을 한다네
그리고 작고 둥근 공기에 담긴 우유에
식초 몇 방울과 기름을 더해
원하는 만큼 잘 섞어
밍밍하지만 그럴싸하게 톡 쏘는 소스를 만들어
다진 청어 위에 끼얹는다네
그렇게 가장 맛있는 고명을 만들었다네
이런 안티파스토는 식사를 열고 모든 입맛을 일깨워

˜ mezzaluna: 반달칼.

키스로 마무리해줄 것이라네!
파타고니아의 왕이
이런 음식을 금지했다는 이야기가 있다네
물론 진실이 아니지만— 마마 미아!
이보다 나은 음식이 없다네
내가 권하는 이 요리는
너무 맛있어 입맛을 진정 돋워줄 거라네
«새로운 인생»의 단테가 먹고
연회가 끝난 뒤 다음과 같이 썼다네
"맛본 자만이 알 수 있는 달콤함이지."✎

꽈리로 만든 미래주의 리소토
Risotto futurista all'alchechingio

제조법: 미래주의 항공시인 파올로 부치

꽈리 1킬로그램을 준비한다. 얇은 겉껍질은 제거하고 열매를
잘게 썬다. 이때 배어 나온 즙은 한쪽에 잘 보관해둔다.

파슬리와 마늘 및 양파 약간으로 만든 소스 상당량을
따로 준비한다.

소스팬에 기름을 넉넉하게 두른다.

달궈지면 불에서 내리고, 잘게 다진 꽈리 열매(즙은 따로
남겨둔다)와 파슬리 소스를 넣는다.

팬을 다시 불에 올린다. 재료가 갈색이 되자마자(양파는

˒ 단테 알리기에리, «새로운 인생», 박우수 옮김, 민음사, 2005.

부드러워져야 한다) 6인분의 쌀을 넣고 황금색이 될 때까지 계속 젓는다. 여기에서 핵심은, 꽈리열매 즙을 넣은 간한 육수를 한 국자 크게 넣는 것이다.

20분간 조리한 후, 불에서 내리고 포크로 휘저어 준 뒤 치즈를 넉넉히 더한다.

꽈리열매가 색다른 열매라는 점에서 이 리소토는 미래주의적이다. 야생에서는 거의 찾아볼 수 없는 사프란을 쓴 리소토보다는 확실히 훨씬 그렇다.

또한 폭탄 하나에 들어간 마리네티의 여덟 영혼ᒻ처럼 신맛이 나는 전구 모양 껍질에 여덟 알갱이가 싸여 있기 때문에 합성이다. 꽈리는 비행기마냥 질 좋은 섬유로 된 날개가 달렸으며, 날개를 따로 떼어놓고 보면 낙하산처럼 보이기 때문에 합성이다. 그리고 미래주의자의 대장간(주방 말이다)에서 만든 모든 것처럼 소화가 아주 빨리 된다.

리소토 오렌지 Arancine di riso

제조법: 미래주의 자유언어 시인 마차

맛있는 사프란 또는 토마토 리소토를 끓인다. 알덴테보다 더 오래, 잘 익혀 불에서 내려 식힌다. (쌀 알갱이가 서로 달라붙어야 하므로 알덴테로 익히면 안 된다.)

손을 물, 좀 더 바람직하게는 올리브기름에 축여 리소토를 오렌지만 하게 빚는다. 손가락으로 구멍을 내 부서트리지

ᒻ 마리네티의 소설 《폭탄에 들어간 여덟 영혼》(*8 Anime in una bomba*)을 말한다. 이 여덟 영혼은 풍자시인의 영웅주의, 매혹의 힘, 예술가적 창조력, 공격적이고 회복력 높은 애국심, 욕정, 감상적인 향수, 혁명적 천재성, 추상적 정신에서 나오는 매력을 일컫는다.

않고 늘린 뒤 굵게 썬 고기 조림과 국물을 채운다. 작은 치즈 덩이(폰티나, 모차렐라, 카치오카발로, 생프로볼로네 등을 권한다), 잘게 썬 살라미 또는 생프로슈토, 잣, 건포도를 더한다. 구멍을 리소토로 덮고 다시 둥글게 모양을 잡아준다. 오렌지처럼 빚은 쌀을 흰 밀가루에 굴린 뒤 계란물과 빵가루를 차례로 입힌다. 노릇해질 때까지 넉넉한 올리브기름에 튀겨 뜨겁고 바삭할 때 낸다.

구름처럼 Comeunanuvola

제조법: 미래주의 항공시인 줄리오 오네스티

생크림을 한 무더기 푸짐하게 쌓아 올리고 오렌지즙, 박하, 딸기 잼을 섞은 뒤 발포 아스티를 가볍게 흩뿌린다.

강철닭 Pollo d'acciaio

제조법: 미래주의 항공화가 디울게로프

닭을 통으로 구워 속을 파낸다. 차갑게 식으면 등에 구멍을 내고 은색 식용 구슬 200그램을 더한 적색 자발리오네를 채운다. 구멍을 닭 벼슬로 막는다.

자유언어 Parole in libertà

미더덕 세 개, 반달썰기 한 수박, 라디키오⌐ 이파리 한 장,
네모썰기 한 파르미지아노(작은 것) 한 개, 고르곤졸라 공(작은
것) 한 개, 캐비아 구슬 여덟 개, 무화과 두 개, 아마레티 디
사론노 비스킷 다섯 쪽을 준비한다. 모두를 커다란 모차렐라
치즈의 받침 위에 놓고 눈을 감고 여기저기 더듬어가며 집어
먹는다. 그사이 위대한 화가이자 자유언어 시인인 데페로가
그의 유명한 노래 ‹야콥손›을 부른다.

트리에스테의 곶 Golfo di Trieste

제조법: 미래주의 항공시인 브루노 산친

껍데기를 깐 홍합 1킬로그램을 양파와 마늘 소스에 익힌 뒤
쌀을 서서히 더해 리소토를 끓인다. 설탕으로 맛을 내지 않은
바닐라 크림과 낸다.

술 취한 송아지 Vitello ubriacato

제조법: 미래주의 항공시인 브루노 산친

안 익힌 송아지 고기에 썬 사과, 견과류, 잣, 정향을 채운다.
오븐에 굽는다. 발포 아스티나 리파리의 파시토 와인⌐에 담가
차게 낸다.

⌐ radicchio: 양상추처럼 속이 차 있으며, 진홍색 잎에 하얀 결이
 전체적으로 그물처럼 싸인 치커리의 일종.
⌐ passito: 포도를 말려 담근 와인, 단맛이 강해 디저트로 먹는다.

동시 아이스크림 Gelato simultaneo

제조법: 미래주의 자유언어 시인 주세페 스타이너

생크림과 작은 정사각형 모양의 생양파를 함께 얼린다.

최강 정력 Ultravirile

제조법: 미래주의 미술 평론가 P. A. 살라딘

삶아서 길이로 자른 뒤 얇게 저민 송아지 혀를 사각형 접시에
올린다. 그 위에 접시의 축을 따라 길이로 꼬치에 꿰어
통구이한 새우를 올린다. 둘 사이에 녹색 자발리오네에 덮인
바닷가재 꼬리를 껍데기를 발라 올린다. 바닷가재의 꼬리
쪽에는 삶아 길이로 반 가른 계란 세 쪽을 올린다. 그래야
노른자가 혀에 놓인다. 앞부분에는 닭 벼슬 여섯 점을 원을
그려 올리고 둥글게 썬 레몬, 포도, 송로버섯에 바닷가재 알을
흩뿌려 만든 작은 원통을 두 줄로 올린다.

고기도약 Saltoincarne

미래주의 미술 평론가 P. A. 살라딘의 폴리비비타

커피 원두 3개
코카, 콜라, 다미아나, 무이라 푸아마, 요힘베, 인삼,
　용설란으로 만든 리큐어 1

차 리큐어 1

키르시 1

분할로-많이-적게 Piumenoperdiviso

미래주의 미술 평론가 P. A. 살라딘의 폴리비비타

설탕 입힌 밤 1

장미 리큐어 1

파인애플 리큐어 1

타임 또는 세르폴레￩ 리큐어 1

알프스의 사랑 Amore alpestre

미래주의 미술 평론가 P. A. 살라딘의 폴리비비타

레몬밤 리큐어 1/4

가문비나무 리큐어 1/4

바나나 리큐어 1/4

은방울꽃 리큐어 1/4

안개 걷개 Snebbiante

미래주의 미술 평론가 P. A. 살라딘의 폴리비비타

약쑥 리큐어 1

￩ serpolet: 백리향의 일종.

대황 리큐어 1

그라파 1/3

불꽃 Scintilla

미래주의 미술 평론가 P. A. 살라딘의 폴리비비타

녹색 호두 리큐어 1/4

용담 리큐어 1/4

앱상트 1/4

노간주나무 열매 리큐어 1/4

한밤의남과여 Uomodonnamezzanotte

제조법: 미래주의 미술 평론가 P. A. 살라딘의 폴리비비타

적색 자발리오네를 둥근 접시에 부어
넓은 연못을 재현한다. 한가운데에
큰 양파 고리를 설탕 입힌 안젤리카
막대기에 꿰어 올린다. 그리고 설탕
입힌 밤을 옆의 삽화처럼 아래 양옆에
하나씩 올려 두 사람당 한 접시씩
낸다.

난투 요리 Percazzottare

제조법: 미래주의 미술 평론가 P. A. 살라딘

둥근 접시를 그라파 향을 살짝 낸
퐁뒤로 덮는다. 접시의 한쪽에는
오븐에서 익힌 아스파라거스 끝,
셀러리, 펜넬, 진주양파, 케이퍼,
아티초크와 올리브를 채운 뒤 원뿔
모양을 낸 빨간 파프리카를 같은

간격으로 올린다. 반대쪽에는 삶은 리크[˘] 세 줄기를 가로로
줄지어 놓는다. 두 번째 파프리카부터 간 송로버섯을 오른쪽
끝 파프리카까지 우아한 곡선을 그리며 두르고 요리를
마무리한다.

입체파 채소밭 Ortocubo

제조법: 미래주의 미술 평론가 P. A. 살라딘

1. 베로나산 셀러리를 잘게
 깍둑 썰어 튀긴 뒤 파프리카
 가루를 솔솔 뿌린다.
2. 당근을 잘게 깍둑 썰어 튀긴
 뒤 간 홀스래디시를 솔솔
 뿌린다.

˘ leek: 파와 비슷하게 생긴 채소.

209

3. 삶은 완두콩
4. 다진 파슬리를 솔솔 뿌린, 작은 이브레아산 진주양파 절임
5. 작은 막대 모양의 폰타나 치즈
주의: 깍뚝 썬 채소는 1제곱센티미터보다 작아야 한다.

백과 흑 Bianco e nero
제조법: 국가 공인 미래주의 시인 파르파

위의 내벽에서 벌어지는 원맨쇼로 올린 크림의 무정형
아라베스크에 라임나무 숯을 솔솔 뿌린다. 소화불량과 치아
미백에 좋다.

포추올리의 토양과 베로나의 푸르름
Terra di Pozzuoli e verde veronese
제조법: 국가 공인 미래주의 시인 파르파

설탕을 입힌 시트론에 다져 튀긴 갑오징어를 채운다. 음식이
반미래주의 비평가인 양 씹는다.

딸기 가슴 Fragolamammella
제조법: 국가 공인 미래주의 시인 파르파

캄파리로 분홍색을 물들인 리코타치즈로 봉긋한 여성의

유방을 형상화해 분홍색 접시에 올린다. 유두는 설탕을 입힌 딸기다. 상상 속에서 증식하는 가슴을 베어물 수 있도록 리코타치즈에 생딸기를 묻어 둔다.

제라늄 꼬치 Garofani allo spiedo

제조법: 국가 공인 미래주의 시인 파르파

길고 가는 페이스트리 원통을 준비한다. 각각에 흰색, 분홍색, 빨간색, 자주색 제라늄을 꿰어 차가운 로솔리오나 자라 지방의 루브 코콜라 리큐어에 살짝 갈색이 돌도록 담근다. 먹으며 죽은 꽃 양식(Stile floreale)을 떠올린다.

당근＋바지＝교수 Carota＋calzoni＝professore

제조법: 국가 공인 미래주의 시인 파르파

생당근을 가는 밑둥이 아래로 가도록 똑바로 세운다. 한편 바닥에는 삶은 가지 두 개를 보라색 바지가 행진하는 모양새가 되도록 이쑤시개로 꿴다. 당근의 파란 잎은 연금의 희망을 상징하도록 그대로 둔다. 축하 의식 없이 한꺼번에 먹어치운다.

만나꿀 커피 Caffèmanna

제조법: 국가 공인 미래주의 시인 파르파

보리 커피를 볶고 만나꿀로 단맛을 불어넣는다. 먹는 이들이 뻑뻑하게 엉겨 붙는 농담을 지껄이면서 입으로 불도록 아주 뜨겁게 낸다.

소화의 상원 의원 Senato della digestione

제조법: 국가 공인 미래주의 시인 파르파

네 명의 먹는 이가 각각 유명한 요리와 식후주 두 가지씩을 주문한다. 아니면 여덟 명의 먹는 이가 각각 한 가지씩 시킨다. 나머지 먹는 이는 싫어하는 음식에 투표한다. 표가 가장 적게 나오는 음식이 이긴다.

리비아의 항공기 Aeroplano libico

제조법: 조종사, 미래주의 시인이자 항공화가 페델레 아차리

설탕 입힌 밤을 오드콜로뉴에 2분, 우유에 3분 담가두었다가 (날렵한 항공기 모양으로 빚어) 바나나, 사과, 대추야자, 완두콩 폴틸리아에 띄워 낸다.

하늘의 그물망 Reticolati del cielo

제조법: 미래주의 항공조각가 미노 로소

체리맛 캐러멜의 원판으로 기단을 만든다. 타마린드°로

> ° tamarind: 땅콩과 비슷하게 생겼으나 속살은 부드럽고 진한 갈색이며, 새콤달콤한 맛이 난다.

채워 초콜릿 폰덴티*를 입힌
퍼프페이스트리 세 장으로 큰
원통형 몸통을 만든다. 그 위의 작은
원통은 귤맛 폰덴티를 입힌 머랭 두
개를 쌓아 만든다. 가운데에는 올린
크림과 껍데기 벗긴 피스타치오,
타마린드를 채운다. 맨 위의 날개는
귤맛 캐러멜이다. 식탁에 내기 직전에
푸딩을 녹색 설탕실로 덮는다.

직관적인 전채 Antipasto intuitivo

제조법: 콜롬보-필리아 부인

오렌지의 속을 파내 작은 바구니를 만들고 여러 종류의
살라미, 버터 약간, 버섯 절임 약간, 안초비와 녹색 파프리카로
채운다. 바구니는 오렌지 각 부위의 다양한 향을 풍긴다.

파프리카 속에는 미래주의 격언이나 놀라운 문장(예:
'미래주의는 반역사적인 운동이다'-'위험하게 살자'-
'미래주의 요리 덕분에 의사, 약사, 산역꾼은 일자리를 잃을
것이다' 등)을 찍은 쪽지를 숨긴다.

녹색 신호등의 우유 Latte alla luce verde

제조법: 제르마나 콜롬보 영양

큰 대접에 담긴 차가운 우유에 꿀, 포도 듬뿍, 래디시 몇 개를
채운다. 대접을 빛내는 녹색 디스루체*와 함께 먹는다. 생수,
맥주, 블랙베리즙으로 만든 폴리비비타와 먹을 수 있다.

미래주의 꿩 Fagiano futurista

제조법: 항공시인 피노 마스나타 박사

잘 손질한 꿩을 통으로 구워 시라쿠사 모스카토 와인의
뱅마리ᐟ에 한 시간 담가 둔다. 그리고 우유에 한 시간 더 담가
둔다. 크레모나식 모스타르다ᐟ와 설탕 입힌 과일을 채운다.

알싸한 항공기 Aeroporto piccante

제조법: 미래주의 항공화가 카빌리오니

마요네즈로 버무린 러시안 샐러드의 들판을 녹채 샐러드로
덮는다. 가장자리에 오렌지, 계란 흰자, 모둠 과일로 만든 롤을
두른다. 빨간색 버터와 안초비 또는 정어리로 녹색 들판에
비행기의 모양을 그린다.

ᐟ bain-marie: 물중탕.
ᐟ monstarda: 과일과 머스터드 기름으로 만든 과일조림.

상승의 포효(오렌지와 쌀)
Rombi d'ascesa(riso all'arancio)

제조법: 미래주의 항공화가 카빌리오니

리소토에 발광 소스를 뿌린다. 소스는 마르살라에 조린 송아지 골수에 럼과 얇게 저며낸 오렌지 껍질, 식초 약간을 더해 끓인 뒤 오렌지즙을 더해 만든다. 기성품 '국민 소스'의 향을 뿌린다.

송아지 동체 Fusoliera di vitello

제조법: 미래주의 항공화가 카빌리오니

익힌 밤, 진주양파, 소시지로 만든 연료관을 썬 송아지고기에 붙인다. 가루 초콜릿을 솔솔 뿌려 마무리한다.

우주 유령 Apparizioni cosmiche

제조법: 미래주의 항공화가 카빌리오니

펜넬, 비트, 순무, 노란 당근을 시금치 파스티치오* 위에 올린다. 설탕실을 더한다. 삶아 버터에 버무린 채소를 별과 달 등의 모양으로 썬다.

소화 착륙 Atterraggio digestivo

제조법: 미래주의 항공화가 카빌리오니

물에 삶은 밤과 바닐라로 만든 단맛의 폴틸리아로 산과
들판을 만든다. 그 위에 파란색 아이스크림으로 대기층을
만들고 페이스트리 비행기가 지상으로 하강하는 각도를 그려
장식한다.

햇빛 받는 이탈리아의 가슴 Mammelle italiane al sole

제조법: 미래주의 항공화가 마리사 모리

아몬드 페이스트로 단단한 반구 두 점을 빚고 한가운데에
생딸기 한 개씩을 올린다. 접시에 자발리오네를 붓고 올린
생크림을 얹는다. 매운 후추를 뿌리고 단 홍파프리카로
장식해도 좋다.

티레니아 해초 거품(과 산호 고명)
Algaspuma tirrena(con guarnitura di coralli)

제조법: 미래주의 항공도예가 툴리오 달바졸라

갓 건져 올린 파래 한 단을 준비한다. 나쁜 냄새를 빨아들였을
수 있으니 하수구나 배수구 근처에서 채취한 건 피한다.
흐르는 물에 깨끗이 씻어 레몬즙에 담근다. 이파리에 설탕을

뿌리고 올린 크림의 파도를 분무한다.

알싸한 홍고추, 만월에 잡은 성게알 한 쪽, 익은 석류 알갱이로 산호 고명을 만든다. 솜씨 좋게 구축되고 장식된 둥글고 평평한 접시에 담고 국물을 부어 파도를 만들고 파란 셀로판지로 덮어 바로 낸다.

마리네티의 봄브 Bomba alla Marinetti

제조법: 미래주의 요리사 알리카타

반구형 봄브 틀에 오렌지 젤라틴을 입히고 윗면을 딸기 약간으로 장식한다. 옆면은 왕관 모양의 설탕 입힌 안젤리카로, 뒷면은 설탕 입힌 밤으로 장식한다. 전체에 젤라틴을 한 켜 입히고 굳힌다. 사보야르디 로 가운데를 정사각형 모양으로 채우고 바닐라 바바루아 크림을 채운다. 완전히 굳힌 뒤 틀에서 꺼내 반 갈라 젤라틴에 굳힌 살구, 썬 오렌지, 설탕 입힌 레몬 조각으로 장식한다.

배 간지르개 Svegliastomaco

제조법: 미래주의 항공화가 추포

정어리를 올린 썬 파인애플을 햇살 모양으로 접시에 올린다. 한가운데의 파인애플에는 참치를 한 켜 덮고 호두 절반을 올린다.

savoiardi: 손가락 모양의 단단한 스펀지케이크. 티라미수 등의 재료. 레디핑거라고도 부른다.

달고굳센 Dolceforte

제조법: 바로시 부인

빵 두 쪽과 버터의 트라이두에 머스터드를 바르고 바나나와 안초비로 마무리한다.

입 속의 불 Brucioinbocca

미래주의 공학자 바로시의 폴리비비타

유리잔의 바닥에 카엔페퍼에 굴린 리큐어 체리와 위스키를 담는다. 그 위에 우유와 꿀, 또는 꿀만 1센티미터 올려 섞이지 않는 층을 만든다. 그 위에 알케르메스⌐, 베르무트, 스트레가를 섞어 올린다.

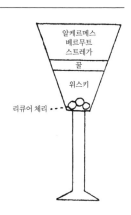

알케르메스
베르무트
스트레가

꿀

위스키

리큐어 체리 - - - ▶

기립 Un ritto

미래주의 공학자 바로시의 폴리비비타

작고 빈 얼음 원통의 겉면을 꿀로 덮는다. 속과 바닥에는 우유 아이스크림, 키바소의 견과류, 파인애플 한 쪽을 차례대로 담고 베르무트와 으깬 박하잎을 채운다.

⌐ alkermes: 계피, 정향, 육두구, 바닐라 리큐어.

아무렇게나 **Avanvera**

미래주의 공학자 바로시의 폴리비비타

알루미늄 팬에 구운 아몬드 작은 무더기, 썬 바나나, 안초비, 구운 커피콩, 썬 토마토, 썬 파르미지아노 치즈를 올린다. 팬의 가운데에는 베르무트, 코냑, 스트레가와 썬 바나나를 담은 유리잔을 올린다.

재생기 **Il rigeneratore**

제조법: 미래주의 공학자 바로시

> 계란 노른자 1개분
> 발포 아스티 반 잔
> 구운 견과류 3개
> 설탕 3작은술

전체를 10분 동안 섞는다. 껍데기 벗긴 바나나가 든 유리잔에 담아 낸다.

집정관 **Il Littorio**

미래주의 공학자 바로시의 폴리비비타

카르둔과 셀러리를 10센티미터가량으로 썰어 삶은 뒤

> littorio: 집정관은 고대 로마의 직책 중 하나이다. 하얀 자작나무 막대기를
> 가죽 띠로 묶고 막대기 사이에 날 선 도끼를 끼운 파스케스(fasces)가
> 집정관의 상징 표지였는데, 미래주의 음식 '집정관'의 형태가 이와 매우
> 흡사하다. 파스케스는 이탈리아 파시스트당의 상징이기도 했다.

가운데가 빈 원통 모양을 이루도록 세우고 아래는 리소토의 반구, 위는 반 가른 레몬으로 고정시킨다. 다진 고기, 기름, 소금, 후추로 원통의 속을 채운다. 리소토의 반구 위에 오이 한 개, 바나나 한 쪽, 비트 한 쪽을 별처럼 나눠 올린다.

동시성 Simultanea

미래주의자 베르나차 박사의 폴리비비타

> 베르나차 와인 4/8
> 베르무트 3/8
> 아쿠아비트 1/8

아주 싱싱한 대추야자에 아우룸 리큐어를 섞은 마스카르포네 치즈를 채우고 생프로슈토, 양상추잎의 차례로 감싼다. 파르미지아노 쪼가리를 채운 작은 홍파프리카와 이쑤시개에 꿴다. (이를 잔에 담그면 햄의 지방이 동그란 눈처럼 표면에 떠오른다. 이때의 폴리비비타는 '당신을 쳐다보는 꼬마돼지'라 부를 수 있다.)

리소토 트리나크리아 Risotto Trinacria

제조법: 미래주의자 베르나차 박사

쌀을 평소처럼 끓인다. 소스팬에 버터를 두르고 양파 약간을

aquavit: 스칸디나비아 반도에서 생산되는 증류주.
aurum liqueur: 스카라, 브랜디와 시트러스 류로 만든 리큐어.
Trinaciria: 시칠리아의 고대명.

볶은 뒤 통조림 참치와 토마토를 더한다. 리소토에 녹색 올리브와 더하고 껍질을 잘 벗긴 귤 과육 고명을 올린다.

테니스 촙 Cotolette-tennis

제조법: 미래주의자 베르나차 박사

송아지고기 커틀릿을 버터에 익혀 테니스채 모양으로 썬다. 내기 전에 (마스카르포네 치즈와 다진 견과류로 만든) 페이스트를 두껍게 바른다. 럼을 섞은 토마토 소스로 테니스 줄처럼 격자무늬를 넣는다. 채의 손잡이는 안초비에 썬 바나나를 얹어 만든다. 씨 바른 체리를 리큐어에 담갔다가 리코타치즈, 계란, 치즈와 너트메트에 굴려 완벽하게 둥근 공 모양으로 빚는다. 알코올이 날아가지 않도록 빨리 익힌다.

체리

리코타

검은 셔츠 간식 Boccone squadrista

제조법: 미래주의자 베르나차 박사

큰 원반으로 썬 레네트 사과 두 쪽 사이에 생선 커틀릿을 끼우고 전체를 럼에 담갔다가 세워 낸다.

대서양 항공음식 **Aerovivanda atlantica**

제조법: 미래주의자 베르나차 박사

밝은 녹색의 채소(렌틸콩, 배, 시금치 등)로 폴틸리아를 만든다.
작은 삼각형 페이스트리(날개)–길게 썬 당근(동체)–버터에
익힌 닭 벼슬(방향타)–둥글게 썰어 세운 금귤(추진기)로 작은
비행기를 만들어 올린다.

식용 스키선수 **Sciatore mangiabile**

제조법: 미래주의자 베르나차 박사

대접에 자발리오네를 담아 단단하게 얼려 올린 생크림을
얹는다. 자발리오네와 크림 사이에 자라 마라스키노˹에
담근 오렌지 조각을 넣는다. 크림의 흰 표면의 중심에 달고
쓴 아몬드 다진 것과 아우룸 리큐어의 페이스트를 채운
반쪽짜리 대추를 올리고 주변에 길게 썬 바나나를 올린다.
스키를 연상시키는 각 바나나의 양옆에 설탕 입힌 과일 원반을
한가운데까지 꿴 단맛의 브레드스틱을 올린다.

지악한 장미 **Rose diaboliche**

제조법: 미래주의자 파스카 단젤로

계란 2개

˹ maraschino: 마라스카 체리로 만든 리큐어.

밀가루 100그램

레몬즙 1/2개분

올리브기름 1큰술

재료를 잘 섞어 너무 걸쭉하지 않은 튀김옷을 만든다. 우단처럼 부드러운 빨간 장미가 활짝 피었을 때 따내 튀김옷을 입혀 뚱딴지처럼 튀긴다. 아주 뜨겁게 낸다('지악한 장미'는 1월의 신혼부부에게 자정에 먹이기에 딱 좋다. 특히 마파르카 ╰ 푸딩을 뒤집어썼다면 한결 더 잘 어울린다. 다음의 제조법을 참조하라).

마파르카 푸딩 Dolce Mafarka

제조법: 미래주의자 파스카 단젤로

커피 50그램

설탕 입맛 따라

쌀 100그램

계란 2개

신선한 레몬의 겉껍질

오렌지꽃 물 50그램

우유 500밀리리터

우유로 커피를 내리고 입맛 따라 단맛을 더한다. 쌀을 붓고

╰ Mafarka: 1909년 마리네티가 쓴 소설 «미래주의자 마파르카»
(Mafarka il futurista)의 주인공 이름.

국물이 다 졸아들고 알덴테가 될 때까지 익혀 불에서 내린다. 식으면 갈아낸 레몬 겉껍질과 오렌지 물을 더해 잘 섞고 틀에 부어 냉장고에 둔다. 갓 구운 비스킷을 곁들여 아주 차갑게 낸다.

맛있게 드시오, 강철이여 영원하라!

아드리아노폴리스의 폭격
Bombardamento di Adrianopoli

제조법: 미래주의자 파스카 단젤로

계란 2개

올리브 100그램

케이퍼 50그램

버펄로 모차렐라 치즈 100그램

안초비 6쪽

버터 25그램

쌀 100그램

우유 500밀리리터

쌀을 우유에 익히다가 중간쯤에서 버터와 소금 약간을 더한다. 불에서 내려 계란을 더하고 재빨리 풀어 섞어준다. 차갑게 식으면 10등분해 각각에 모차렐라 한 쪽, 안초비 반 쪽, 케이퍼 서너 개, 씨 바른 올리브 두세 개를 더하고 흑후추를 넉넉히

Adrianopolis: 터키 서북부의 도시 에디르네의 옛 이름.

친다. 각각을 둥글린 뒤 계란을 한 개 더 깨서 풀어 입힌 뒤 빵가루에 굴려 튀긴다.

펄쩍 뛰는 아스카 Balzo d'ascaro

제조법: 미래주의자이자 '거룩한 미각'의 소유주 자키노

양의 다리를 월계수잎, 후추, 로즈마리, 마늘과 익힌다. 육즙을 체에 내려 소금 뿌린 피스타치오, 달지 않은 화이트와인 약간, 레몬즙으로 채운 대추야자와 낸다.

식욕 억제제 Placafame

제조법: 미래주의자이자 '거룩한 미각'의 소유주 자키노

크게 저며낸 햄에 생살라미, 오이, 올리브, 참치, 버섯 절임, 아티초크를 올린다. 햄의 양쪽을 접어 안초비, 파인애플 한 쪽, 버터 약간으로 여민다.

동물학 수프 Zuppa zoologica

제조법: 미래주의자이자 '거룩한 미각'의 소유주 자키노

쌀가루와 계란으로 페이스트리 반죽을 만들어 잼을 채운 뒤 이탈리아 오드콜로뉴 몇 방울을 더한 뜨거운 분홍색 육수에 끓여 낸다.

상호침투 Compenetrazione

제조법: 미래주의자이자 '거룩한 미각'의 소유주 자키노

크림에 익힌 완두콩 위에 버터에 익힌 훈제 고기 커틀릿을
올리고 토마토 소스를 끼얹은 뒤 계란과 럼에 재워둔 안초비와
사과를 더한다. 속을 채운 순무에 계란 노른자와 고운
빵가루를 입혀 오븐에 굽는다.

녹색밥 Risoverde

제조법: 미래주의자이자 '거룩한 미각'의 소유주 자키노

접시에 시금치를 깔고 버터에 버무린 밤을 올린다. 완두콩과
피스타치오 가루의 걸쭉한 크림을 얹는다.

이혼한 계란 Uova divorziate

제조법: 미래주의자이자 '거룩한 미각'의 소유주 자키노

삶은 계란을 반 가른 뒤 노른자를 부스러트리지 않고
들어낸다. 노른자는 감자 폴틸리아에, 흰자는 당근 폴틸리아에
넣는다.

지갑 순무 **Rapa-portafoglio**

제조법: 미래주의자이자 '거룩한 미각'의 소유주 자키노

작은 햇순무를 월계수잎, 양파, 로즈마리에 10분 삶는다. 반을
갈라 펼쳐 계란과 럼에 재워둔 안초비를 채운다. 속을 채운
순무에 계란 노른자와 고운 빵가루를 차례대로 입혀 오븐에
굽는다.

불의 입 **Bocca di fuoco**

제조법: 미래주의자이자 '거룩한 미각'의 소유주 자키노

송아지 정강이의 골수를 버터에 노릇하게 지진 뒤 빵가루,
견과류, 노간주나무 열매를 더해 익히다가 자두즙 반 잔을
붓고 완전히 졸아들 때까지 마저 끓인다. 씨를 바르고 아몬드를
더한 자두 여섯 개를 더한다. 달지 않은 화이트와인 한 컵과
레몬즙을 더해 더 끓인다.

백장미 **Rosabianca**

미래주의자이자 '거룩한 미각'의 소유주 자키노의 폴리비비타

오렌지에이드, 캄파리, 아니스를 백장미 에센스와 섞는다.

깜짝 바나나 **Banana a sorpresa**

제조법: 미래주의자이자 '거룩한 미각'의 소유주 자키노

껍질 벗긴 바나나의 살을 파내고 다진 닭고기를 채운다. 버터를
녹여 두른 팬에 올려 육즙 약간을 서서히 더하며 익힌다.
채소를 곁들여 낸다.

미래주의 요리 소사전

**piccolo dizionario
della cucina futurista**

★ 함께(con)라는 접두어와 결합해 음향(rumore), 빛(luce), 음악(musica), 촉각(tattile), 향(profumo)과 음식의 친화성(affinity)에 따른 조화를 뜻하는 신조어.

콘루모레(conrumore): 특정 음식의 맛과 음향 사이의 청각적 조화를 가리키는 용어. 예) 오렌지 소스의 쌀과 오토바이 엔진, 또는 미래주의 소음예술가 루이지 루솔로의 '도시의 기상'의 콘루모레.

콘루체(conluce): 특정 음식의 맛과 특정 빛 사이의 광학적 조화를 가리키는 단어. 예) '흥분한 돼지'와 빨간 조명의 콘루체.

콘무지카(conmusica): 특정 음식의 맛과 특정 음악의 음향적 조화를 가리키는 단어. 예) '고기 조각'과 미래주의 마에스트로 프랑코 카사볼라의 발레 ‹펄쩍 개구리›의 콘무지카.

콘타틸레(contattile): 특정 재료와 특정 음식 사이의 촉각적 조화를 가리키는 용어. 예) 바나나 파스티치오와 공단 또는 여성의 살의 콘타틸레.

콘프로푸모(conprofumo): 음식의 맛과 특정 향 사이의 후각적 조화를 가리키는 용어. 예) 감자 폴틸리아와 장미의 콘프로푸모.

★ 비(非, dis)라는 접두어와 결합해 빛(luce), 음악(musica), 촉각(tattile), 향(profumo)과 음식의 상호보완(complementary)에 따른 조화를 뜻하는 신조어.

디스루체(disluce): 특정 음식의 맛과 특정 빛의 상호보완적인 경향을 가리키는 단어. 예) 초콜릿 아이스크림과 뜨거운 오렌지색 빛의 디스루체.

디스무지카(dismusica): 특정 음식의 맛과 특정 음악의 상호보완적인 경향을 가리키는 단어. 예) 안초비 대추야자와 베토벤의 9번 교향곡의 디스타틸레.

디스타틸레(distattile): 특정 음식의 맛과 특정 재질의 상호보완적인 경향을 가리키는 단어. 예) '적도 북극'과 스펀지의 디스타틸레.

디스프로푸모(disprofumo): 특정 음식의 맛과 특정 향의 상호보완적인 경향을 가리키는 단어. 예) 날고기와 재스민의 디스프로푸모.

★ 영어 또는 프랑스어 용어를 대체하거나 미래주의 음식을
 설명하기 위해 새롭게 고안된 이탈리아어 용어.

리스타(lista) 또는 리스타비반데(listavivande): 메뉴(menu)를
 대체한다.
메시토레(mescitore): 바맨(barman)을 대체한다.
미셸라(miscela): 멜랑주(mélange)를 대체한다.
살라 다 테(sala da té): 티룸(tea room)을 대체한다.
주파 디 페셰(zuppa di pesce): 부야베스(bouillabaisse)를
 대체한다.
카스타녜 칸디테(castagne candite): 마롱 글라세(marrons
 glacés)를 대체한다. 설탕 입힌 밤.
콘수마토(consumato): 콩소메(consommé)를 대체한다.
퀴지베베(quisibeve): 바(bar)를 대체한다.
트라이두에(traidue): 샌드위치(sandwich)를 대체한다.
파스치티오(pasticcio): 플랑(flan)을 대체한다.
페랄차르시(peralzarsi): 디저트(dessert)를 대체한다.
폰덴티(fondenti): 퐁당(fondants)을 대체한다.
폴리비비타(polibibita): 칵테일(cocktail)을 대체한다.
 ∟ 게라인레토(guerrainletto): 배란을 촉진하는
 폴리비비타.
 → guerra(전쟁)+in(의)+letto(침대)의 조어. '침대의
 전쟁'이라는 뜻.

└ 데치소네(decisone): 짧지만 심오한 명상 뒤에 중요한
　결정을 내리는 데 도움을 주는 뜨거운 토닉 폴리비비타.

└ 인벤티나(inventina): 신선하고 살짝 취하게 만드는,
　갑자기 새로운 아이디어를 찾는 데 도움을 주는
　폴리비비타.

└ 파체인레토(paceinletto): 최면 폴리비비타.
　→ pace(평화)+in(의)+letto(침대)의 조어. '침대의
　　평화'라는 뜻.

└ 프레스토인레토(prestoinletto): 따뜻한 겨울 폴리비비타.
　→ presto(신속함)+in(의)+letto(침대)의 조어. '침대의
　　신속함'이라는 뜻.

폴틸리아(poltiglia): 퓌레(purée)를 대체한다.

푸마토이오(fumatoio): 퓌모와르(fumoir)를 대체한다. 훈제실.

프란초알솔레(prazoalsole): 피크닉(picnic)을 대체한다.
　→ Franzo(점심)+al(아래)+sole(태양)의 조어. '태양 아래
　　점심'이라는 뜻.

미래주의 요리의 미래
마리네티와 함께 한 정찬

키아누 리브스의 출세작이자 불세출의 명작(?!) ‹엑설런트 어드벤쳐›(1989)의 형식을 빌려 «미래주의 요리책»의 저자 마리네티를 소환한다. 그리고 '미래주의 요리의 미래'라는 주제로 시공간을 넘나드는 정찬을 주최한다. 다만 본격적인 정찬에 들어가기에 앞서 그는 감수성 훈련을 거칠 것이다. 그와 미래주의 일당의 과(過), 즉 허물이 현재 가장 첨예한 문제인 차별 그 자체인 것으로도 모자라, 그 정중앙에 미소지니(misogyny)와 인종차별이 자리하고 있기 때문이다. '미각의 처녀성'(35쪽)을 비롯해 '감성적인 여성 화장실에 있는 암컷 침팬지처럼'(51쪽), '뱃사람 애인만큼이나 뚱뚱한 양파'(52쪽) 등 여성을 대상화하고 비하하는 표현들은 낯을 뜨겁게 한다. 한술 더 떠 외국 문화를 동경하는 이를 '해외병 환자'(63쪽)로 매도하고 '검둥이'라는 단어까지 입에 올리는 등의 과격한 국수주의 및 차별 또한 유난하다. 모두 현재에는 용납될 수 없는 태도 및 시각이라는 공감대를 형성한 뒤 본격적인 정찬에 나서자.

레스토랑 '팻 덕', 영국 브레이
2007년

헤스턴 블루멘탈의 현대요리 레스토랑에서 '바다의 소리'(The Sound of the Sea)라는 요리가 아이팟과 함께 식탁에 등장했다. 조개국물 거품의 파도, 빵가루와 말토덱스트린 등의 모래, 해초와 성게알 등이 어우러져 이루어지는 바다의 디오라마에 아이팟에서 재생되는 파도소리를 곁들여 먹는다. 눈과 코, 입과 혀에 귀까지 가세함으로써 공감각적인 식사 경험이 완성되는 기념비적 순간에, 식사에서 음향의 중요성을 강조했던 마리네티가 배석한다. 식사 후 헤스턴 블루멘탈과 경험으로서의 맛과 음향의 중요성에 대해 대화를 나눈다.

분자 및 물리 요리 국제 워크숍, 이탈리아 에리체(시칠리아)
1992년

프랑스의 화학자 에르베 디스와 옥스퍼드의 물리학 교수 니콜라스 쿠르티가 설립해 현대요리의 이론적 기반을 닦은 분자 및 물리 요리 국제 워크숍에 참석한다. 감수성 훈련에 이어 마리네티의 소위 '현자타임'을 위한 자리이다. 팻 덕에서 가진 식사를 통해 그는 자신의 미래주의 사상이 그의 미래, 우리의 현재에 정착했노라고 착각하기 쉽다.

사실과 거리가 멀다. 우연히 겹치는 개념적 접근이 군데군데 있지만 현대요리는 더 체계적으로 발전해 실제로 먹을 수 있는 음식으로 발전했다. 이는 디스와 쿠르티, 두 사람이 닦은 과학의 기초 위에 프랑스 요리의 기본이 만난 결과이다. 마리네티도 글과 말로는 혁신적인 듯한 요리의 아이디어를 선보였지만 조리의 원리, 특히 맛의 조합을 진지하게 고려하지는 않은, 일종의 선정적인 프로파간다였다.

중간 휴식

아무 음식점에서 파스타를 먹는다. 이탈리아인이 파스타를 퇴출시키는 데 실패했을 뿐만 아니라 전 세계적 음식이 되었다는 사실을 주지시킨다.

트리오/알리니아, 미국 일리노이주 에반스톤/시카고
2004년/2008년

파스타의 당당한 기세에 기가 죽을 게 뻔한 마리네티에게 활력을 불어넣기 위해 가장 이성적으로 완성된 현대요리 셰프의 솜씨를 시간차를 두어 선보인다. '트러플 익스플로전'은 '트리오'에서 선보여 그랜트 아케츠의 이름을 알린, 이름처럼 검은 트러플즙이 폭발하는 라비올리이다. 그다음으로는 그가

설암으로 혀를 잘라야 할지도 모르는, 그리고 맛을 전혀 볼 수 없는 위기 상황에서 미각 외의 감각에 의존해 만든 알리니아의 2007년 겨울~2008년 봄의 메뉴를 선별적으로 선보인다. 비둘기 캔디 바, 완두콩과 훈제 연어 막대 사탕 등이다.

모더니스트 퀴진 연구실, 미국 워싱턴주 벨뷰
2018년

4질, 14권의 책을 통해 분자요리라는 모호한 개념을 《현대 요리》(*Modernist Cuisine*)로 집대성 및 재규정한 '미친 과학자' 네이선 미어볼드가 마리네티를 직접 맞이해 연구실을 견학하며 대화를 나눈다. 열네 살에 대학문을 밟아 마이크로소프트의 최고기술경영자를 거치면서 취미로 삼았던 요리로 결국 세계를 구축한 그는 현재의 이탈리아 요리 세계에 비판적인 시각을 견지한다.

"맞습니다. 사실 당신의 시대에 이탈리아 요리 세계는 현대성에 대해 고민을 좀 더 진지하게 했어야만 합니다. 요즘도 이탈리아 요리는 '할머니 솜씨'를 이야기하죠. 잘 만든 음식은 언제나 '할머니의 그 맛'이라는 찬사를 받는다는 말입니다. 그렇다면 적어도 두 세대 동안은 발전 가능성에 대해 생각하지 않았다는 의미 아닙니까?"

마리네티는 신이 나서 맞장구를 친다. "맞소. 게다가

파스타 같은 흉물을 이제 프랑스에서도 먹을 수 있다니, 이것은 세계적인 수치요! 박사, 미래주의 요리의 이상을 계승 및 구현시켜줘 고맙소이다. 미국에서도 이런 인재가 나오는구려."

미어볼드 박사는 정색한다. "아닙니다, 오해는 마셔야죠. 아까 에르베 디스의 컨퍼런스에서 확인하셨을 텐데요. 미래주의 요리는 정확하게 현대주의적이지는 않았습니다. 요즘도 쓸 수 있는 단맛과 짠맛, 소위 '단짠'의 밀고 당김(interplay) 같은 요소는 흥미롭습니다만 우연의 결과물이 아닐까요? 미래주의 요리는 대체로 충격을 주고 주의를 끌기 위한 일종의 장난(prank)라고 저는 이해합니다." 미어볼드 박사의 냉철한 분석에 마리네티는 의기소침해지지만 그가 최근의 저서 《현대 제빵》(*Modernist Bread*)에서 선보인 일련의 통밀빵을 먹고 곧 활기를 되찾는다. 그가 설파했던 통밀의 세계가 어떻게든 뿌리를 내렸다는 사실에 안심한 것이다.

엘 세예르 데 칸 로카, 스페인 히로나
2011년

디저트는 특별히 두 코스로 준비했다. 첫 번째 코스는 진짜 디저트, 즉 식사의 끝에 등장해 입을 가셔주는 단맛의

대화는 다음의 기사를 참고로 각색하였다. "The Gastronomer: What if one futurist had made his ideas more delicious?," Andreas Viestad, 《워싱턴 포스트》, 2011년 3월 29일, https://www.washingtonpost.com/lifestyle/food/the-gastronomer-what-if-one-futurist-had-made-his-ideas-more-delicious/2011/03/22/AFVFZxXB_story.html?noredirect=on&utm_term=.18da0ea23787

음식이다. 엘 세예르 데 칸 로카의 삼형제 가운데 막내이자 페이스트리 셰프인 조르디 로카가 캘빈 클라인의 향수 '이터니티'를 적극 도입한 디저트를 낸다. 이터니티 특유의 꽃 및 허브 향과 맞물리도록 오렌지꽃 젤리, 바질, 바닐라 크림을 곁들인 귤 그라니타이다. 첫 번째 코스인 '바다의 소리'에 이어 요리에 향을 끌어들여 공감각적 맛의 세계를 구축한 시도에 마리네티는 감탄할 것이다.

엘불리, 스페인 로세스
2011년

두 번째이자 마지막 디저트는 '코다'의 개념으로 준비했다. 단맛 자체로 기나긴 맛의 여정을 마무리한다기보다, 마치 식사의 처음으로 돌아가는 듯한 느낌을 선사하는 또 다른 정찬을 마련했다. 그에 맞는 식사로 현대 요리에 가장 큰 족적을 남긴 엘불리의 마지막 순간만 한 것이 없으리라. 게다가 엘불리는 짠맛과 단맛의 경계를 의도적으로 허물었던 레스토랑이었으니 맛의 측면에서도 '코다'로서 잘 들어맞는다. 마지막 코스임을 감안해 다큐멘터리, 책 등으로 인기를 얻은 바 있는 엘불리 주방의 식사 준비 과정을 참관하고, 직원 식사를 함께 먹는다. 엘불리의 정식 코스를 섭렵한 다음에는 마지막 식사의 총체적인 과정을 기록한 《엘불리의 철학자》(*FERRAN*

ADRIA, L'ART DES METS Un philosophe a elBulli)의 저자 장 폴 주아리와 셰프 페란 아드리아, 그리고 2011년 엘불리의 폐업을 기리는 마음으로 대표 메뉴를 모아 헌정 코스를 낸 알리니아의 그랜트 아케츠와 함께 대담을 나눈다.

옮긴이의 글에 쓰고 싶은 내용은 번역을 해갈수록 명확해졌지만 그와 반비례해 형식에 대한 고민도 커졌다. 책에서 너무나도 확연하게 드러나는 것처럼 미래주의 요리는 거대한 농담처럼 대체로 우스꽝스럽다. 그것은 네이선 미어볼드의 의견처럼 미래주의 요리가 프로파간다의 일종인 충격요법에 불과했기 때문이다. 인터넷을 뒤져보면 종종 이 요리세계를 실제로 구현한 '용자'들을 만날 수 있지만 기본적인 맛의 조합은 책을 읽는 것만으로도 요즘의 표현으로 '괴식'임을 쉽게 알아차릴 수 있다. 게다가 비행기 모양으로 빵을 빚는다는 둥, 접근 또한 가장 초보적이고 단순한 형상화에 주로 기댄다. 요리 관련 서적을 번역하다 보면 레시피를 읽는 것만으로도 군침이 돌고 입맛이 돋는 경우가 흔하디흔한데, 이 책은 사실 정반대였다. 생각만 해도 몸서리나는 조합이 대부분이었다. 게다가 맨 첫머리에서 언급했듯 미소지니나 인종차별과 같은 과도 크다.

따라서 이래저래 미래주의 요리의 공이 미미하다고 여길 수도 있다. 하지만 소리나 향을 적극적으로 끌어들이는 공감각적 맛의 세계 구축 등 중추적인 개념은 현대의 발전된 과학과 기술의 힘을 빌려 활발하게 구현되고 있다. 이를 보여주고 싶어 나로서도 생소한 픽션의 형태를 빌어 후기를 준비했다. 한편 마리네티를 비롯한 미래주의 일당에게 미친 구석이 있는 것만은 확실하지만, 그렇게 미친자들 가운데 일부가 결국은 선구자가 되는 게 아닐까.

음식 평론가가 된 전직 건축 연구가 및 실무자로서 양쪽 영역이 교차하는 책을 만나다니 신기한 일이 아닐 수 없다. 이탈리아에서 1932년 출간된 *La Cucina Futurista*를 원전으로 삼고, 펭귄에서 2014년에 출간된 개정영역판(초판 출간 1989년)과 또 다른 영역판—펭귄보다 좀 더 현대적으로 번역된—스턴버그프레스판(2014년)을 교차 검토하며 번역했다. 그 과정에서 누구에게도 기대할 수 없는 꼼꼼함과 세심함으로 전체를 굽어본 서성진 편집자에게 깊이 감사한다.

2018년 8월
이용재

필리포 톰마소 마리네티(Filippo Tommaso Marinetti)

1876년 이집트 알렉산드리아에서 태어나 자랐다. 파리에서 공부했으며 문학을 전공하기
전 이탈리아에서 법학 학위를 받았다. 1909년 발표한 ‹미래주의 선언›에서 그는 속도와
전쟁을 찬미하고 예술과 삶의 통합을 주창했다. 1928년에는 파시스트 작가 연맹 비서로,
1929년에는 아카데미 회원으로 활동하며 파시스트 정권과 긴밀한 관계를 맺었다. 2차
세계대전이 한창이던 1942년에 65세의 나이로 자원 입대하기도 했다. 1944년 12월
심장마비로 사망했다.

필리아(Fillìa)

1904년 이탈리아 피에몬테주 레벨로에서 태어났다. 본명은 루이지 콜롬보이다. 후기
미래주의에 합류해 화가로 활동했다. 마리네티와 1930년 ‹미래주의 요리 선언›을
발표하고 이 책을 함께 썼다. 종교화에 관심이 많아 1932년에는 마리네티와 ‹미래주의
종교 예술 선언›을 발표하기도 했다. 1936년 지병으로 사망했다.

이용재

음식 평론가. 한양대학교 건축학과와 미국 조지아 공과대학 건축대학원을 졸업했다.
음식 전문지 «올리브 매거진»에 한국 최초의 레스토랑 리뷰를 연재했으며,
«조선일보», «한국일보», «에스콰이어», «GQ», «보그» 등에 기고했다.
홈페이지(www.bluexmas.com)에 음식 문화 관련 글을 꾸준히 올린다. «실버 스푼»,
«뉴욕의 맛 모모푸쿠», «철학이 있는 식탁», «식탁의 기쁨» 등의 요리책 및 음식 이론서를
번역했으며, 한국 음식 문화 비평 연작의 일환으로 «외식의 품격», «한식의 품격»,
«냉면의 품격», «미식 대담»을 썼다.

미래주의 요리책

F. T. 마리네티 & 필리아 지음
이용재 옮김

초판 1쇄 인쇄 2018년 10월 5일
초판 1쇄 발행 2018년 10월 12일

발행처 → 도서출판 마티
출판등록 → 2005년 4월 13일
등록번호 → 제2005-22호
발행인 → 정희경
편집장 → 박정현
편집 → 서성진
마케팅 → 최정이
디자인 → 오새날

주소 → 서울시 마포구 동교로 12안길
31, 2층 (04029)
전화 → 02. 333. 3110
팩스 → 02. 333. 3169
이메일 → matibook@naver.com
블로그 → blog.naver.com/matibook
트위터 → twitter.com/matibook
페이스북 → facebook.com/matibooks

ISBN 979-11-86000-71-7 (03600)
값 15,000원